노노하라 작품집

신비한 건물 탐방기

노노하라 지음 | 김재훈 옮김

한스미디어

시작하며

가공의 세계가 무대인 이야기이면서 우주의 어딘가에는 존재할 것만 같은 리얼리티가 느껴지는 작품은 무척 매력적입니다. 우리는 어린 시절부터 그런 작품을 좋아하고, 저도 언젠가 그런 작품을 만들고 싶었습니다. 그러나 사회인이 되고 취미로 그림을 그리기 시작했지만 동경하던 '현실감 있는 가상 작품'은 전혀 그리지 못했습니다.

그러던 어느 날, 나가노현 산속에 있는 약초 가게에 갔습니다. 마치 자연의 일부처럼 보이는 곳이었습니다. 이끼가 낀 지붕, 노지에 심은 약초, 처마 밑에 방치된 곰솥, 벽에 걸린 커다란 나무 주걱 등을 보자마자 상상력이 폭발하기 시작했습니다. 곰솥은 약초를 달이는 용도일까? 이 나무 주걱으로 약초를 섞을까? 솥 테두리가 까맣게 그을린 이유는 꽤 오랫동안 써서일까… 그 뒤로 밖을 걸을 때면 항상 주위의 재미있는 것을 탐색하는 '주변 관찰 산책' 모드로 바뀌었습니다.

여러분도 저와 같은 모드를 체험해볼 수 있습니다. 당신이 편의점 밖에 튀김 하나가 떨어져 있는 것을 보았습니다. 그 튀김은 누가, 어떤 상황에서 떨어뜨렸을까요? 그 사람은 튀김을 떨어뜨리고 어떤 표정을 지었을까요? 상상력을 총동원해서 떠올려보세요. 분명 머릿속으로 얼굴도 모르는 '누군가'를 떠올릴 수 있습니다.

직업병이라고 한다면 그럴지도 모르지만, 저는 얼굴도 모르는 누군가를 상상하면 짧은 순간이지만 그 누군가의 생활을 살짝 엿본 듯해서 즐거워집니다. 전부 망상이지만… 그런 '흥미로움'을 모아두었습니다.

2019년 틈틈이 그린 작은 러프 스케치를 계기로 작품을 만들기 시작했습니다. 첫 작품은 '어수선한 주상복합 건물'인데, 이 그림은 당시 살던 나카노자카우에 집 근처에 있던 건물에서 아이디어를 얻었습니다. 그다음 작품은 실제로 지금까지 여행했던 지역에서 느꼈던 '흥미로운' 체험 등도 참고하면서 제작했습니다.

가끔 마음이 내킬 때라도 좋으니 평소와 다른 방식으로 익숙한 풍경에 숨겨진 공상의 씨앗을 발견하는 즐거움을 체험해보았으면 좋겠습니다. 이 책이 여러분의 생활 속에 살아 숨 쉬는 작은 '흥미로움'을 발견하는 단서가 될 것입니다.

堼々原作品集

ヲかしな建物
探訪記

오카시(ヲかーシ) [형용사]

일본 고전문학에서 볼 수 있는 미의식의 일종. 현대 형용사로 치환하면 다음과 같은 용법으로 나눌 수 있다.
① 아름답다. 예쁘다. 사랑스럽다. ② 멋지다. 뛰어나다. 훌륭하다. ③ 흥취가 있다. 풍정이 있다. ④ 흥미롭다. 재미있다. ⑤ 익살맞다. 우스꽝스럽다. ⑥ 사람들의 삶을 엿보다.

공통되는 관념으로 보자면, 흥미나 호기심을 가진 대상을 관찰하고, 직감적으로 번뜩이는 '이지적인 아름다움'을 나타내는 것으로 여겨지고 있다.
이것과 대조적으로 마음속 깊은 곳을 울리는 절절하게 느껴지는 아름다움을 나타내는 말에 '아하레(アはレ)'가 있으며, 두 가지 모두 고대의 미적 관념을 이해하는 데 중요한 용어다.

– 《고전문학 용어사휘 제3판》 (티페학술출판사)에서

* 편집자 주: 이 책의 원제인 《ヲかシな建物探訪記》에서 '오카시(ヲかーシ)'라는 일본어 형용사에 대한 저자의 해석입니다. 한국어판은 '신비한'으로 번역했는데 '어딘가에 존재하는 듯한 삶이 배어 있는 멋지고, 흥미롭고, 신비한 건물'로 해석했습니다.

Chapter. 1
평야 지역

Chapter. 2
연안·섬 지역

Chapter. 3
산악·삼림 지역

Chapter. 4
협곡의 나라

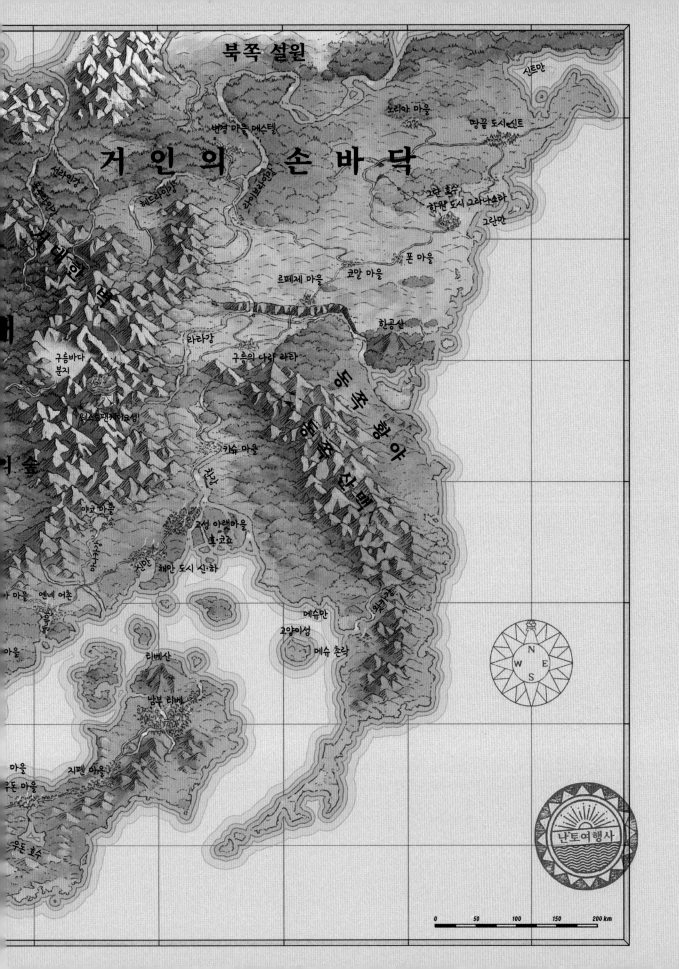

여행 도구

일본어 봇카(步荷)는 짐을 짊어지고 산을 오르는 행위나 그것을 업으로 삼은 사람을 가리키는 말이다. 영어로는 Mountain Porter, 우리말로는 배달꾼이다. 이 책의 주인공 배달꾼 돼지는 차나 비행선이 들어가지 못하는 험난한 장소에 의뢰받은 짐을 운반한다. 산은 날씨가 변덕스러워 악천후에도 대응할 수 있는 준비가 필요하다. 그렇다고 개인 물품이 많으면 받을 수 있는 짐이 줄어드니 필요한 기능에 충실한 최소한의 물품을 엄선했다.

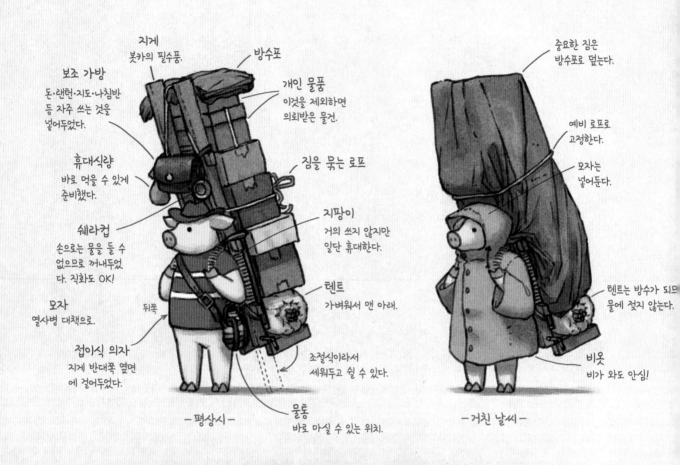

지게
봇카의 필수품.

방수포

보조 가방
돈·랜턴·지도·나침반 등 자주 쓰는 것을 넣어두었다.

개인 물품
이것을 제외하면 의뢰받은 물건.

휴대식량
바로 먹을 수 있게 준비했다.

짐을 묶는 로프

쉐라컵
손으로는 물을 들 수 없으므로 꺼내두었다. 직화도 OK!

지팡이
거의 쓰지 않지만 일단 휴대한다.

모자
열사병 대책으로.

뒤쪽

텐트
가벼워서 맨 아래.

접이식 의자
지게 반대쪽 옆면에 걸어두었다.

조절식이라서 세워두고 쉴 수 있다.

물통
바로 마실 수 있는 위치.

－평상시－

중요한 짐은 방수포로 덮는다.

예비 로프로 고정한다.

모자는 넣어둔다.

텐트는 방수가 되어 물에 젖지 않는다.

비옷
비가 와도 안심!

－거친 날씨－

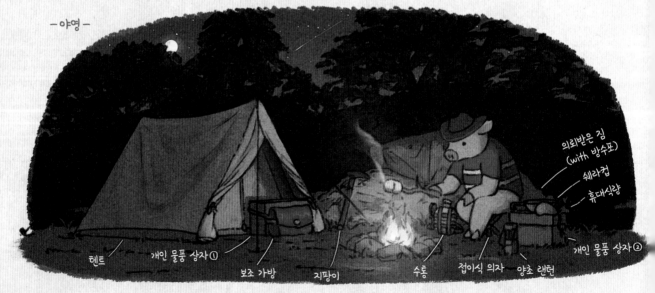

－야영－

의뢰받은 짐 (with 방수포)

쉐라컵

휴대식량

텐트

개인 물품 상자①

보조 가방

지팡이

수통

접이식 의자

양초 랜턴

개인 물품 상자②

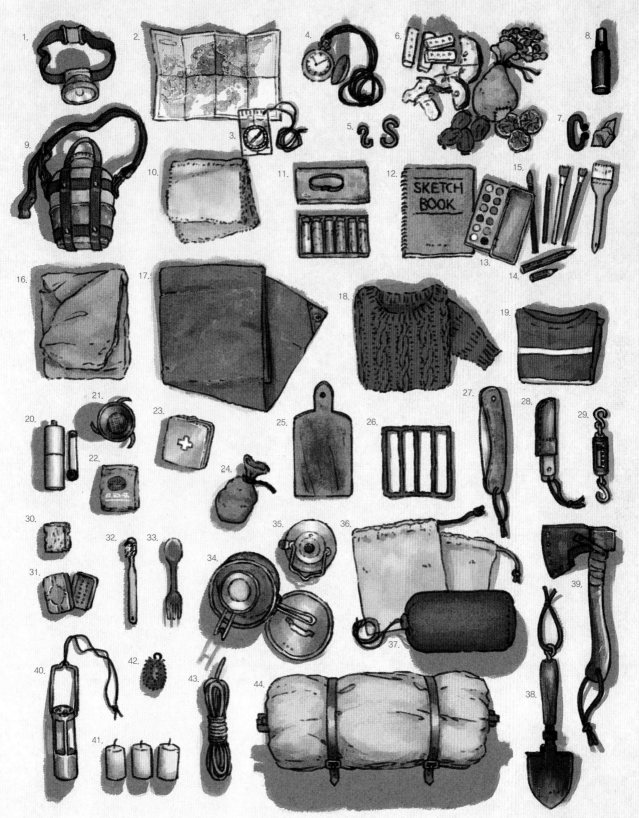

1. 헤드램프 2. 지도 3. 나침반 4. 시계 5. S자 고리 6. 휴대식량 7. 부싯돌 8. 벌레 퇴치제 9. 물통 10. 손수건 11. 조미료 12. 스케치북 13. 고형 물감 14. 연필 15. 붓 16. 비옷 17. 방수포 18. 스웨터 19. 여분의 옷 20. 원두 분쇄기 21. 커피 드리퍼 22. 커피 원두 23. 구급 세트 24. 여비 주머니 25. 도마 26. 석쇠 27. 접이식 칼 28. 나이프 29. 걸이식 저울 30. 비누 31. 비눗갑 32. 칫솔 33. 스포크 34. 냄비, 쉐라컵 35. 주전자 36. 다용도 주머니 37. 침낭 38. 접이식 삽 39. 손도끼 40. 양초 랜턴 41. 양초 42. 수세미 43. 고정용 로프 44. 텐트

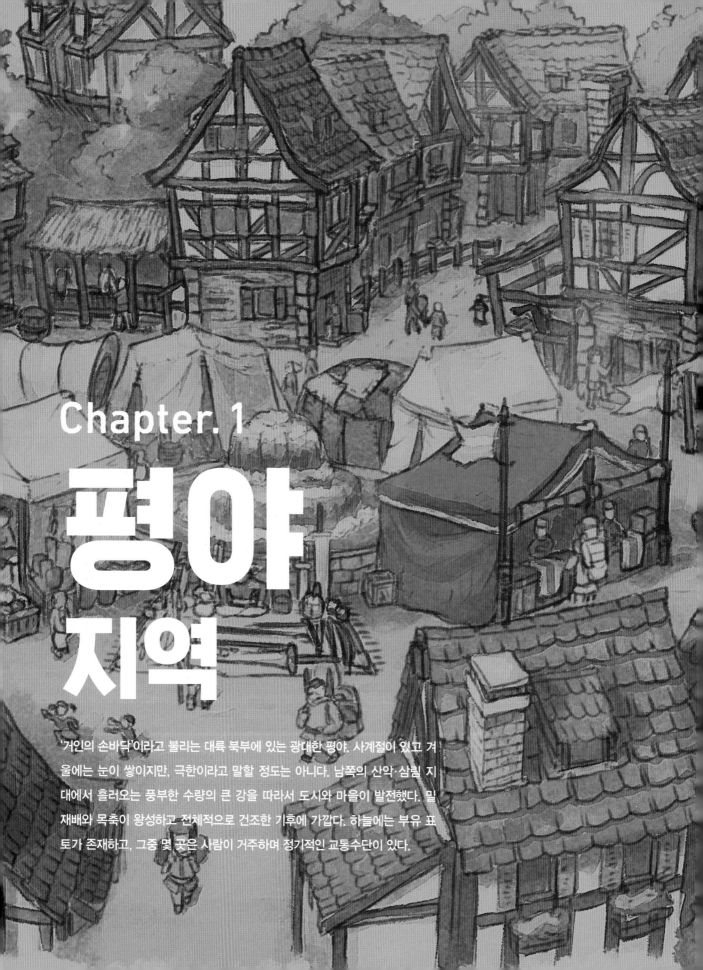

Chapter. 1
평야
지역

'거인의 손바닥'이라고 불리는 대륙 북부에 있는 광대한 평야. 사계절이 있고 겨울에는 눈이 쌓이지만, 극한이라고 말할 정도는 아니다. 남쪽의 산악·삼림 지대에서 흘러오는 풍부한 수량의 큰 강을 따라서 도시와 마을이 발전했다. 밀 재배와 목축이 왕성하고 전체적으로 건조한 기후에 가깝다. 하늘에는 부유 표토가 존재하고, 그중 몇 곳은 사람이 거주하며 정기적인 교통수단이 있다.

목적지

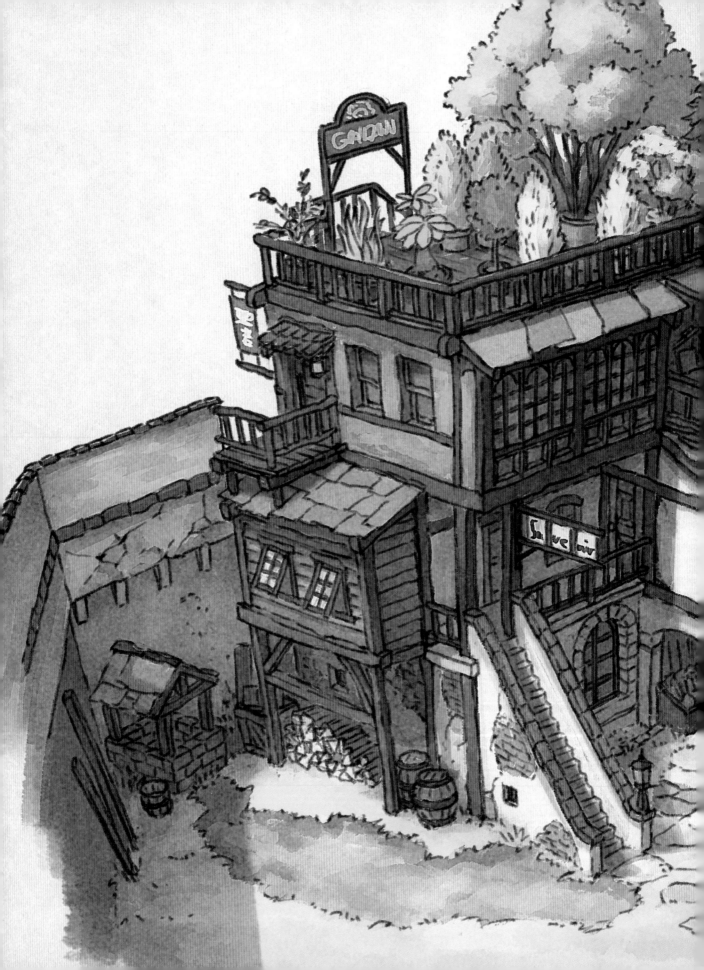

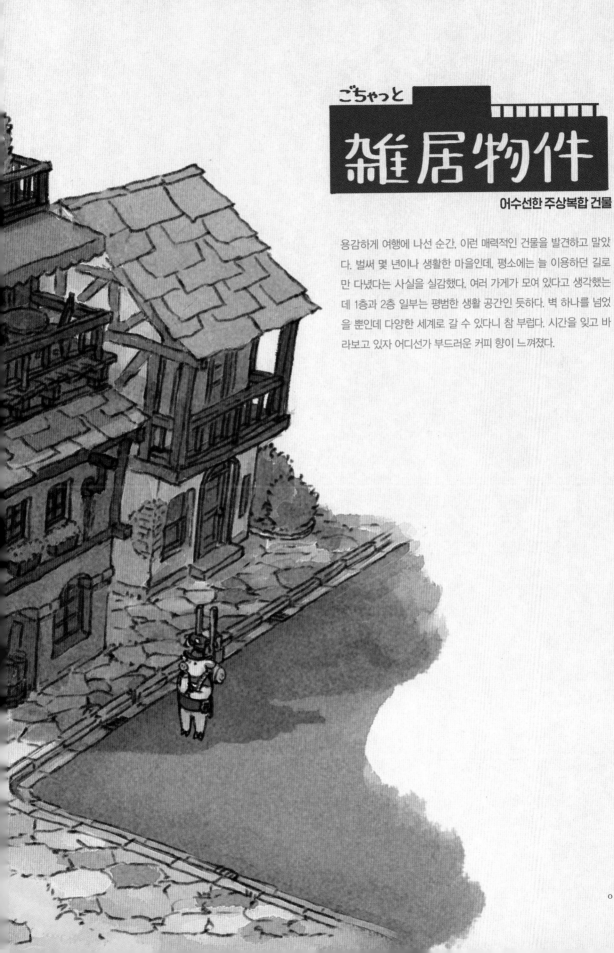

ごちゃっと
雑居物件
어수선한 주상복합 건물

용감하게 여행에 나선 순간, 이런 매력적인 건물을 발견하고 말았
다. 벌써 몇 년이나 생활한 마을인데, 평소에는 늘 이용하던 길로
만 다녔다는 사실을 실감했다. 여러 가게가 모여 있다고 생각했는
데 1층과 2층 일부는 평범한 생활 공간인 듯하다. 벽 하나를 넘었
을 뿐인데 다양한 세계로 갈 수 있다니 참 부럽다. 시간을 잊고 바
라보고 있자 어디선가 부드러운 커피 향이 느껴졌다.

No. 01

어수선한
주상복합 건물

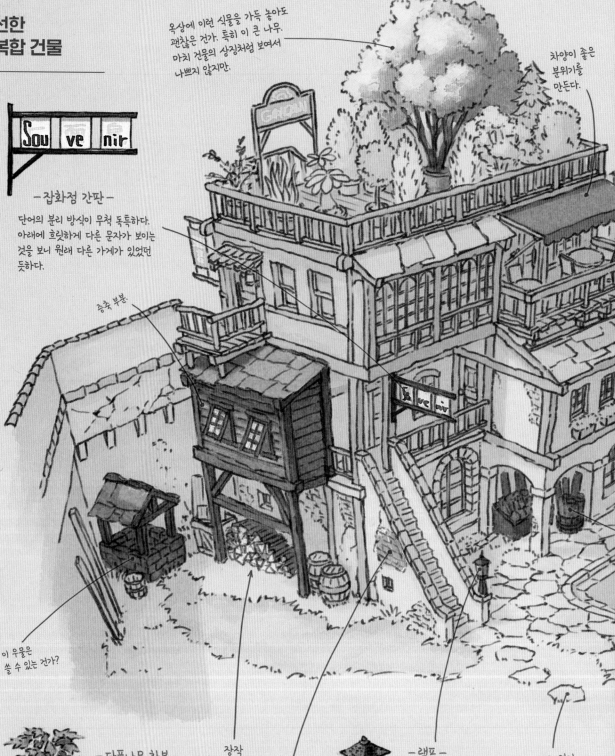

옥상에 이런 식물을 가득 놓아도
괜찮은 건가. 특히 이 큰 나무.
마치 건물의 상징처럼 보여서
나쁘지 않지만.

차양이 좋은
분위기를
만든다.

- 잡화점 간판 -

단어의 분리 방식이 무척 독특하다.
아래에 흐릿하게 다른 문자가 보이는
것을 보니 원래 다른 가게가 있었던
듯하다.

증축 부분.

이 우물은
쓸 수 있는 건가?

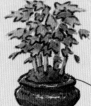

- 단풍나무 화분 -

식물을 파는 3F 상점에
귀여운 화분이 있었다.

이끼가 자라서
아니 덮여서? 봉긋하다.

장작

이 벗겨진 벽이 자아내는
분위기··· 건물이 견뎌온
시간이 느껴진다.

- 램프 -

단조(鍛造) 방식 특유의
표면이 돋보이는 등 재질의
램프. 녹이 슬면 녹색이 되
는 걸까.

특별한 의미는 없어
보이지만 징검돌 같아서
무심코 돌 위만 밟으며
걷고 싶어진다.

식물 매장은 다른 곳에 있는 모양이다.

DN

-RF-

계산대 부엌 화장실

쓰레기통

홀

-3F-
카페
(24석)

테라스

-체크라이터-
2F 잡화점에 있던 것.
전표를 만드는 도구라고
한다.

증축 부분

화장실 창고 계산대

잡화 방

-2F- DN

잡화점은 빈티지
제품도 취급하고
있어서 재미있는
것이 많다.

난로

여기에 공간이 있는데,
뭐가 있는지 어두워서
알 수 없다. 건물주의
소유물인가.

건물주 집

부엌문

민가

쇠창살

아마도 건물주의
것이 아닐까.

여기에 집이 있으니
계단 아래는 아마도
수납공간이 있는 듯하다.

-1F-

현관

옥상에 식물 매장이 있는 충격적인 비주얼에 이끌려 3층 카페 테라스에서 잠시 쉬었다가, 2층 잡화점에 들어갔다. 잡화점은 문구 따위의 새 제품 외에 골동품을 취급하고 있었다. 용도는 잘 모르겠지만 뭔가 괜찮아 보이는 낡은 물건이 여기저기 자리 잡고 있는 마음이 편안해지는 공간이었다.

규모 : 3층 + 옥상
기초 : 콘크리트
자재 : 석재·벽돌·목재
장소 : 노리아 마을
주민 : 1층 건물주, 2층 잡화점 주인

No. 01
어수선한
주상복합 건물

→ 어수선한 주상복합 건물의 겨울밤 ←

어느 겨울날. 크리스마스 한정으로 판매하는 볶은 커피 원두를 사러 3층 카페에 갔다. 이 가게는 원두를 구매하면 커피를 한 잔 시음할 수 있는 행복한 서비스가 있어서 조금 이득 본 기분이 든다. 꽁꽁 언 손을 커피잔으로 녹이면서 문득 앞을 보니 눈덩이를 굴리고 있는 아이가 아빠에게 달려가고 있었다. 달려든 아이와 함께 넘어진 아빠는 눈을 잔뜩 묻힌 채로 웃었다. 추운 겨울밤에 몸도 마음도 따뜻하게 녹일 수 있어서 대만족이다.

- 제설 도구 -

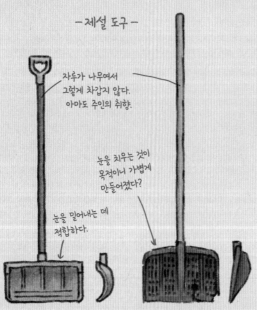

자루가 나무여서
그렇게 차갑지 않다.
아마도 주인의 취향.

눈을 치우는 것이
목적이니 가볍게
만들어졌다?

눈을 밀어내는 데
적합하다.

러셀 또는 푸셔
단단하고 무거운 눈은 치우기
어렵지만, 겨울에도 너무 춥지
않은 이 주변에는 알맞을지 모른다.

눈삽
가벼운 눈을 떠서 던지는 용도.
적당한 무게의 눈이 내리는
이 지역에는 적합하지 않다.

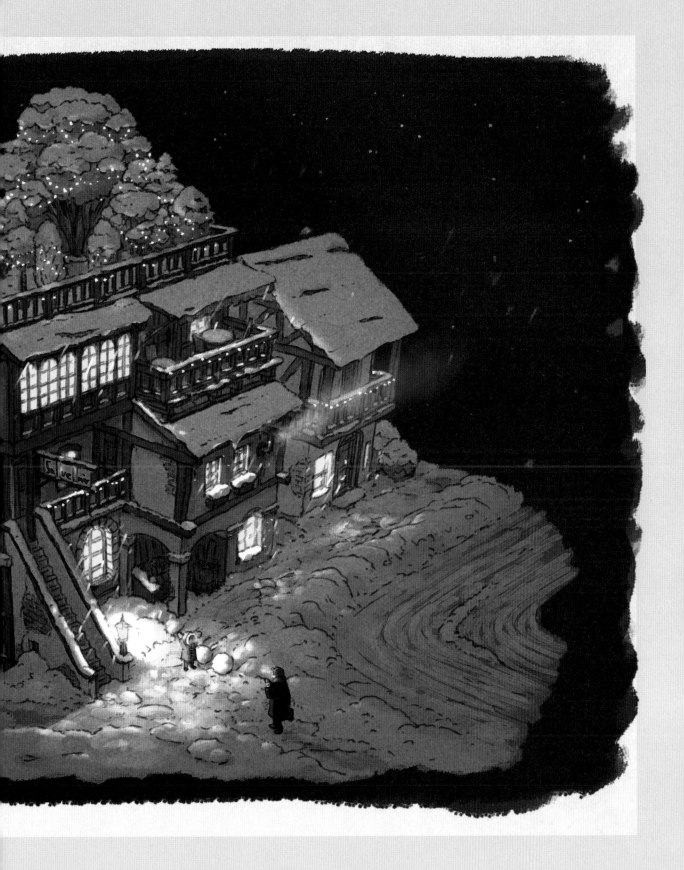

とある邸宅の 蔵書棟

어느 저택의 장서동

의뢰받은 특수 광석을 전달하러 방문했다. 용건을 마친 뒤에 저택에서 벗어나고 있는데, 갑자기 부르는 소리에 돌아보니 그곳에는 방금 전달한 광석에 관해 알려달라며 재촉하는 소녀가 있었다. 반강제로 저택에 연행되고 말았다. 안내받은 곳은 장서동의 다락방. 커튼을 젖히자 그곳에는 어린 시절을 떠올리게 하는 어딘가 그리운 경치가 펼쳐져 있었다.

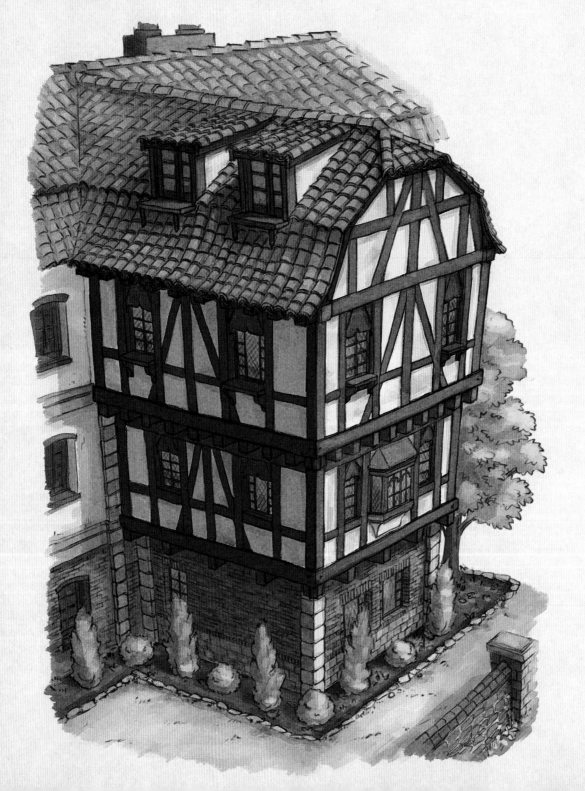

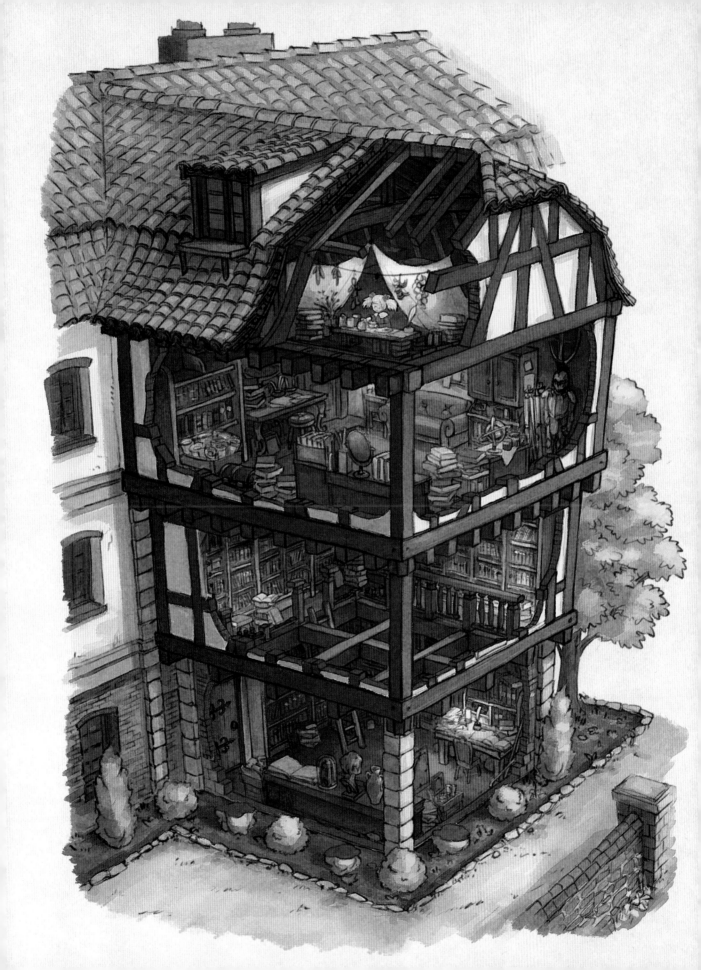

No. 02

어느 저택의 장서동

학원 도시의 큰 저택 한편에 있는 장서동. 지붕 밑은 3층에서 계단으로 올라갈 수 있는데, 계단이 비좁아 비밀 장소를 찾은 것처럼 두근거렸다. 3층 공간이 멋있어서 꼭 다른 층도 보고 싶다고 부탁했다. 천장을 허물어 1층과 2층이 이어지게 한 구조는 저택 주인의 확고한 취향이라고 한다.

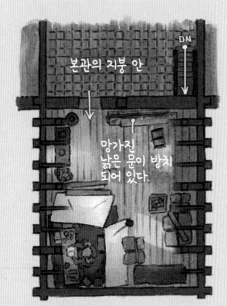

본관의 지붕 안

망가진 낮은 문이 방치 되어 있다.

－지붕 & 지붕 안－
지붕은 반맞배지붕 형태.

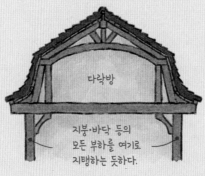

다락방

지붕·바닥 등의 모든 부하를 여기로 지탱하는 듯하다.

－지붕 아래 구조－

－지붕 안쪽－
받침이 되는 기와만 교체하고, 겉으로 드러나는 부분은 낡은 기와를 쓰다 보니 고풍스러운 외관이 되었다.

맞배지붕(박공지붕)

반맞배지붕

－ 쌓인 책 －
마음에 드는 책을 아무렇게나 쌓아둔 것을 보면 메르르슈카는 의외로 사소한 일은 신경 쓰지 않는 타입일지도?

RF 다락방
메르르슈카가 좋아하는 장소.

3F 창고
알 수 없는 골동품. 저택에서 쓰지 않는 도구 등이 잡다하다.

마법 관련 책　아름다운 광석　잉크 단지　깃털펜　뭔지 모를 나무　장식풍

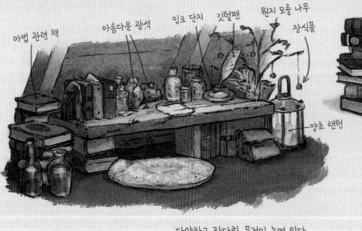

양초 랜턴

2F 서고
역사서·기술서·철학서 부터 소설까지 주로 취미로 모아둔 책이 빼곡하다.

－ 메르르슈카의 책상 주위 －

다양하고 잡다한 물건이 놓여 있다. 보기만 해도 즐기고 있다는 것을 알 수 있었다.

1F 집주인 서재
주로 책상이 있다. 어려워 보이는 책이 빼곡하다.

규모	: 3층 + 다락방
기초	: 돌·시멘트
자재	: 목재·회반죽·석재·벽돌
장소	: 학원 도시 그라나스타
주민	: 저택 주인, 아내, 자녀 2명, 저택에 머무는 사용인이 다수

－ 메르르슈카 －
이 집주인의 딸. 마법학자 지망생. 12살. 성적은 학년 톱인 모양이다.

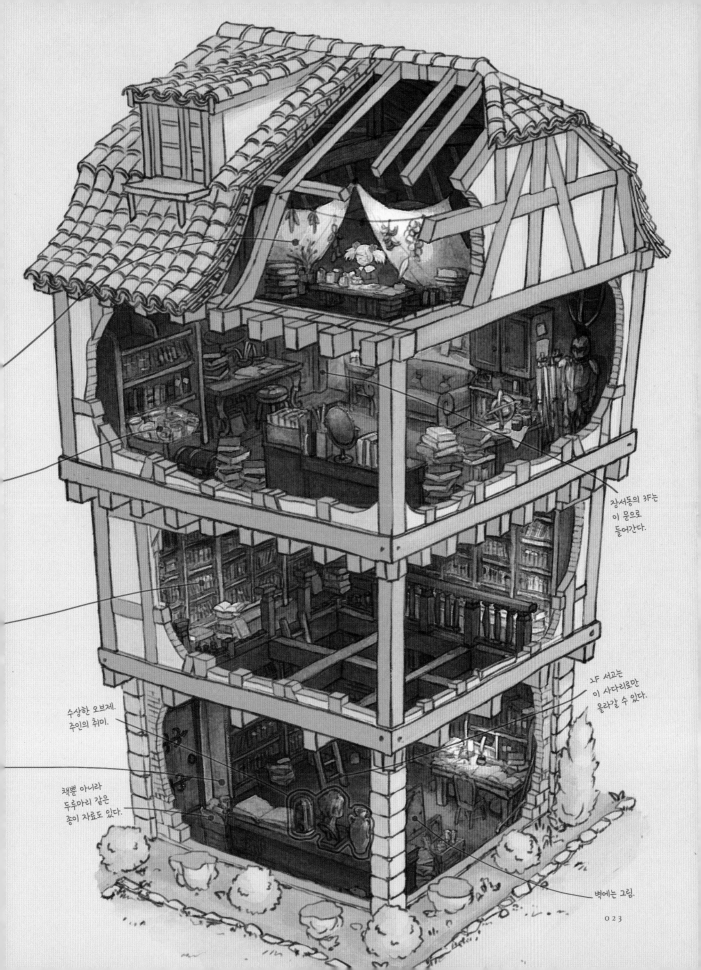

장서동의 3F는
이 문으로
들어간다.

2F 서고는
이 사다리로만
올라갈 수 있다.

수상한 오브제.
주인의 취미.

책뿐 아니라
두루마리 같은
종이 자료도 있다.

벽에는 그림.

023

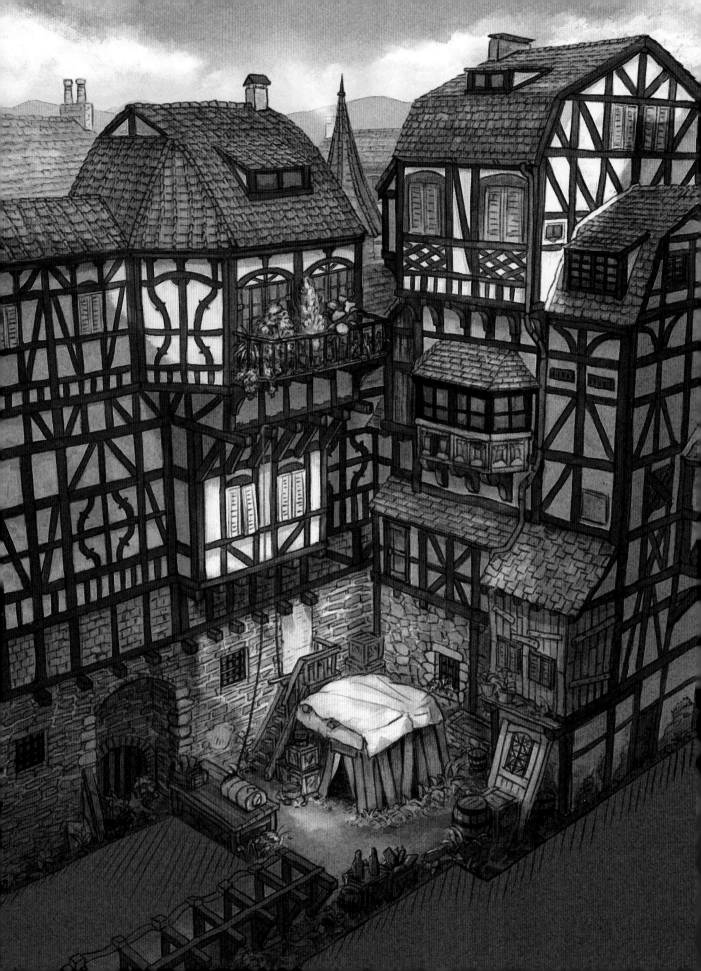

"야! 우리 거기로 가자!" 메르르슈카의 집에 같은 학교에 다니는 친구가 찾아왔다. 익숙하다는 듯이 앞서가는 둘을 따라 들어간 뒷골목과 길이 아닌 길을 지나서 공터에 도착했다. 빈집으로 사방이 둘러싸인 이상적인 공간은 소년·소녀의 자유를 상징하는 '비밀 기지'였다.

空き地の 秘密基地

공터의 비밀 기지

→ 비밀 기지의 겨울 ←

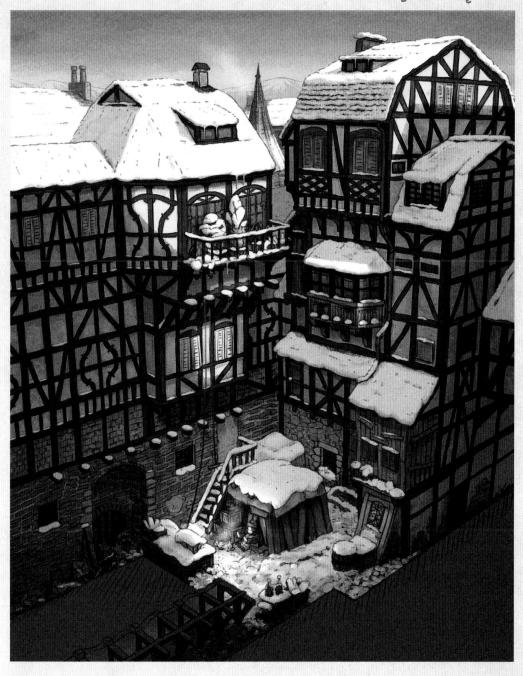

No. 03

공터의
비밀 기지

천장이 아주 낮아서 어른이 들어가면 부서질 것 같았지만, 아이들이 만들었다고는 믿기 힘든 완성도였다. 바로 옆에 부서진 수도가 있어 물을 쓰기 편해 세탁도 가능하고, 모닥불도 피울 수 있다. 주위가 빈집이므로 시끄러운 어른의 감시도 없다. 여기라면 가출해도 며칠 정도 여유롭게 지낼 수 있을 듯하다.

흘러넘친 물이
졸졸 흐른다.

- 잡동사니 -

주로 학교 쓰레기장에서 가져온 듯하다.
제법 쓸 만한 것도 있다.

삭은 수도꼭지에서 흘러나온 물이 고인 수조. 수도꼭지는 꽉 잠가도 물이 조금씩 새어 나온다.

- 양초 랜턴 -

메르슈카가 멋대로 아버지 서재에서 가지고 나온 것. 꽤 위험한 놀이를 하고 있다. 착한 아이는 따라 하지 말자.

- 상자 -

이 안에 중요한 물건을 넣어둔 듯하다. 무엇이 있는지 물어보았지만 알려주지 않았다.

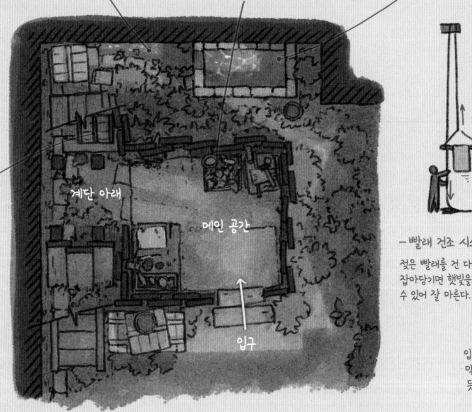

계단 아래

메인 공간

입구

- 빨래 건조 시스템 -

젖은 빨래를 건 다음 줄을 잡아당기면 햇빛을 받을 수 있어 잘 마른다.

입구를 아예
막아놓은
듯하다.

규모 : 단층
기초 : 지면 그대로
자재 : 목재·천·나무 상자
장소 : 학원 도시 그라나스타
주민 : 없음(아이들 전용 건물)

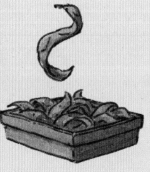

- 세탁콩 -

거품 성분을 함유한 이 콩 껍질로 우린 물은 세탁에도 쓸 수 있다고 한다. 세탁한 빨래에서 좋은 향이 나는 것은 아니지만 빨랫감의 오염은 생각보다 잘 지워진다고 들었다.

- 수동 세탁기 -

세탁콩을 우린 물(세제를 풀었을 때)과 빨래를 함께 넣고 돌리면 세탁이 되는 뛰어난 물건.

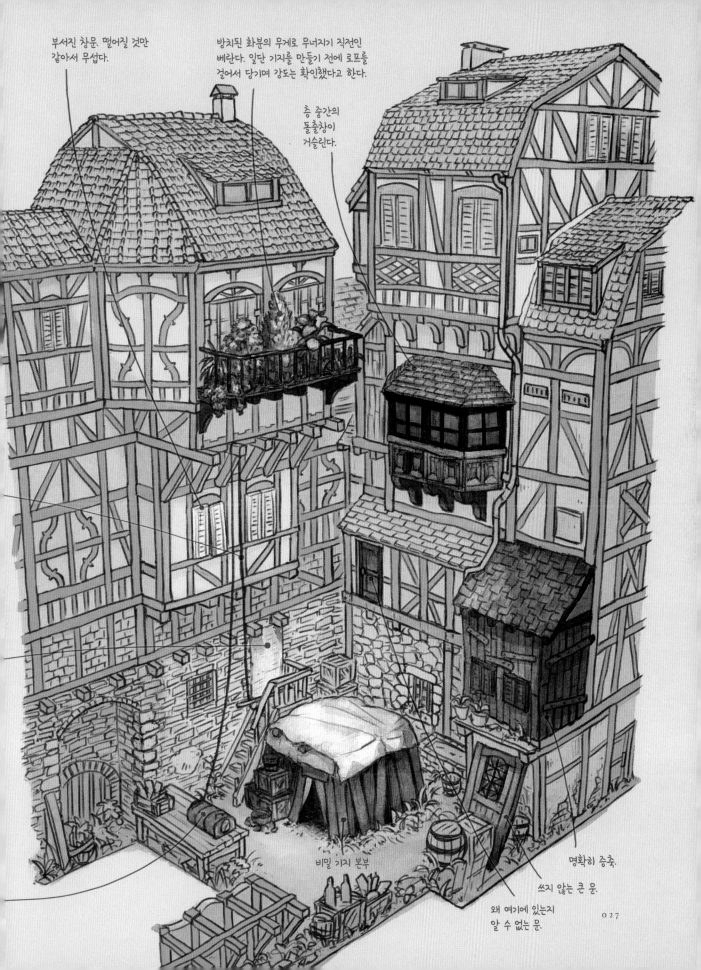

부서진 창문. 떨어질 것만
같아서 무섭다.

방치된 화분의 무게로 무너지기 직전인
베란다. 일단 기지를 만들기 전에 로프를
걸어서 당기며 강도는 확인했다고 한다.

층 중간의
돌출창이
거슬린다.

비밀 기지 본부

명확히 증축.

쓰지 않는 큰 문.

왜 여기에 있는지
알 수 없는 문.

027

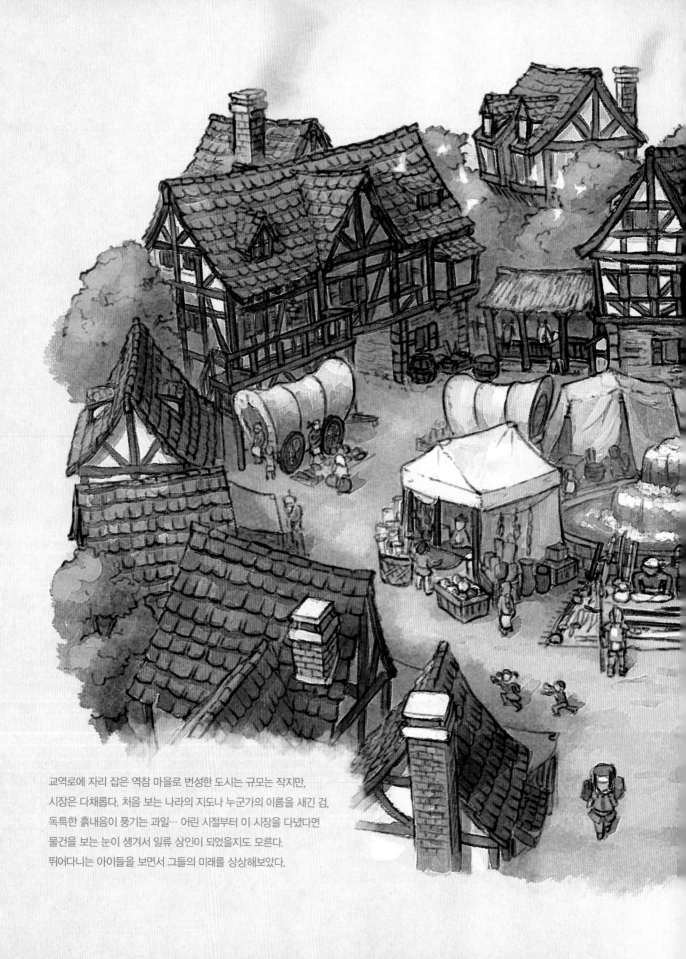

교역로에 자리 잡은 역참 마을로 번성한 도시는 규모는 작지만,
시장은 다채롭다. 처음 보는 나라의 지도나 누군가의 이름을 새긴 검,
독특한 흙내음이 풍기는 과일… 어린 시절부터 이 시장을 다녔다면
물건을 보는 눈이 생겨서 일류 상인이 되었을지도 모른다.
뛰어다니는 아이들을 보면서 그들의 미래를 상상해보았다.

번화한 시장

No. 04

인구 300명 정도의 이 작은 마을 광장에 일요일마다 '장'이 서는데, 1년에 한 번은 수확제가 기원인 큰 장이 성대하게 열린다고 한다. 이전에는 수공업 중심이어서 제품을 만드는 시간이 필요해 주 1회 정도가 딱 좋았지만, 지금은 기술이 발전하면서 광장 주위에 항상 영업하는 가게도 있다고 한다.

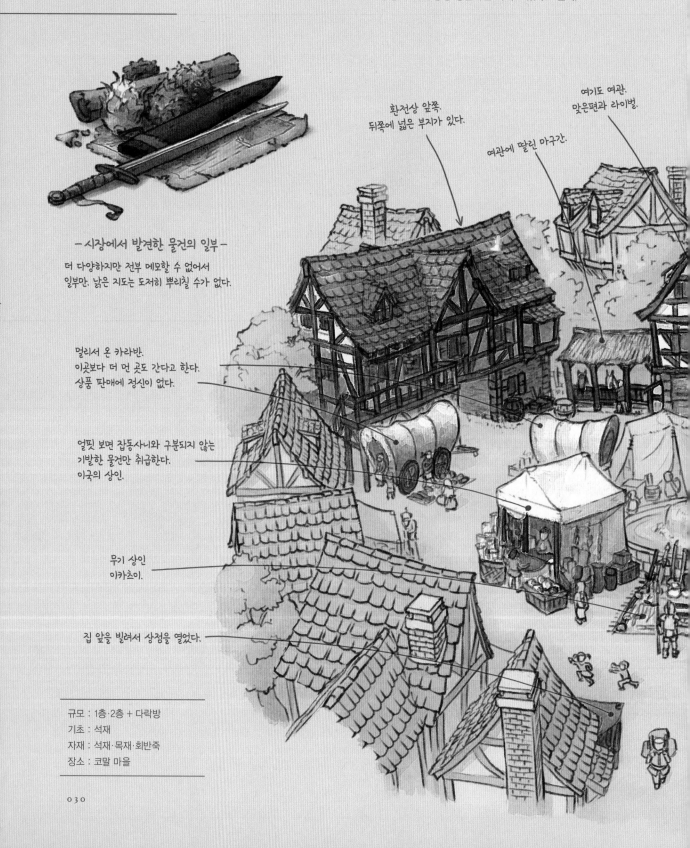

-시장에서 발견한 물건의 일부-

더 다양하지만 전부 메모할 수 없어서
일부만. 낡은 지도는 도저히 뿌리칠 수가 없다.

여기도 여관.
맞은편과 라이벌.

환전상 앞쪽.
뒤쪽에 넓은 부지가 있다.

여관에 딸린 마구간.

멀리서 온 카라반.
이곳보다 더 먼 곳도 간다고 한다.
상품 판매에 정신이 없다.

얼핏 보면 잡동사니와 구분되지 않는
기발한 물건만 취급한다.
이국의 상인.

무기 상인
이카츠이.

집 앞을 빌려서 상점을 열었다.

규모 : 1층·2층 + 다락방
기초 : 석재
자재 : 석재·목재·회반죽
장소 : 코말 마을

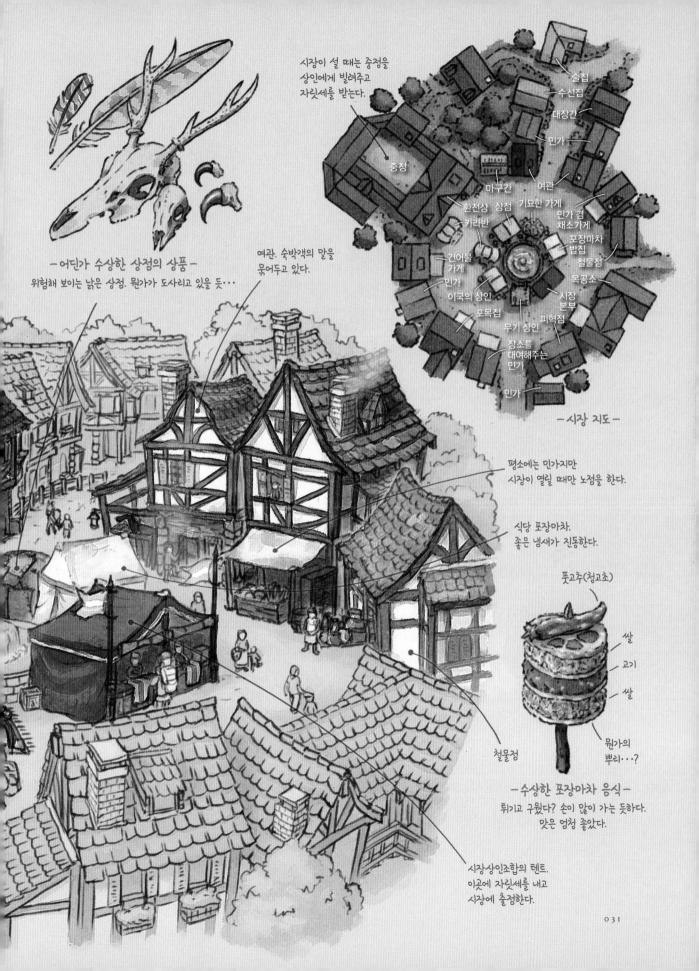

시장이 설 때는 중정을
상인에게 빌려주고
자릿세를 받는다.

술집
수선집
대장간
민가
중정
여관
마구간
환전상 상점 기묘한 가게
카라반
민가 겸
채소가게
포장마차
밥집
철물점
건어물
가게
목공소
민가
시장
이국의 상인
본부
포목점
피혁점
무기 상인
장소를
대여해주는
민가

민가

─ 시장 지도 ─

─ 어딘가 수상한 상점의 상품 ─
위험해 보이는 낡은 상점. 뭔가가 도사리고 있을 듯···

여관. 숙박객의 말을
묶어두고 있다.

평소에는 민가지만
시장이 열릴 때만 노점을 한다.

식당 포장마차.
좋은 냄새가 진동한다.

풋고추(청고초)
쌀
고기
쌀
뭔가의
뿌리···?

철물점

─ 수상한 포장마차 음식 ─
튀기고 구웠다? 손이 많이 가는 듯하다.
맛은 엄청 좋았다.

시장상인조합의 텐트.
이곳에 자릿세를 내고
시장에 출점한다.

031

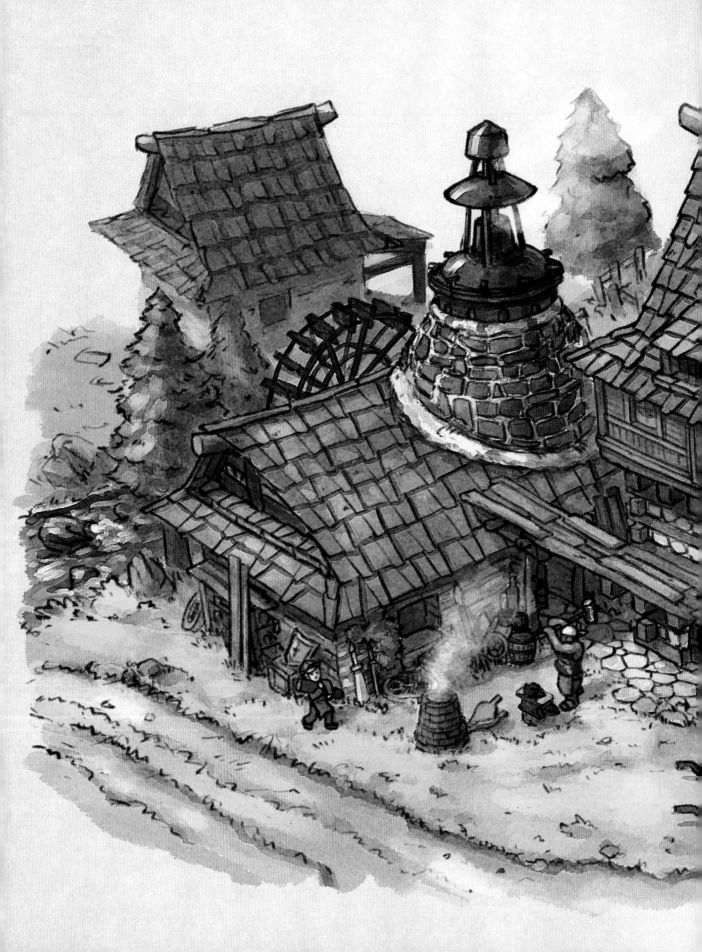

辺境の 鍛冶屋

변경의 대장간

이미 한밤중. 숙소 정도는 있겠지 하고 낙관했던 자신을 저주했다. "추우니까 묵고 가요." 어찌할 바를 모르고 있었는데 마음씨 좋은 대장장이가 말을 걸어주었다.

다음 날 아침. "이봐! 언제까지 잘 셈이야. 빨리 일어나지 못해!" 아래층에서 울리는 성난 목소리에 벌떡 일어나 대장장이에게 갔다. "벌써 일어났어, 빠르네! 제자들도 좀 배웠으면 좋겠구먼." 아무래도 성난 목소리의 대상은 제자들이었던 모양이다. 더없이 행복했던 잠은 잠시 미뤄야 했다.

변경의 대장간

시장에서 떨어진 마을 구석에 작은 대장간이 있다. 이 부근의 주거는 벽이나 지붕 형태가 달라서 분위기가 독특하다. 이 대장간은 제철도 하는 모양인지 마도 고로가 있었다. 대형 용광로인데 이런 작은 공방에서 조업할 수 있는지 놀라고 말았다. 장인 왈, 조업할 때는 조력자를 불러서 여러 날에 걸쳐 대대적인 작업을 한다고 한다.

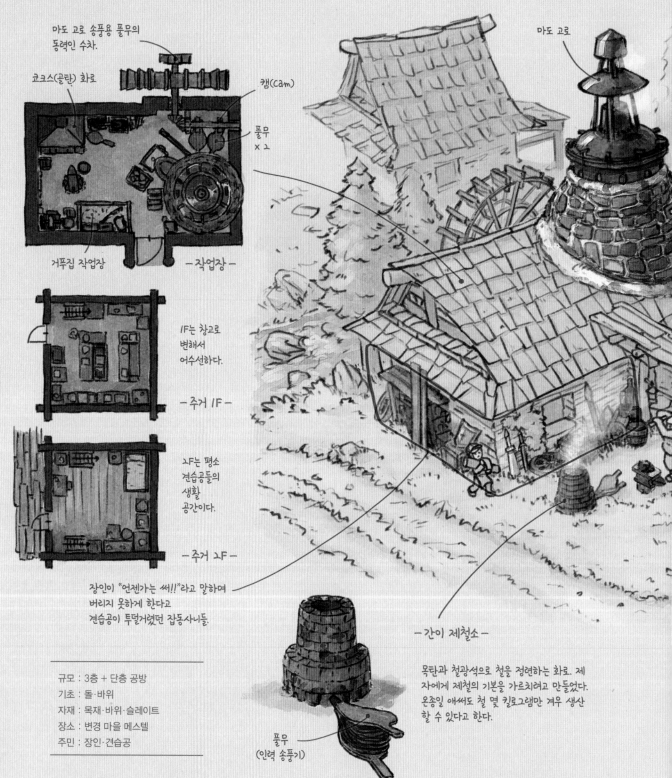

마도 고로 송풍용 풀무의 동력인 수차.

코크스(골탄) 화로

캠(cam)

풀무 ×2

거푸집 작업장

—작업장—

마도 고로

IF는 창고로 변해서 어수선하다.

—주거 1F—

2F는 평소 견습공들의 생활 공간이다.

—주거 2F—

장인이 "언젠가는 써!!"라고 말하며 버리지 못하게 한다고 견습공이 투덜거렸던 잡동사니들.

—간이 제철소—

목탄과 철광석으로 철을 정련하는 화로. 제자에게 제철의 기본을 가르치려고 만들었다. 온종일 애써도 철 몇 킬로그램만 겨우 생산할 수 있다고 한다.

풀무
(인력 송풍기)

규모 : 3층 + 단층 공방
기초 : 돌·바위
자재 : 목재·바위·슬레이트
장소 : 변경 마을 메스텔
주민 : 장인·견습공

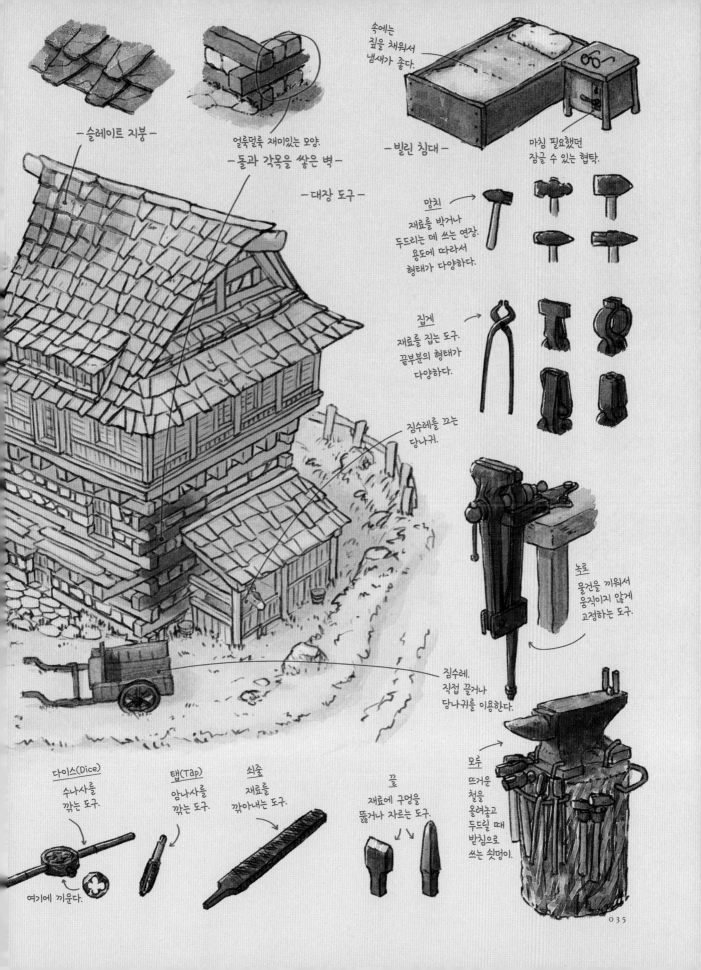

-슬레이트 지붕-

얼룩덜룩 재미있는 모양.
-돌과 각목을 쌓은 벽-

-대장 도구-

속에는
짚을 채워서
냄새가 좋다.

-빌린 침대-

마침 필요했던
잠글 수 있는 협탁.

망치
재료를 박거나
두드리는 데 쓰는 연장.
용도에 따라서
형태가 다양하다.

집게
재료를 집는 도구.
끝부분의 형태가
다양하다.

짐수레를 끄는
당나귀.

녹로
물건을 끼워서
움직이지 않게
고정하는 도구.

짐수레.
직접 끌거나
당나귀를 이용한다.

다이스(Dice)
수나사를
깎는 도구.

탭(Tap)
암나사를
깎는 도구.

쇠줄
재료를
깎아내는 도구.

끌
재료에 구멍을
뚫거나 자르는 도구.

모루
뜨거운
철을
올려놓고
두드릴 때
받침으로
쓰는 쇳덩이.

여기에 끼운다.

No. 05
변경의 대장간

⇢ 겨울의 대장간 ⇠

다른 일로 오랜만에 지나면서 인사만이라도 할
생각으로 들렀는데… '묵고 가도 돼'(자고 개)'라
는 강한 압박감에 '그러면…'이라며 또다시 신세
를 지고 말았다. 이 지방의 특산품인 술이 맛있
다고 해서 대장장이 특제 냄비 요리를 대접받으
며 한잔 걸쳤다. 술이 정말 맛있어서 과음했고,
다음 날 아침 일찍 출발할 생각이었지만 결국
점심때까지 늦잠을 잤다. 무거운 몸을 일으켜
밖으로 나갔더니 추위에 몽롱했던 의식이 말짱
해졌다. 잘 만든 큰 눈사람과 작은 눈사람 무더
기가 눈에 들어왔다.

- 눈사람 -

심플 is 베스트.

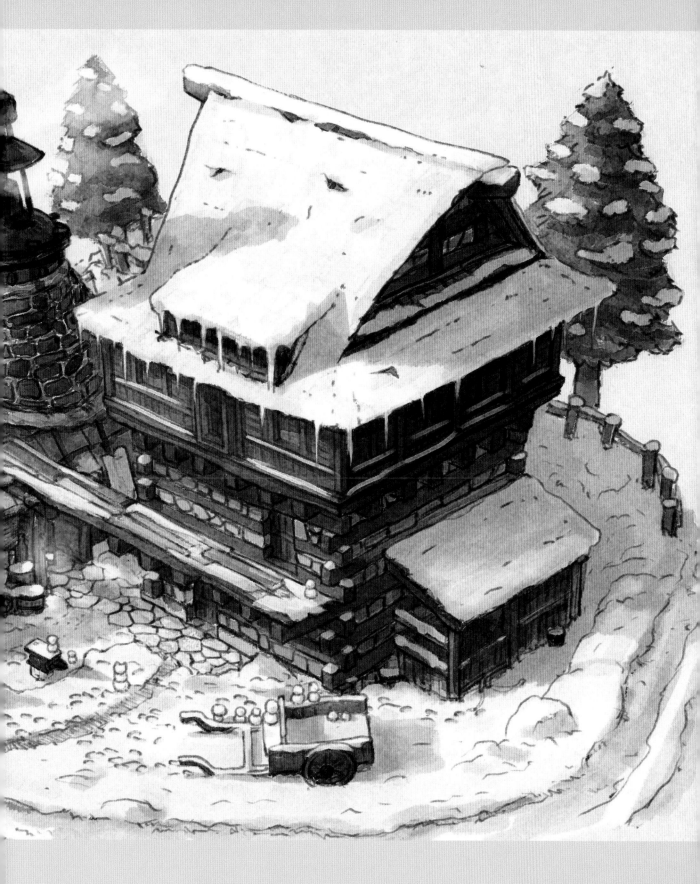

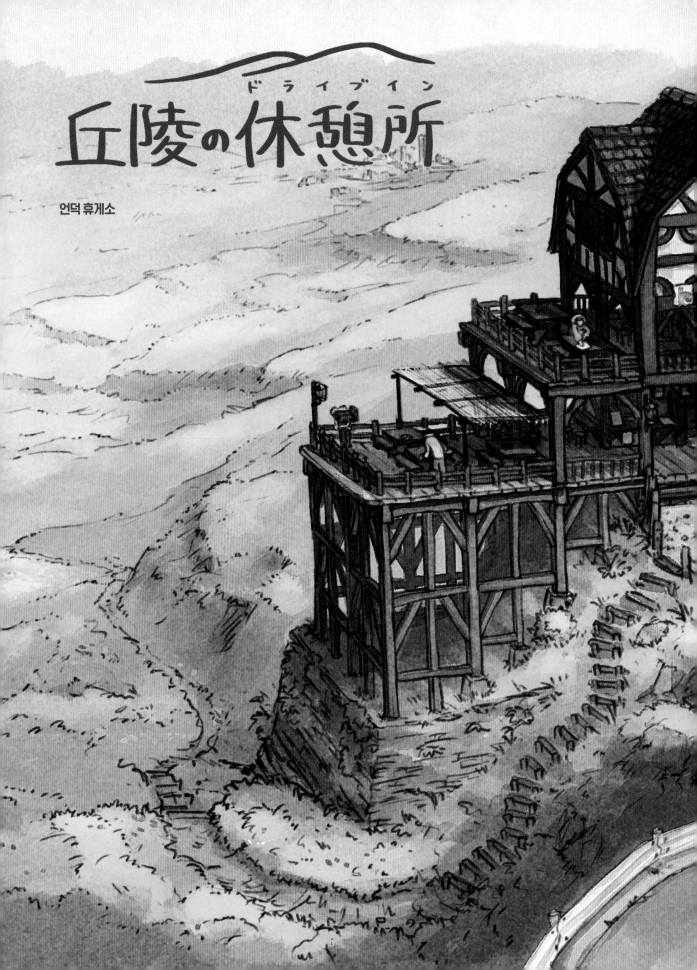

丘陵の休憩所

ドライブイン

언덕 휴게소

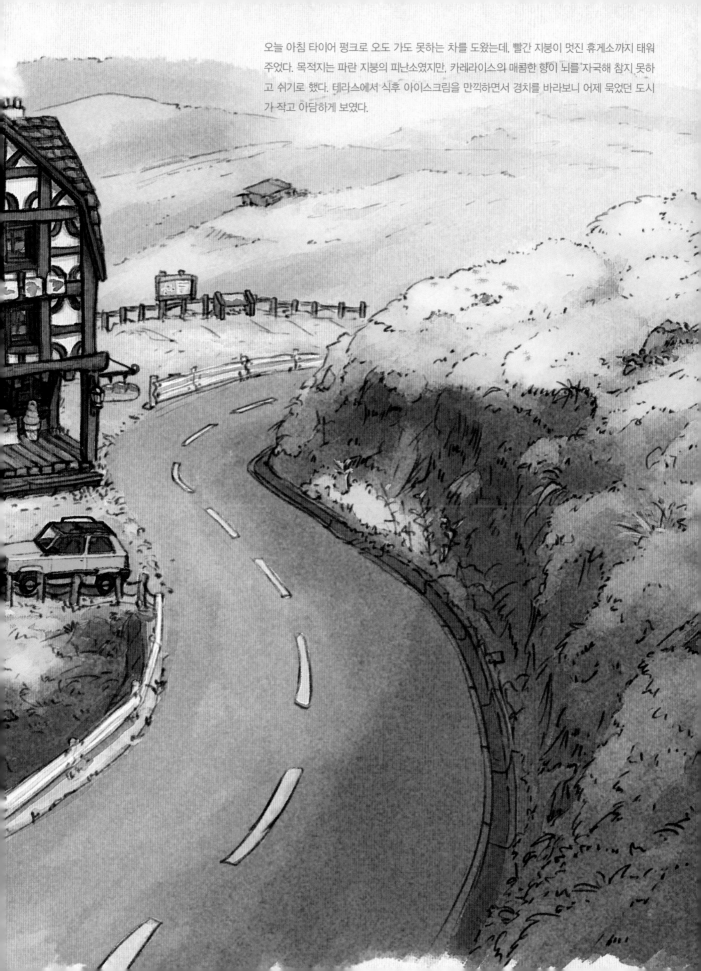

오늘 아침 타이어 펑크로 오도 가도 못하는 차를 도왔는데, 빨간 지붕이 멋진 휴게소까지 태워
주었다. 목적지는 파란 지붕의 피난소였지만, 카레라이스의 매콤한 향이 뇌를 자극해 참지 못하
고 쉬기로 했다. 테라스에서 식후 아이스크림을 만끽하면서 경치를 바라보니 어제 묵었던 도시
가 작고 아담하게 보였다.

No. 06
언덕 휴게소

주인 부부가 운영하는 휴게소. 갓 짠 우유로 만든 아이스크림이 유명하다. 직접 만든 카레도 매콤해서 무척 좋아하는 맛이었다. 주인 왈, 멀리 보이는 도시의 불꽃놀이를 여기서 조용히 바라보는 것이 인기라고 한다. 빵도 소박하지만 먹음직스럽고, 오므라이스도 궁금하다. 또 오자.

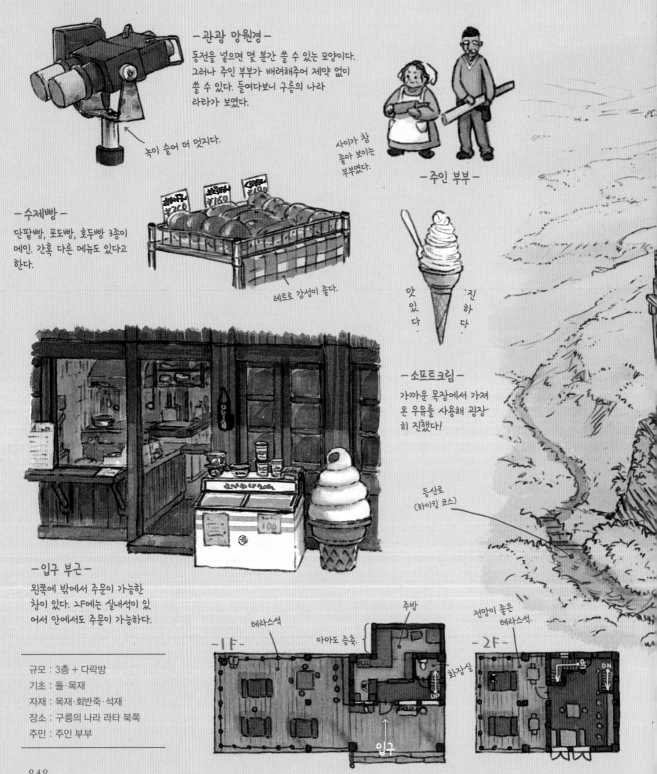

- 관광 망원경 -
동전을 넣으면 몇 분간 쓸 수 있는 모양이다. 그러나 주인 부부가 배려해주어 제약 없이 쓸 수 있다. 들여다보니 구름의 나라 라라가 보였다.

녹이 슬어 더 멋지다.

사이가 참 좋아 보이는 부부였다.

- 주인 부부 -

- 수제빵 -
단팥빵, 포도빵, 호두빵 3종이 메인. 간혹 다른 메뉴도 있다고 한다.

레트로 감성이 좋다.

맛 있 다.

진 하 다.

- 소프트크림 -
가까운 목장에서 가져온 우유를 사용해 굉장히 진했다!

등산로
(하이킹 코스)

- 입구 부근 -
왼쪽에 밖에서 주문이 가능한 창이 있다. 2F에는 실내성이 있어서 안에서도 주문이 가능하다.

규모 : 3층 + 다락방
기초 : 돌·목재
자재 : 목재·회반죽·석재
장소 : 구릉의 나라 라타 북쪽
주민 : 주인 부부

-1F-
테라스석
아마도 증축
주방
UP
입구

-2F-
전망이 좋은 테라스석.
화장실
DN

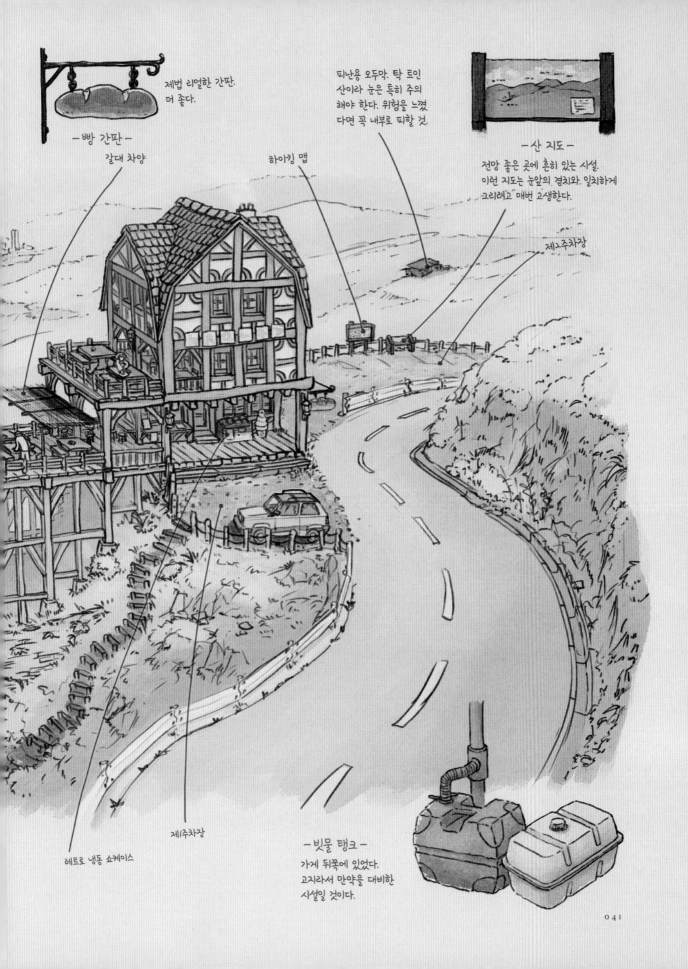

제법 리얼한 간판.
더 좋다.

— 빵 간판 —
갈대 차양

피난용 오두막. 탁 트인
산이라 눈은 특히 주의
해야 한다. 위험을 느꼈
다면 꼭 내부로 피할 것.

하이킹 맵

— 산 지도 —
전망 좋은 곳에 흔히 있는 시설.
이런 지도는 눈앞의 경치와 일치하게
그리려고 매번 고생한다.

제2주차장

제1주차장

레트로 냉동 쇼케이스

— 빗물 탱크 —
가게 뒤쪽에 있었다.
고지라서 만약을 대비한
시설일 것이다.

No. 06

언덕 휴게소

→ 언덕 휴게소의 밤 ←

이전에 왔을 때 보지 못했던 불꽃놀이를 꼭 보러 오겠다고 마음먹었었다. 양초 랜턴의 부드러운 빛은 불꽃놀이 감상을 방해하지 않고, 세심하다. 이 집의 인기 만점인 맛있는 오므라이스를 먹으며 멀리서 터지는 불꽃을 보았다. 다른 사람들은 어떻게 평가할지 모르겠지만 제법이었다. 불꽃 소리가 30초 정도 늦게 들려와 빛과 소리의 속도 차이를 실감했다.

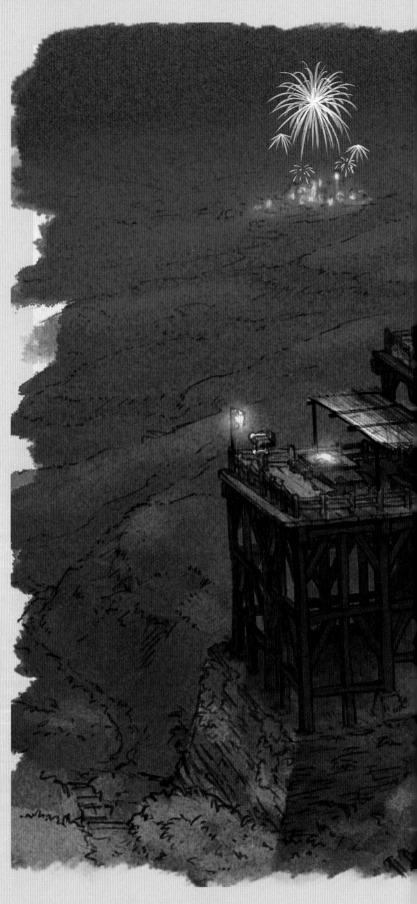

― 양초 랜턴 ―

실외의 각 테이블에 놓인 은은하게 일렁이는 빛은
치유 효과 발군.

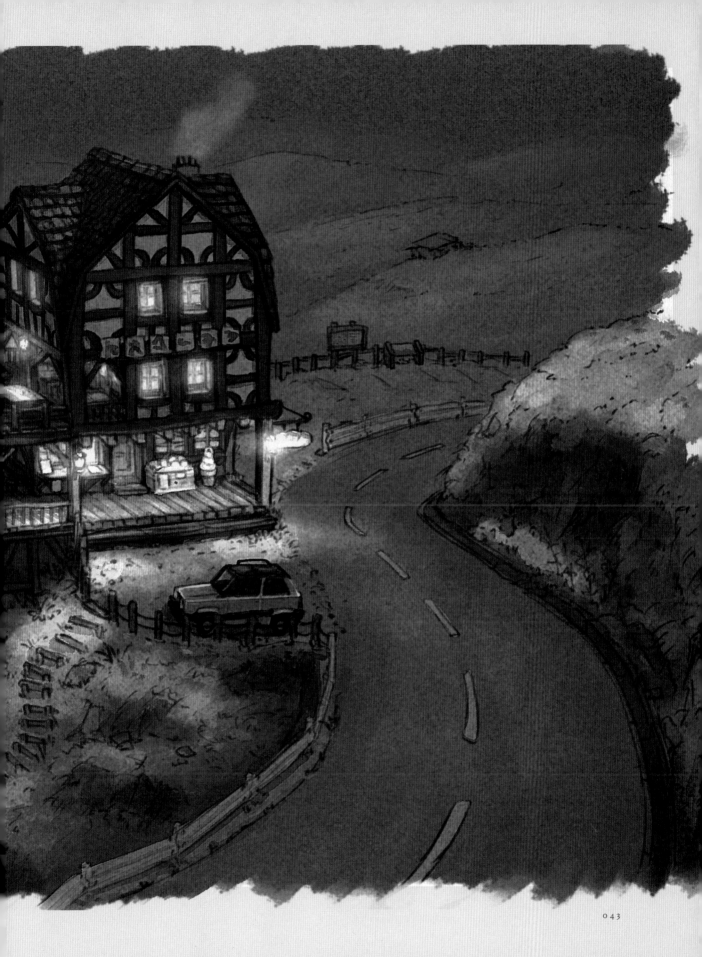

大空漂う島の 小さな停泊所

하늘에 떠 있는 섬의
작은 정박장

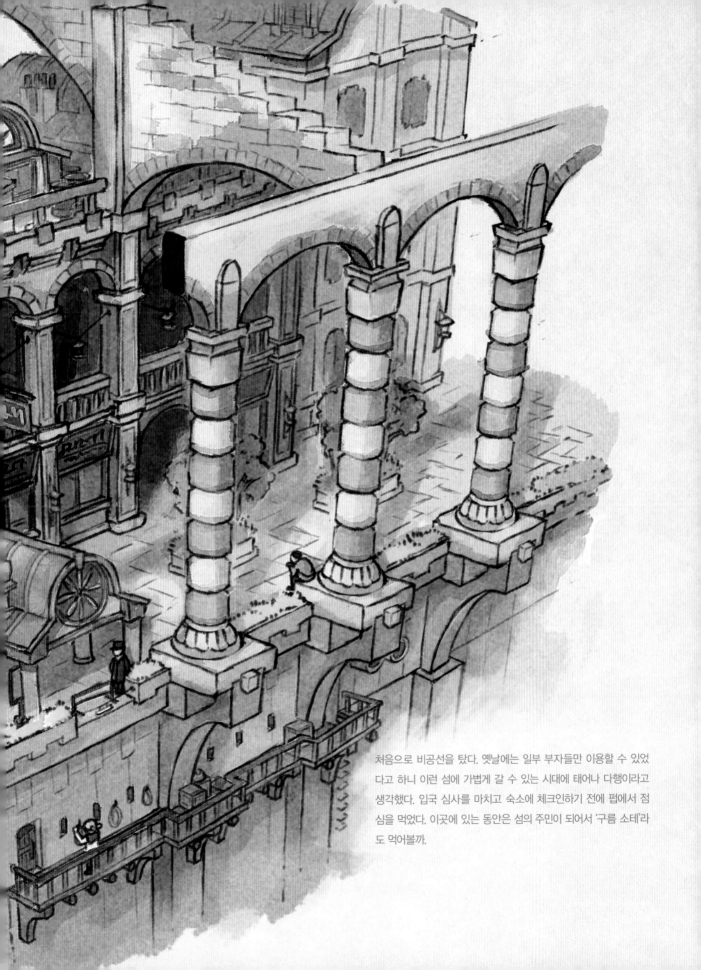

처음으로 비공선을 탔다. 옛날에는 일부 부자들만 이용할 수 있었다고 하니 이런 섬에 가볍게 갈 수 있는 시대에 태어나 다행이라고 생각했다. 입국 심사를 마치고 숙소에 체크인하기 전에 펍에서 점심을 먹었다. 이곳에 있는 동안은 섬의 주민이 되어서 '구름 소테'라도 먹어볼까.

No. 07

하늘에 떠 있는 섬의 작은 정박장

하늘에 떠 있는 섬 가운데 하나인 웨스트팬케이크. 펍 주인 왈. 섬의 형태가 평평하고 둥그스름해서 그렇게 부르게 되었다고 한다. 섬 모양의 팬케이크를 만들면 유행할 것 같지만, 명물은 '구름 소테(Sauté)'라는 닭고기를 버터에 볶은 요리. '감자튀김(지상풍)' 메뉴를 보자 '나의 당연함은 여기서는 당연하지 않다'라는 사실을 실감하고, 세계가 참 넓다고 생각했다.

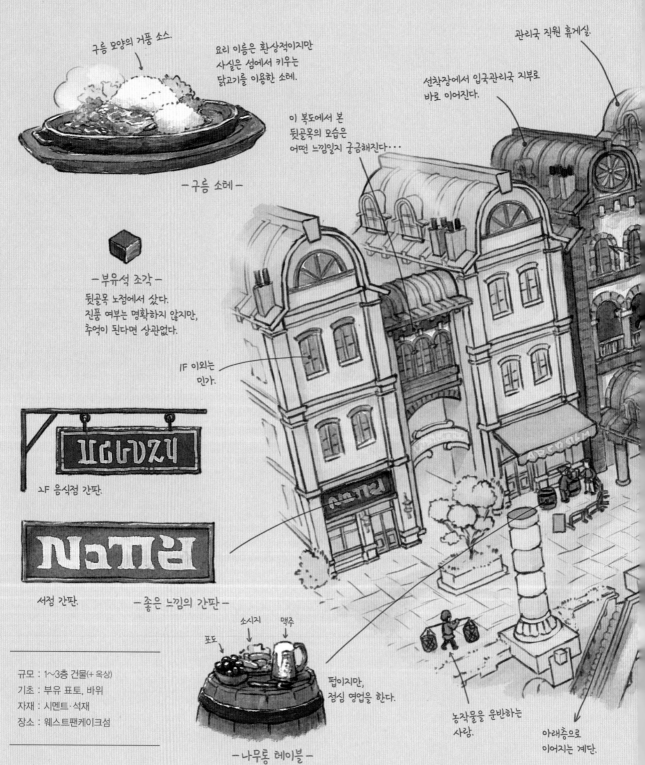

구름 모양의 거품 소스.

요리 이름은 환상적이지만 사실은 섬에서 키우는 닭고기를 이용한 소테.

— 구름 소테 —

— 부유석 조각 —
뒷골목 노점에서 샀다.
진품 여부는 명확하지 않지만,
추억이 된다면 상관없다.

이 복도에서 본
뒷골목의 모습은
어떤 느낌일지 궁금해진다…

IF 이외는
민가.

관리국 직원 휴게실.

선착장에서 입국관리국 지부로
바로 이어진다.

2F 음식점 간판.

서점 간판. — 좋은 느낌의 간판 —

포도 소시지 맥주

펍이지만,
점심 영업을 한다.

농작물을 운반하는
사람.

아래층으로
이어지는 계단.

규모 : 1~3층 건물(+ 옥상)
기초 : 부유 표토, 바위
자재 : 시멘트·석재
장소 : 웨스트팬케이크섬

— 나무통 테이블 —

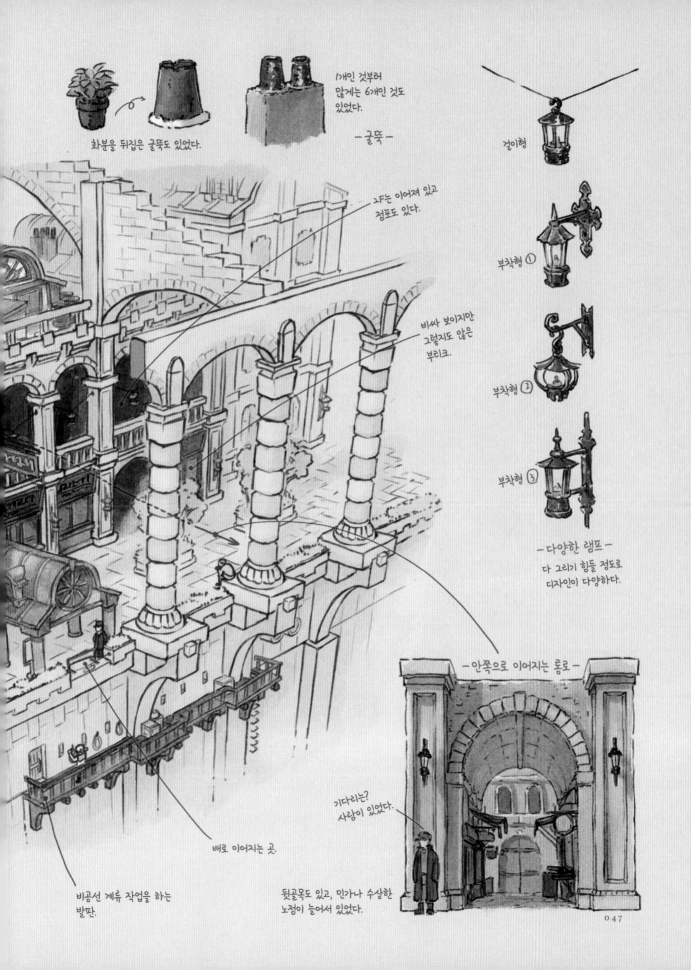

화분을 뒤집은 굴뚝도 있었다.

1개인 것부터
많게는 6개인 것도
있었다.

─굴뚝─

걸이형

LF는 이어져 있고
점포도 있다.

비싸 보이지만
그렇지도 않은
부티크.

부착형 ①

부착형 ②

부착형 ③

─다양한 램프─
다 그리기 힘들 정도로
디자인이 다양하다.

─안쪽으로 이어지는 통로─

배로 이어지는 곳.

기다리는?
사랑이 있었다.

비공선 계류 작업을 하는
발판.

뒷골목도 있고, 민가나 수상한
노점이 늘어서 있었다.

No. 07

하늘에 떠 있는 섬의
작은 정박장

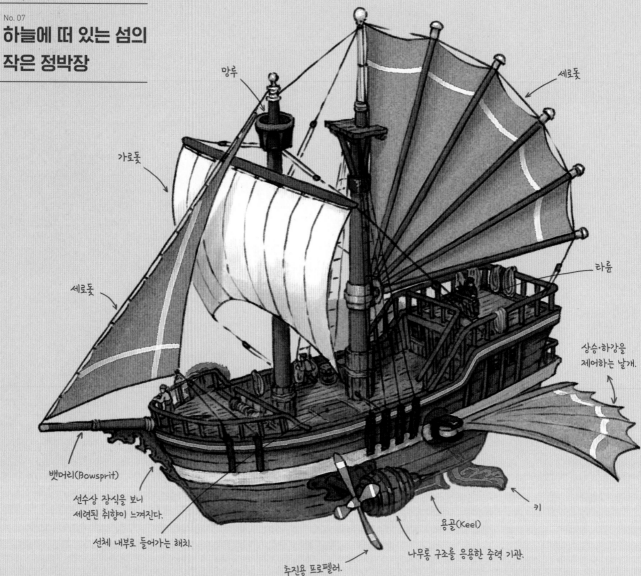

망루

세로돛

가로돛

라륜

세로돛

상승·하강을
제어하는 날개.

뱃머리(Bowsprit)

선수상 장식을 보니
세련된 취향이 느껴진다.

선체 내부로 들어가는 해치.

키

용골(Keel)

나무통 구조를 응용한 중력 기관.

추진용 프로펠러.

— 때마침 정박한 배 —

웨스트팬케이크 시내를 산책하다가 때마침 정박장으로 들어오는 배가 멋있었다. 에어 슬로프(Air Sloop)라는 소형 선박이라고 알려주었다. 본래는 돛대가 하나라는데, 아종 같은 것이라는 설명. 전체적으로 장식과 기능성의 밸런스가 취향 저격이라서 넋 놓고 보고 말았다. 뒷부분(후부)에 붙어 있는 세로돛은 접는 방식이 독특하다. 형태도 멋있다.

줄을 놓으면 저절로 펼쳐진다.

이것을 당기면
접힌다.

당긴 뒤에
선체에 고정한다.

— 세로돛 접는 법 —

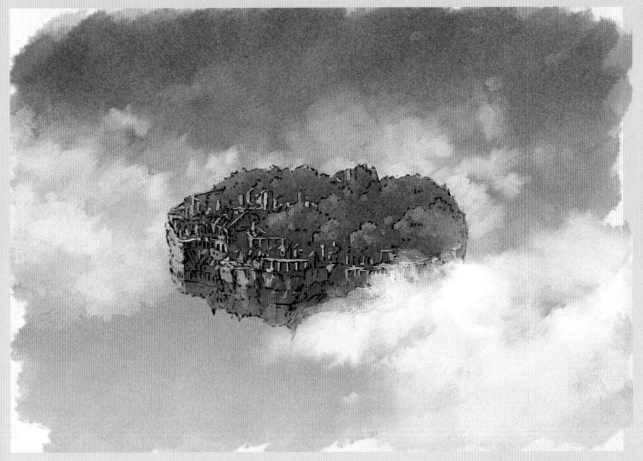

→ 웨스트팬케이크섬 관광 안내 지도 ←

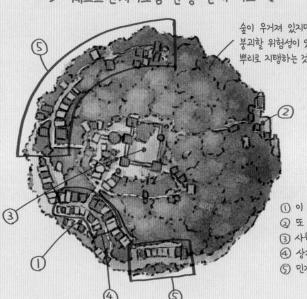

숲이 우거져 있지만, 규모를 줄이면 섬 자체가
붕괴할 위험성이 있다고 한다. 앞날이 걱정된다.
뿌리로 지탱하는 것일까?

먹다가 만 팬케이크 같다.
그리고 나니 배가 고팠다.

섬의 거의 모든 곳에 이런 아치가 있는데,
사원의 흔적인 듯하다. 옛날에는 승려가
수행하던 섬이었고, 민가와 상점이
거의 없었다고 한다.

① 이 그림의 정박장
② 또 하나의 정박장
③ 사원
④ 상가 구역
⑤ 민가 구역

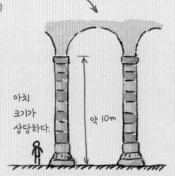

아치
크기가
상당하다.

약 10m

여행 기록

북쪽 설원

서버 마을

설원 마을에 서적 배달.
훈제 연어 입수.

변경 마을 메스텔

길을 잘못 들어 감기에 걸렸다.
이국의 약으로 치료.

시배럴 마을

우연히 발견한 마을의
사람들에게 도움을 받았다.
답례로 남은 이국의
약을 줬다.

여러 번 오가며
여비를 벌었다.

헤드라인강

1박 1식 답례로
술을 줬다. 날카
로운 나이프 입수.
서적 수령.

마을에서 보급.
술 입수.

다시
보급.

헤드라인 마을

나루터가 있는 작은 마을.

여기도 길다...

달콤한 갈레트를
먹었다.

르베제 마을

언덕 휴게소

스파이스 카레 최고.

라타강

덮개

구릉바다
분지

구릉의 나라 라타

큰 도시. 여기부터
'비공선'이라는 나는
배를 이용할 수 있다.

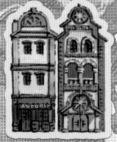

웨스트팬케이크섬

구름 소테를 먹었다.
부유석 조각 입수.

키슈 마을

수인의 숲

연안·섬 지역으로

찬강

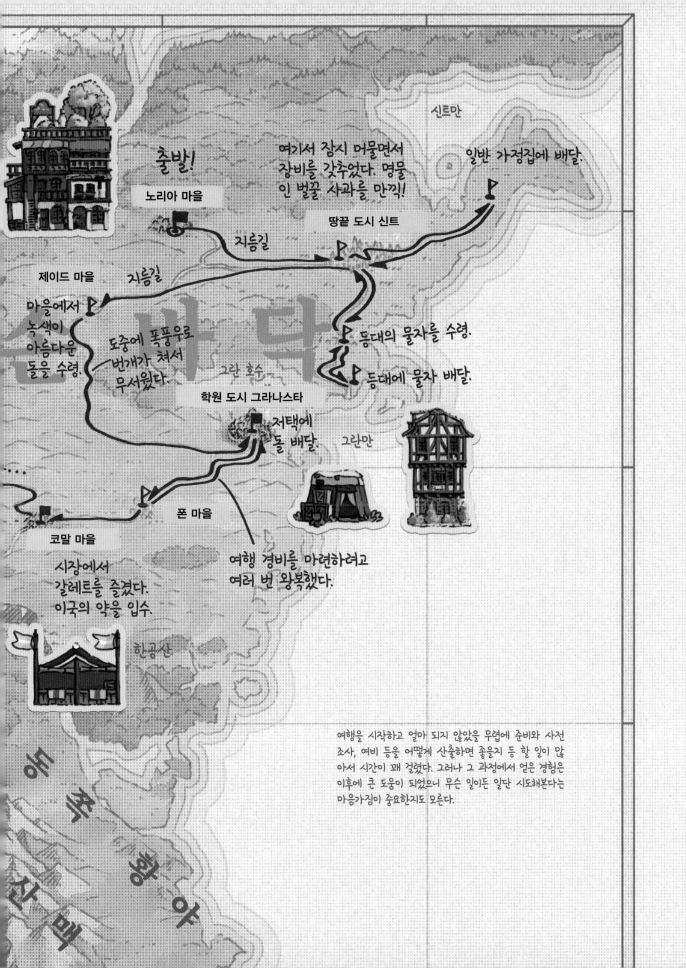

신트만

여기서 잠시 머물면서
장비를 갖추었다. 명물
인 벌꿀 사과를 만끽!

일반 가정집에 배달.

출발!

노리아 마을

땅끝 도시 신트

지름길

제이드 마을 지름길

마을에서
녹색이
아름다운
돌을 수령.

도중에 폭풍우로
번개가 쳐서
무서웠다.

그란 호수

등대의 물자를 수령.

등대에 물자 배달.

학원 도시 그라나스타

저택에
돌 배달.

그란만

폰 마을

코말 마을

시장에서
갈레트를 즐겼다.
이국의 약을 입수.

여행 경비를 마련하려고
여러 번 왕복했다.

한공산

여행을 시작하고 얼마 되지 않았을 무렵에 준비와 사전
조사, 예비 등을 어떻게 산출하면 좋을지 등 할 일이 많
아서 시간이 꽤 걸렸다. 그러나 그 과정에서 얻은 경험은
이후에 큰 도움이 되었으니 무슨 일이든 일단 시도해본다는
마음가짐이 중요한지도 모른다.

Chapter. 2
연안·섬
지역

대륙 남부에 있는 여러 섬과 연안부에 자리 잡은 지역. 북쪽은 삼림, 남쪽은 바다에 둘러싸인 풍부한 자연의 혜택을 누릴 수 있는 환경 덕분에 식문화가 다양하게 발전했다. 큰 섬과 대륙에 둘러싸인 내해는 물결이 잔잔해 사람이 살기 좋다. 따라서 공업이 발달한 반면 바다의 수질 악화가 문제다.

목적지

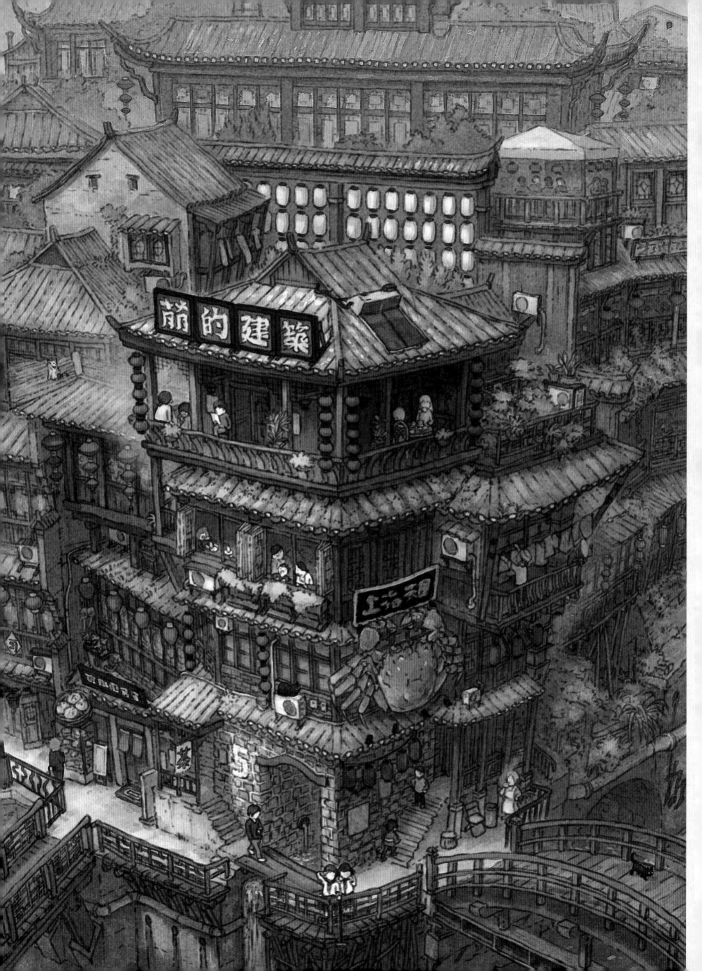

飲食店街
トラディショナルな

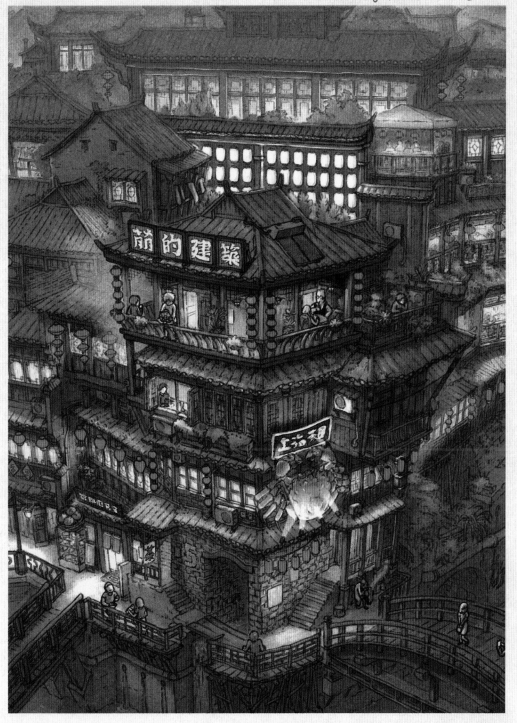

배달을 끝내고 술 한잔과 맛있는 음식을 찾아서 빨간 초롱이 늘어선 식당가에 훌쩍 발을 옮겼다. 여기는 관광지이지만, 평일 밤은 적당히 차분한 분위기인 듯해서 혼자 마음껏 즐기는 데 안성맞춤이다. 여비에 여유가 없어서 만끽하기는 어렵겠지만, 지금은 돈보다도 내일의 활력이 될 한잔과 맛있는 음식이 필요하다. 그러면 오늘 밤은 무엇을 먹어볼까.

No. 08

전통적인 식당가

오늘은 일을 쉬고 고성(古城)의 마을 중심부에 있는 식당가에서 식사하기로 했다. 빨간색 다리와 게 모형이 눈길을 끄는 이곳은 더할 수 없이 좋은 촬영지가 될 듯하다. 건축 형식이 다른 건물과 복도 등으로 연결된 모습을 보니 내부를 구석구석 탐색하고 싶어진다. 요리로 입맛을 다시고, 강을 볼 수 있는 카페에서 차를 마시며 충실한 하루를 보냈다.

― 발효한 따 냄새가 나는 듯한 아이스크림 ―
두 손을 들고 말았다. 포장지만 봐서는 그런 냄새일 줄은 전혀 예상하지 못하고 맛있어 보여서 샀지만… 냄새와 달리 맛은 있었다.

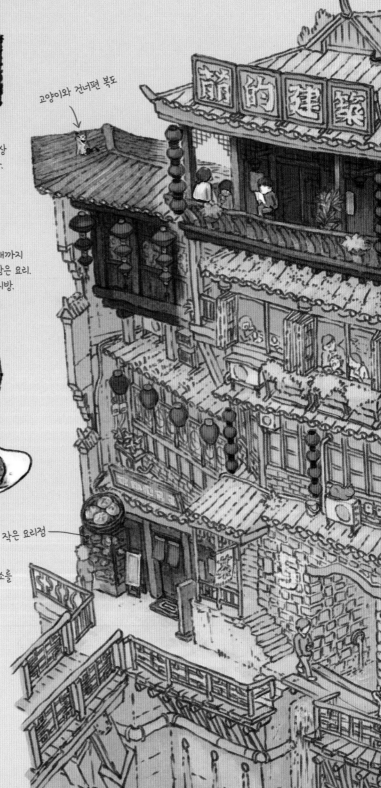

고양이와 건너편 복도

― 흐물흐물 고기 ―
안심과 갓을 흐물흐물해질 때까지 달콤하게 삶고 얇게 잘라서 담은 요리. 밥반찬으로 최고다. 거의 지방.

지방 살코기

― 구운 샤오룽바오 ―
크고 납작한 철판에 샤오룽바오(소룡포) 꼭지 부분이 아래로 향하게 해서 구운 요리. 후추와 따가 잔뜩 묻어 있었다.

작은 요리점

― 고기만두 ―
생강 향과 달짝지근한 만두소를 부드러운 피로 감싸고, 솔잎을 깐 둥근 찜기로 익힌 요리.

규모 : 1~4층
기초 : 바위·콘크리트
자재 : 목재·바위·콘크리트
장소 : 고성 아랫마을 호·코쵸

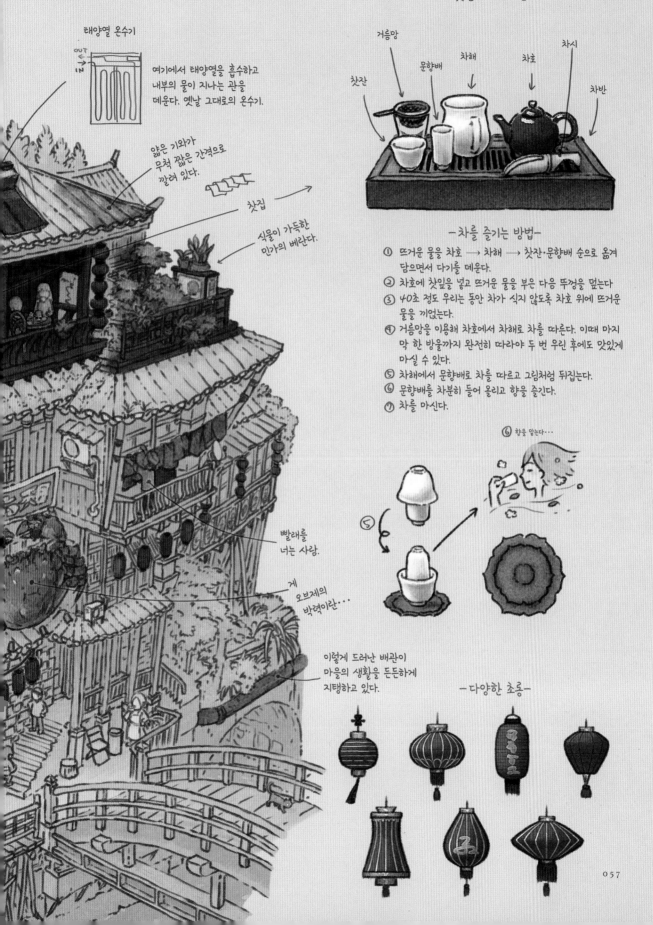

태양열 온수기

여기에서 태양열을 흡수하고 내부의 물이 지나는 관을 데운다. 옛날 그대로의 온수기.

얇은 기와가 무척 짧은 간격으로 깔려 있다.

찻집

식물이 가득한 민가의 베란다.

빨래를 너는 사람.

게 오브제의 박력이란···

이렇게 드러난 배관이 마을의 생활을 든든하게 지탱하고 있다.

거름망

문향배

차해

차호

차시

찻잔

차반

-차를 즐기는 방법-

① 뜨거운 물을 차호 → 차해 → 찻잔·문향배 순으로 옮겨 담으면서 다기를 데운다.
② 차호에 찻잎을 넣고 뜨거운 물을 부은 다음 뚜껑을 덮는다
③ 40초 정도 우리는 동안 차가 식지 않도록 차호 위에 뜨거운 물을 끼얹는다.
④ 거름망을 이용해 차호에서 차해로 차를 따른다. 이때 마지막 한 방울까지 완전히 따라야 두 번 우린 후에도 맛있게 마실 수 있다.
⑤ 차해에서 문향배로 차를 따르고 그림처럼 뒤집는다.
⑥ 문향배를 차분히 들어 올리고 향을 즐긴다.
⑦ 차를 마신다.

⑥ 향을 맡는다···

⑤

-다양한 초롱-

057

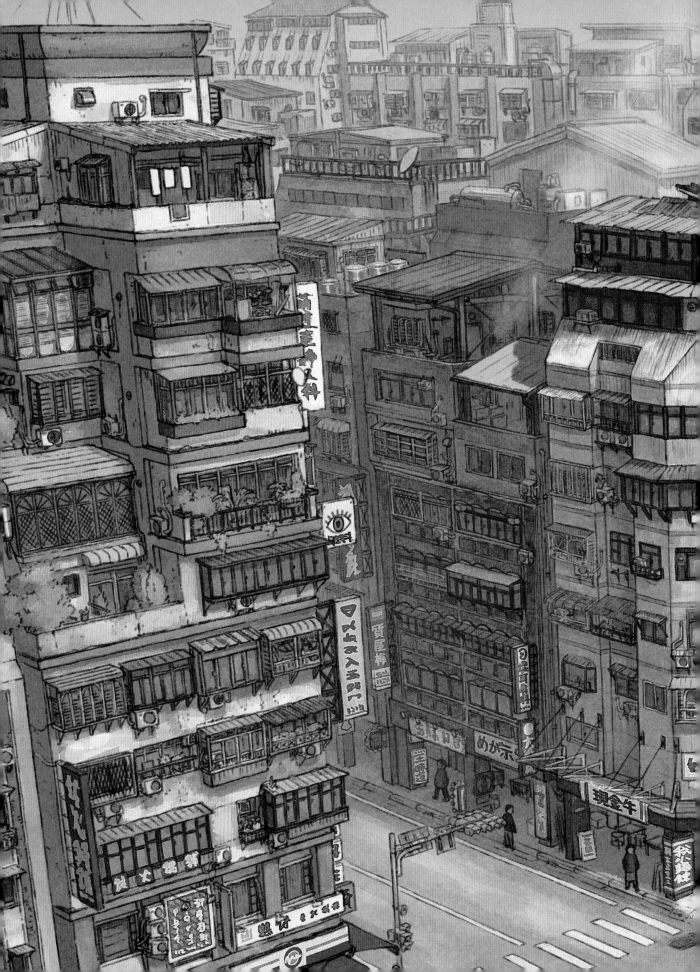

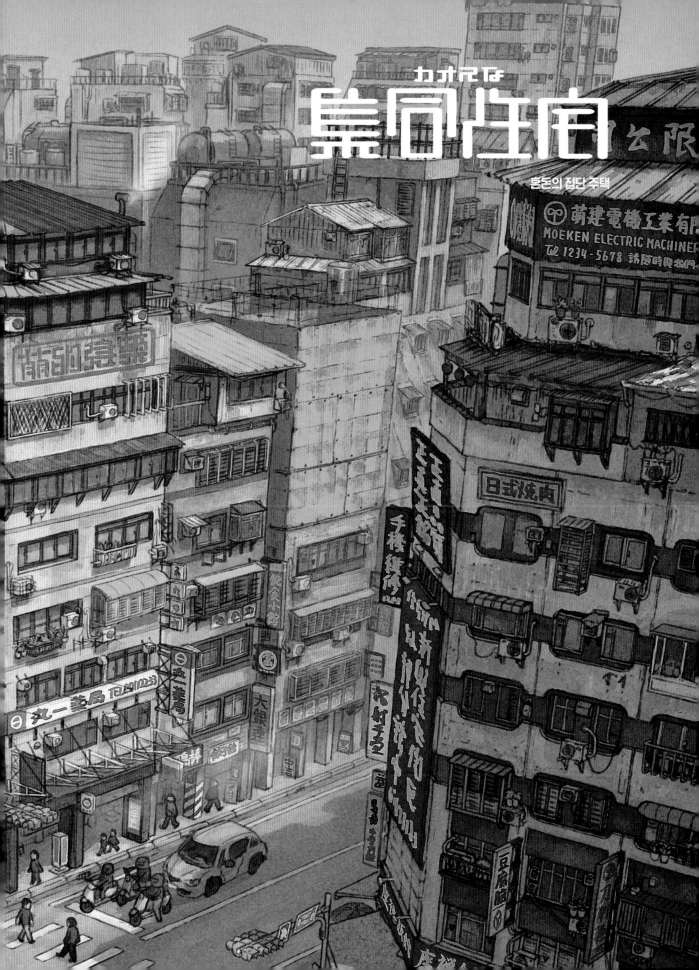

No. 09
혼돈의
집단 주택

남쪽 섬에서 만난 도시 한편의 건물. 근대적인 도시이지만 어딘가 옛 정취도 느껴진다. 다양한 격자창과 돌출창이 한눈에 재미있다고 느꼈다. 빌딩이라고 해도 창문 등의 개구부는 모든 층이 같은 크기라는 이미지이지만 여기는 모양이 다르다. 돌출창의 추가뿐 아니라 개구부의 폭과 높이까지 저마다 원하는 형태로 개조한 것처럼 보인다.

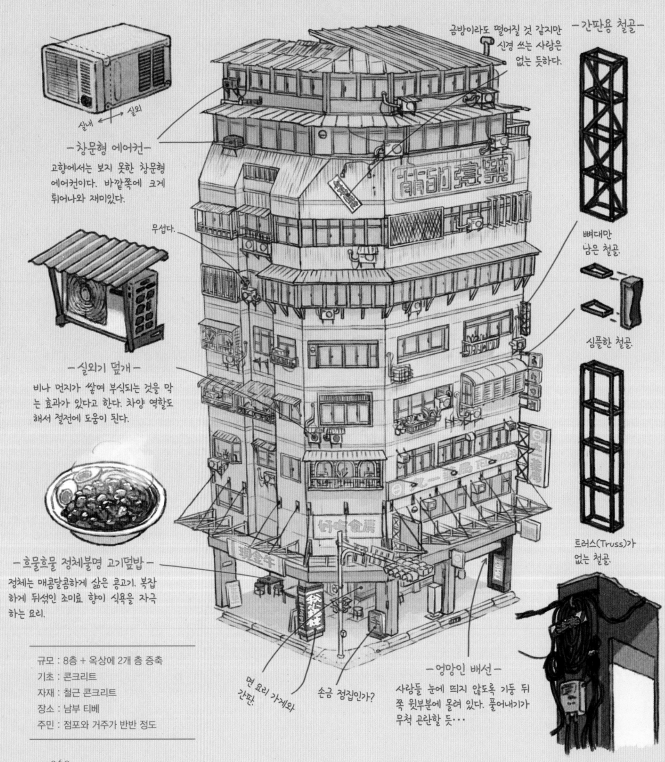

금방이라도 떨어질 것 같지만 신경 쓰는 사람은 없는 듯하다.

－간판용 철골－

－창문형 에어컨－
고향에서는 보지 못한 창문형 에어컨이다. 바깥쪽에 크게 튀어나와 재미있다.

실내 ← → 실외

무섭다.

뼈대만 남은 철골.

심플한 철골.

－실외기 덮개－
비나 먼지가 쌓여 부식되는 것을 막는 효과가 있다고 한다. 차양 역할도 해서 절전에 도움이 된다.

트러스(Truss)가 없는 철골.

－흐물흐물 정체불명 고기덮밥－
정체는 매콤달콤하게 삶은 콩고기. 복잡하게 뒤섞인 조미료 향이 식욕을 자극하는 요리.

규모 : 8층 + 옥상에 2개 층 증축
기초 : 콘크리트
자재 : 철근 콘크리트
장소 : 남부 티베
주민 : 점포와 거주가 반반 정도

면 요리 가게와 간판.

손금 점집인가?

－엉망인 배선－
사람들 눈에 띄지 않도록 기둥 뒤쪽 윗부분에 몰려 있다. 풀어내기가 무척 곤란할 듯···

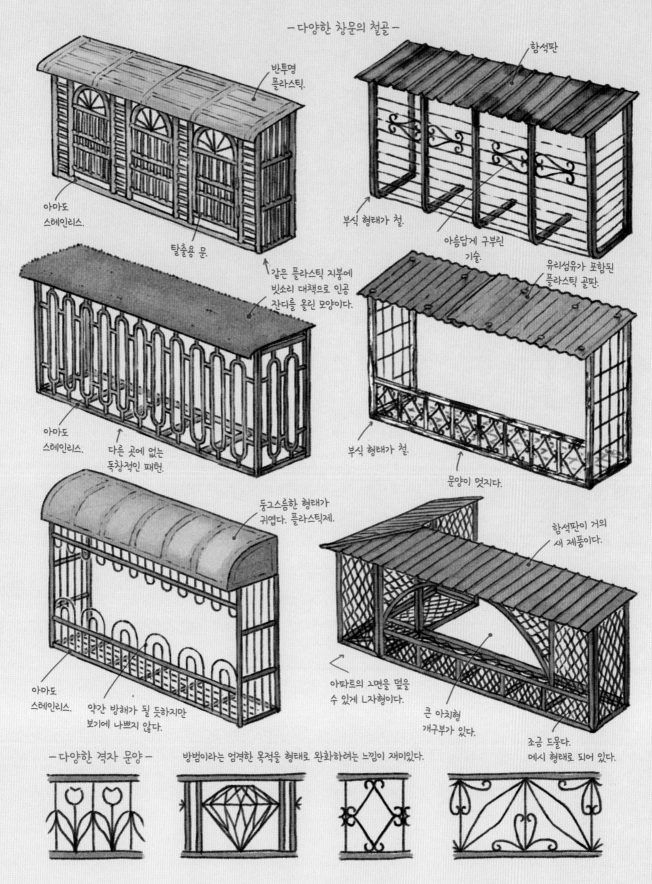

—다양한 창문의 철골—

반투명
플라스틱.

함석판

아마도
스레인리스.

탈출용 문.

부식 형태가 철.

아름답게 구부린
기술.

유리섬유가 포함된
플라스틱 골판.

같은 플라스틱 지붕에
빗소리 대책으로 인공
잔디를 올린 모양이다.

아마도
스레인리스.

다른 곳에 없는
독창적인 패턴.

부식 형태가 철.

문양이 멋지다.

둥그스름한 형태가
귀엽다. 플라스틱제.

함석판이 거의
새 제품이다.

아마도
스레인리스.

약간 방해가 될 듯하지만
보기에 나쁘지 않다.

아파트의 그면을 덮을
수 있게 ㄴ자형이다.

큰 아치형
개구부가 있다.

조금 드물다.
메시 형태로 되어 있다.

—다양한 격자 문양—

방범이라는 엄격한 목적을 형태로 완화하려는 느낌이 재미있다.

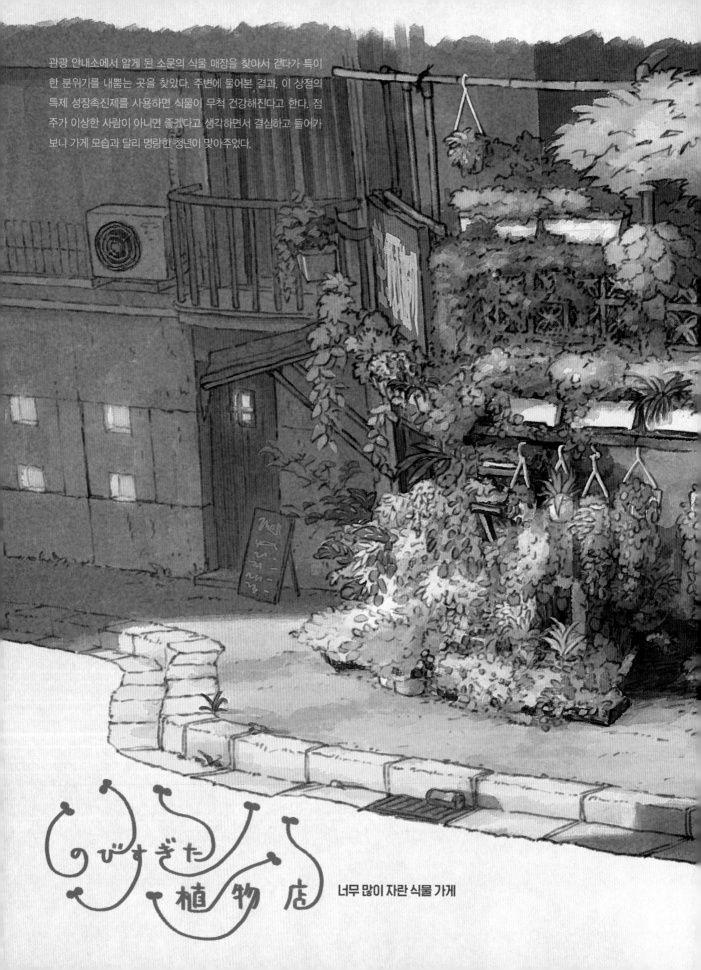

관광 안내소에서 알게 된 소문의 식물 매장을 찾아서 걷다가 특이
한 분위기를 내뿜는 곳을 찾았다. 주변에 물어본 결과. 이 상점의
특제 성장촉진제를 사용하면 식물이 무척 건강해진다고 한다. 점
주가 이상한 사람이 아니면 좋겠다고 생각하면서 결심하고 들어가
보니 가게 모습과 달리 명랑한 청년이 맞아주었다.

너무 많이 자란 식물 가게

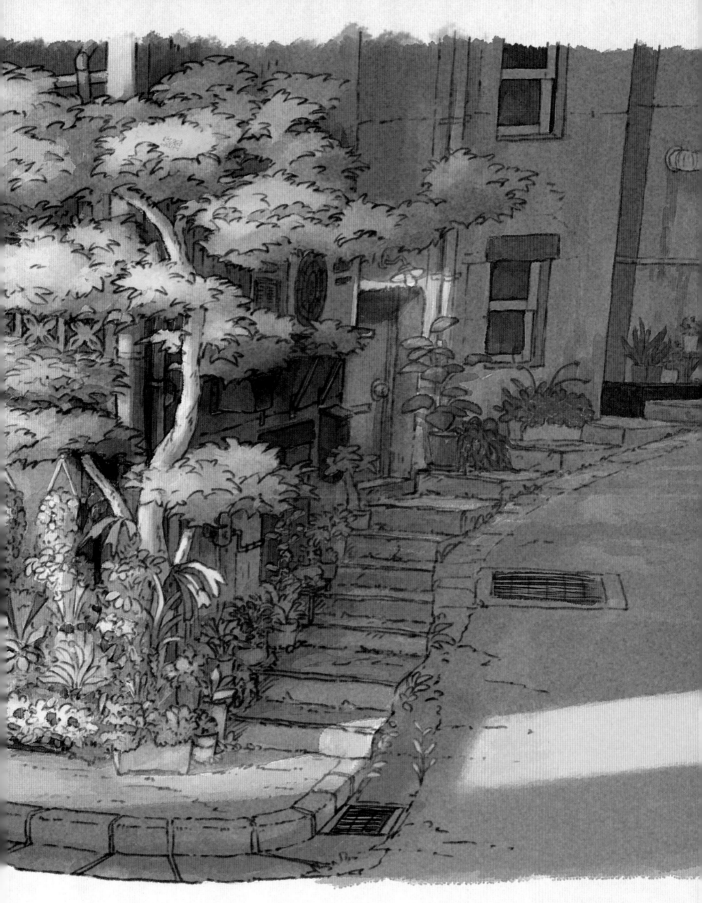

No. 10

너무 많이 자란
식물 가게

식물이 빽빽하게 우거진 임팩트가 강한 외관의 식물 매장. '지면이 아스팔트라도 전혀 상관없어!'라는 듯이 자란 단풍나무가 먼저 눈길을 끈다. 그리고 단풍나무를 이용한 상품 진열. 입구의 머리 위에 라벤더를 올려 둔 특이한 레이아웃도 신묘하다. 2층 발코니도 식물로 우거져 있는데, 파는 물건일까?

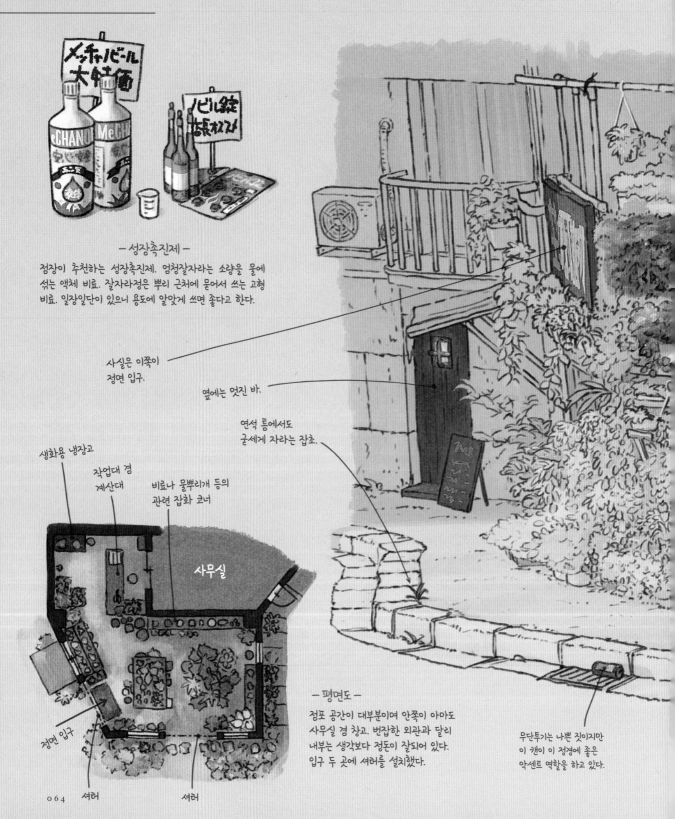

— 성장촉진제 —

점장이 추천하는 성장촉진제. 엄청잘자라는 소량을 물에 섞는 액체 비료. 잘자라정은 뿌리 근처에 묻어서 쓰는 고형 비료. 일장일단이 있으니 용도에 알맞게 쓰면 좋다고 한다.

사실은 이쪽이
정면 입구.

옆에는 멋진 바.

연석 틈에서도
굳세게 자라는 잡초.

생화용 냉장고

작업대 겸
계산대

비료나 물뿌리개 등의
관련 잡화 코너

사무실

정면 입구

셔터 셔터

— 평면도 —

점포 공간이 대부분이며 안쪽이 아마도 사무실 겸 창고. 번잡한 외관과 달리 내부는 생각보다 정돈이 잘되어 있다. 입구 두 곳에 셔터를 설치했다.

무단투기는 나쁜 짓이지만
이 캔이 이 정경에 좋은
악센트 역할을 하고 있다.

규모 : 단층 + 옥상
기초 : 콘크리트
자재 : 콘크리트
장소 : 지펜 마을
주민 : 없음(점포 전용 건물)

-문양 블록-
보기 드문 문양이 귀엽다.

-유목에 붙은 비카쿠시다-
박쥐난이라고도 불린다.
언젠가 집에서 키워보고 싶다.
소장하고 싶은 식물.

포자잎
저수잎
속에 물이끼가 있어 수분을 유지한다.

너무 자란 단풍나무.

부엌문?

분명 출입구일 텐데, 들어가기가 꺼려진다.
물리적으로도, 분위기도.

머리 위에 플랜터(Planter)가 있어서 놀랐다.

핀포인트로 비추는 석양에 오렌지빛으로 물들어 아름다웠다.

이 창문은 반지하처럼 되어 있다.

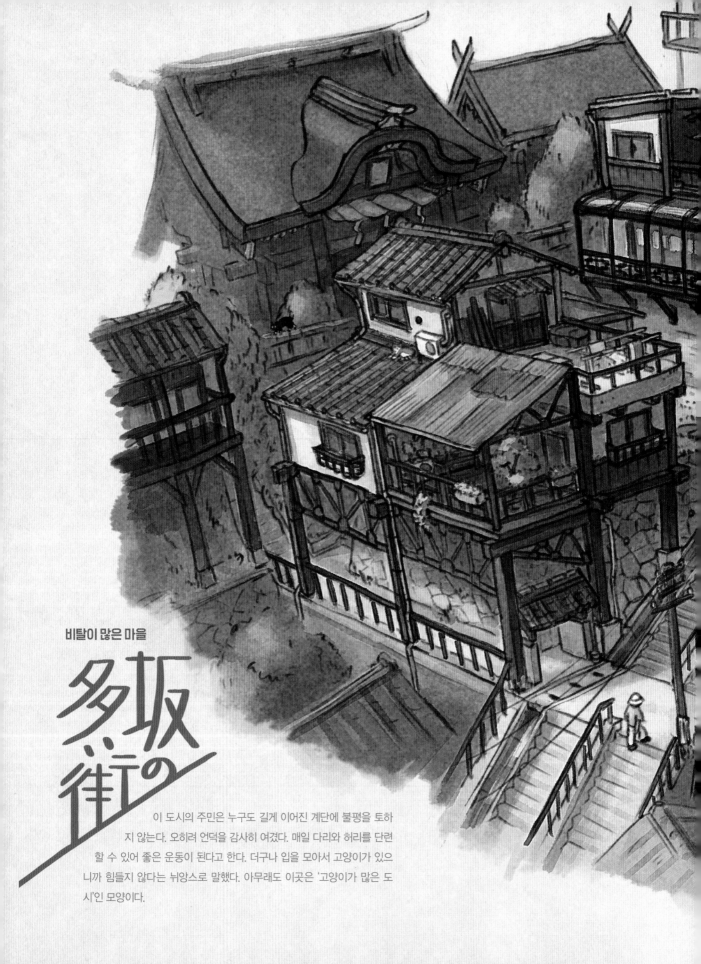

비탈이 많은 마을

多坂街の

이 도시의 주민은 누구도 길게 이어진 계단에 불평을 토하지 않는다. 오히려 언덕을 감사히 여겼다. 매일 다리와 허리를 단련할 수 있어 좋은 운동이 된다고 한다. 더구나 입을 모아서 고양이가 있으니까 힘들지 않다는 뉘앙스로 말했다. 아무래도 이곳은 '고양이가 많은 도시'인 모양이다.

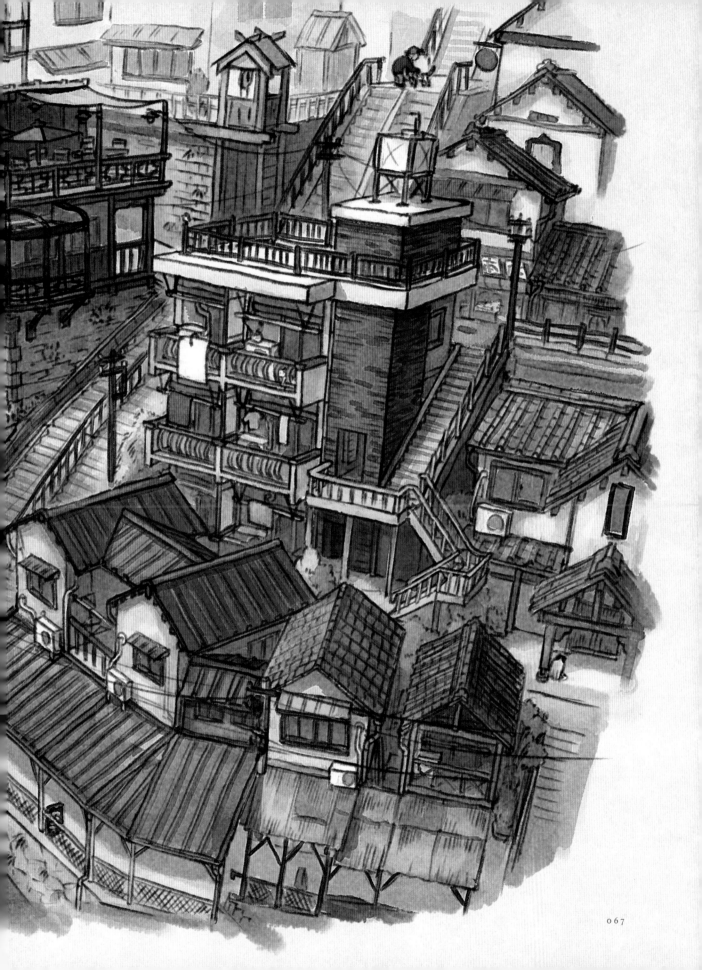

No. 11

비탈이 많은
마을

바다와 멀지 않은 경사면에 자리 잡은 비탈투성이인 도시. 그림 중앙에 있는 긴 계단을 따라 내려가면 이윽고 바다를 마주하게 된다. 경사로를 다 올라가면 있는 절에서 보는 경치도 물론 최고지만, 계단투성이인 거리의 모습이 더욱 마음에 든다. 2층 우물이나 큰 발코니 등 비탈을 최대한 활용해 생활을 이어 나가는 이곳은 아무리 탐색해도 지루하지 않다.

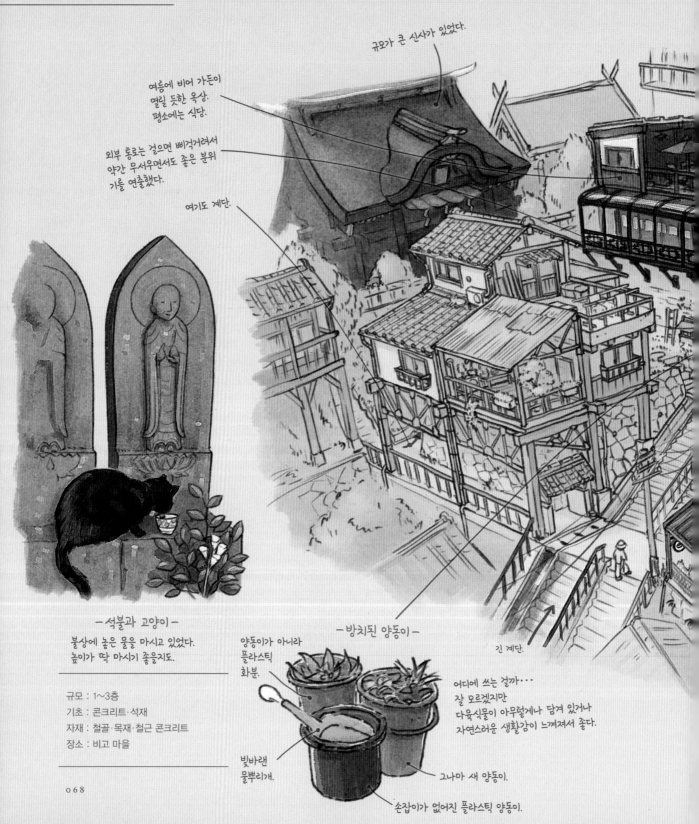

규모가 큰 신사가 있었다.

여름에 비어 가든이 열릴 듯한 옥상. 평소에는 식당.

외부 통로는 걸으면 삐걱거려서 약간 무서우면서도 좋은 분위기를 연출했다.

여기도 계단.

긴 계단.

― 석불과 고양이 ―
불상에 놓은 물을 마시고 있었다.
높이가 딱 마시기 좋을지도.

규모 : 1∼3층
기초 : 콘크리트·석재
자재 : 철골·목재·철근 콘크리트
장소 : 비고 마을

― 방치된 양동이 ―

양동이가 아니라 플라스틱 화분.

어디에 쓰는 걸까···
잘 모르겠지만
다육식물이 아무렇게나 담겨 있거나
자연스러운 생활감이 느껴져서 좋다.

빛바랜 물뿌리개.

그나마 새 양동이.

손잡이가 없어진 플라스틱 양동이.

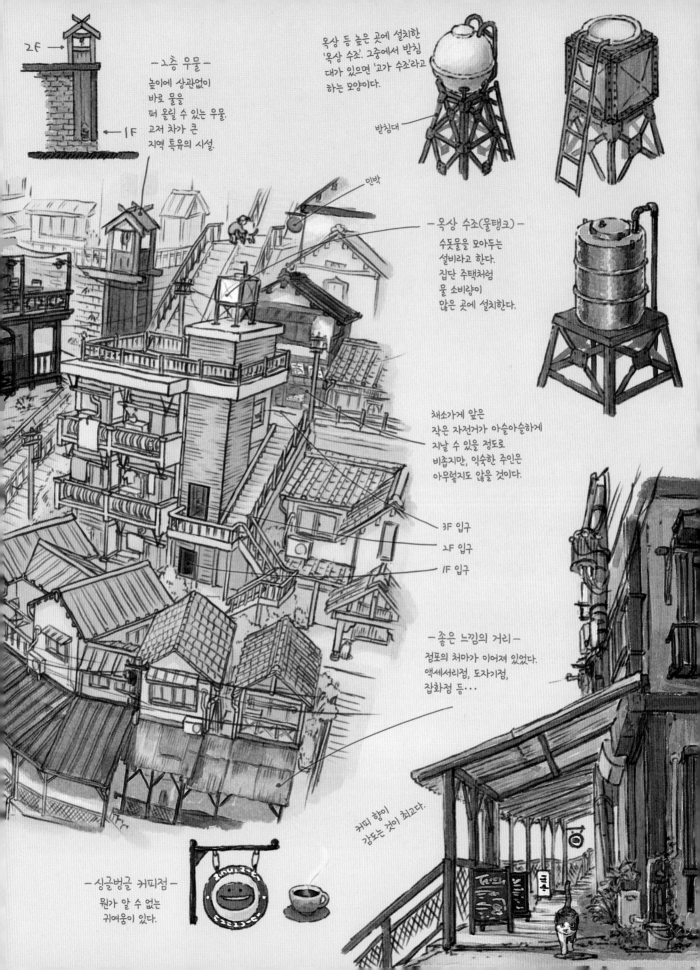

-2층 우물-
높이에 상관없이
바로 물을
퍼 올릴 수 있는 우물.
고저 차가 큰
지역 특유의 시설.

2F

1F

옥상 등 높은 곳에 설치한
'옥상 수조'. 그중에서 받침
대가 있으면 '고가 수조'라고
하는 모양이다.

받침대

민박

-옥상 수조(물탱크)-
수돗물을 모아두는
설비라고 한다.
집단 주택처럼
물 소비량이
많은 곳에 설치한다.

채소가게 앞은
작은 자전거가 아슬아슬하게
지날 수 있을 정도로
비좁지만, 익숙한 주인은
아무렇지도 않을 것이다.

3F 입구
2F 입구
1F 입구

-좋은 느낌의 거리-
점포의 처마가 이어져 있었다.
액세서리점, 도자기점,
잡화점 등···

-싱글벙글 커피점-
뭔가 알 수 없는
귀여움이 있다.

커피 향이
강도는 것이 최고다.

No. 11
비탈이 많은
마을

→ 마을의 밤 ←

이곳이 진심으로 마음에 들어서 한동안 머무르기로
했다. 지금 계절은 무더워서 낮 동안 오가는 사람이 많
지 않지만, 해가 지고 시원해지면 상점가도 활기를 띤
다. 저녁을 먹은 뒤, 시간이 있을 때는 도시를 어슬렁
거린다. 밤에 가로등 바라보는 것을 좋아해서 나무 전
봇대 가로등을 발견했을 때는 아이처럼 기뻐하고 말
았다. 이제 이 가로등은 멸종 위기겠지. 보호 대상으로
지정하는 편이 좋겠다.

─가로등 몇 가지─

멸종 위기라고 생각한다.

아직 절멸하지 않을 듯

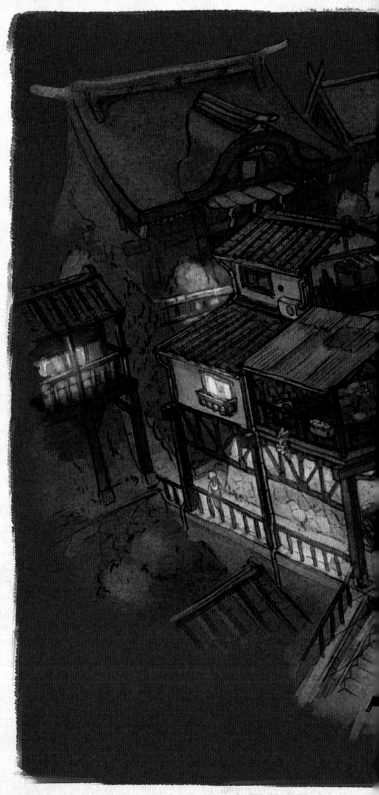

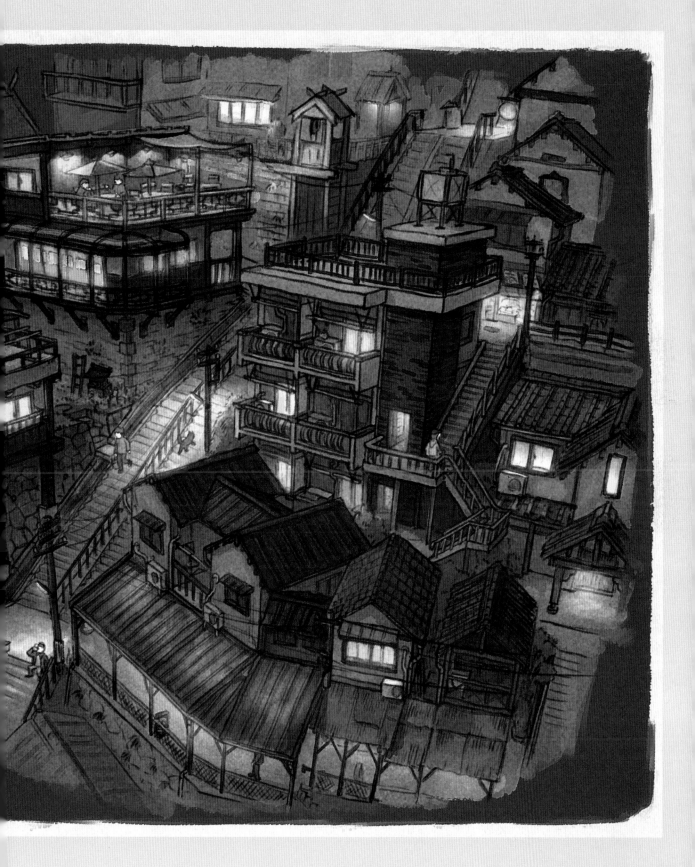

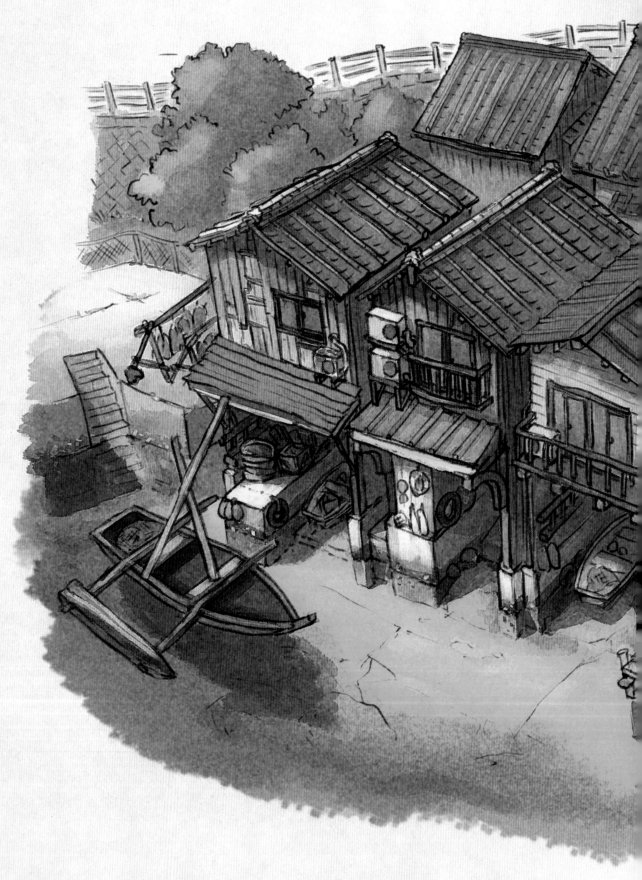

漁師の家

바다 위에 지은 어부의 집

그야말로 바다와 사람이 함께 살아가는 '공생'이라는 말이 적합하다고 느꼈다. 아마도 틀림없이 집은 파도와 함께 움직일 것이라고 생각했지만, 그런 거친 느낌이 전혀 없는 바다는 잔잔함 그 자체. 저녁을 먹고 선창 끄트머리에서 바람을 쐬고 있으니 바다의 부드러운 숨결에 이끌려 나도 모르게 뛰어들고 말았다.

No. 12

바다 위에 지은 어부의 집

1층 일부가 바다로 이어져 있는 흥미로운 건물. 해협이 좁고 바다가 잔잔해 이런 형태가 되었다고 하며, 육로가 불편해 이동 수단으로 수상 택시가 있을 정도다. 처음에는 목제였던 배를 비바람에서 보호하고 해수에 의한 손상을 줄이는 목적으로 지어진 간소한 지붕이 있는 오두막에서 시작되었고, 현재처럼 진화했다고 한다.

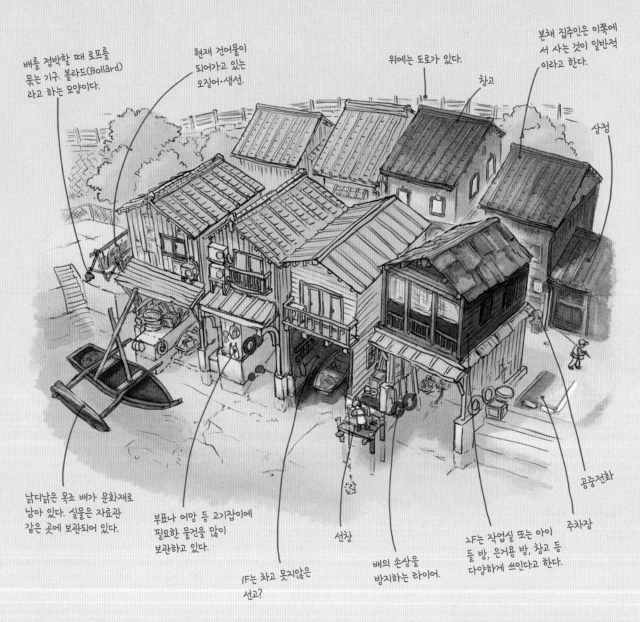

배를 정박할 때 로프를 묶는 기구. 볼라드(Bollard) 라고 하는 모양이다.

현재 건어물이 되어가고 있는 오징어·생선.

위에는 도로가 있다.

창고

본채 집주인은 이쪽에 서 사는 것이 일반적 이라고 한다.

상점

낡디낡은 목조 배가 문화재로 남아 있다. 실물은 자료관 같은 곳에 보관되어 있다.

부표나 어망 등 고기잡이에 필요한 물건을 많이 보관하고 있다.

1F는 차고 못지않은 선고?

선창

배의 손상을 방지하는 타이어.

1F는 작업실 또는 아이 들 방, 은거용 방, 창고 등 다양하게 쓰인다고 한다.

주차장

공중전화

규모 : 1층·2층
기초 : 콘크리트(매립지)
자재 : 목재
장소 : 엔네 어촌

－ 주변 지형 －

외해에서 오는 물결이 만을 보호하듯이 반도가 가로막고 있다. 입구를 지키려는 듯이 섬이 있고, 이 섬이 방파제 역할을 해 연안의 바다가 잔잔하게 유지된다.

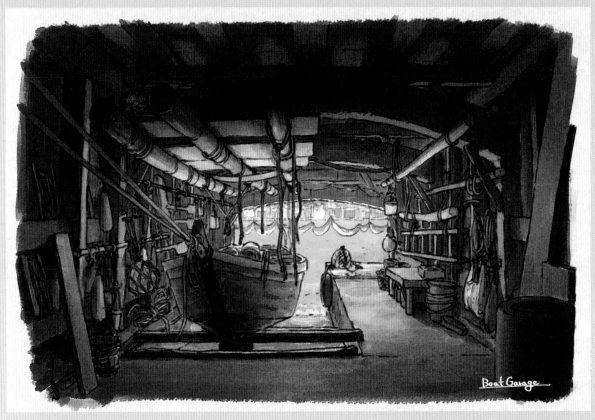

Boat Garage

- 건어물 -
말리는 방법은
잘 모르겠지만,
이 건오징어는
흥미로웠다.

대꼬챙이가
편리.

볼라드　　　　　　　　　　수돗가　화장실

바다
방향

⇒ 본채 방향

UP

-1F-

1F 차양

- 부표 -
현재는 플라스틱제가
주류지만, 옛날에는 유리제.

플라스틱제는
고양이 or 개구리
같아서 귀엽다.

유리제는
골예품처럼
아름답다.

바다
방향

옷장

다다미방　　다다미방

옷
장

DN

-2F-

- 도르래 -
도드래 그개가 붙어 있어 동
시에 그개를 쓰는 것과 같다.
움직이는 도르래 효과를 얻을
수 있다.

- 통발 -
안에 살을 발라낸 생선 뼈
등을 넣고 바다에 던지는
어구. 물고기가 들어가기는
쉽지만 나오기 힘든
구조다.

미끼

和風喫茶

のーしんびり

아늑한 전통찻집

붉게 물든 잎을 찾아 걷다가 옛 민가를 개축한 전통찻집에 도착했다. '경단'이라는 글자에 이끌려 가게 안으로 들어가니 꿀을 잔뜩 뿌린 경단이 눈에 들어왔다. 단풍보다 식후경. 창 너머로 흔들리는 단풍은 거들떠보지도 않고 향긋한 차를 마시며 경단꽂이 3개를 해치웠다.

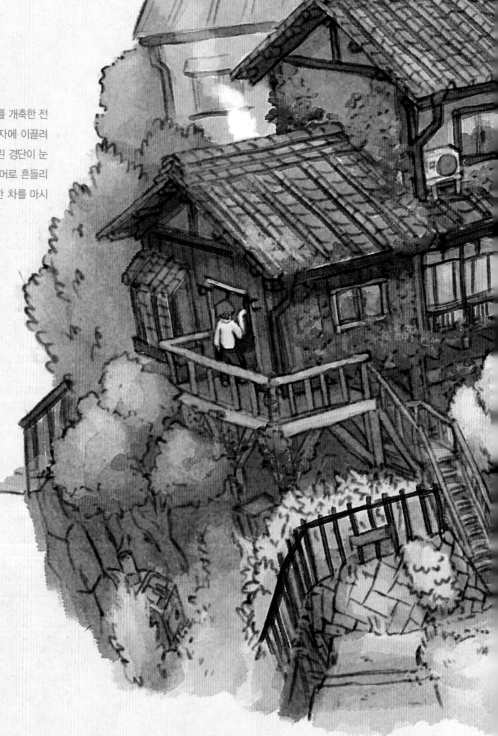

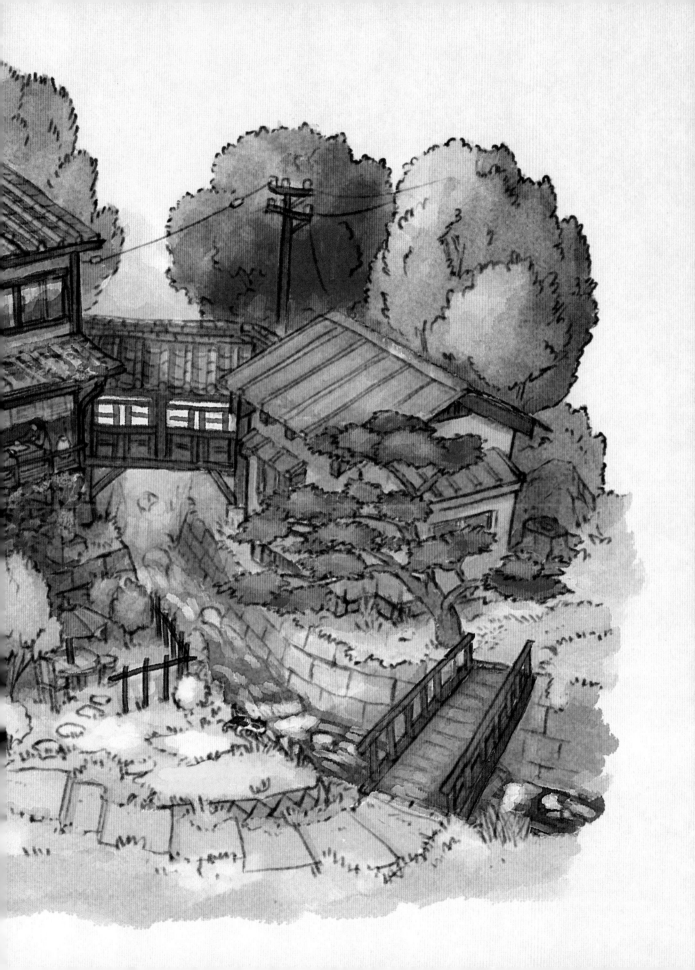

No. 13
아늑한
전통찻집

태세 마을을 산책하다가 발견한 찻집. 1층 평상 위에 앉아 창을 열어보니 볼을 감싸는 바람이 기분 좋다. 담쟁이덩굴이 뒤덮고 있어 건물에 손상이 가지 않았을지 걱정이 되었지만, 만약에 걷어낸다면 이런 분위기를 느낄 수 없겠지. 복도를 건너가면 나오는 별채는 찻집 스태프의 휴식 공간이라고 한다.

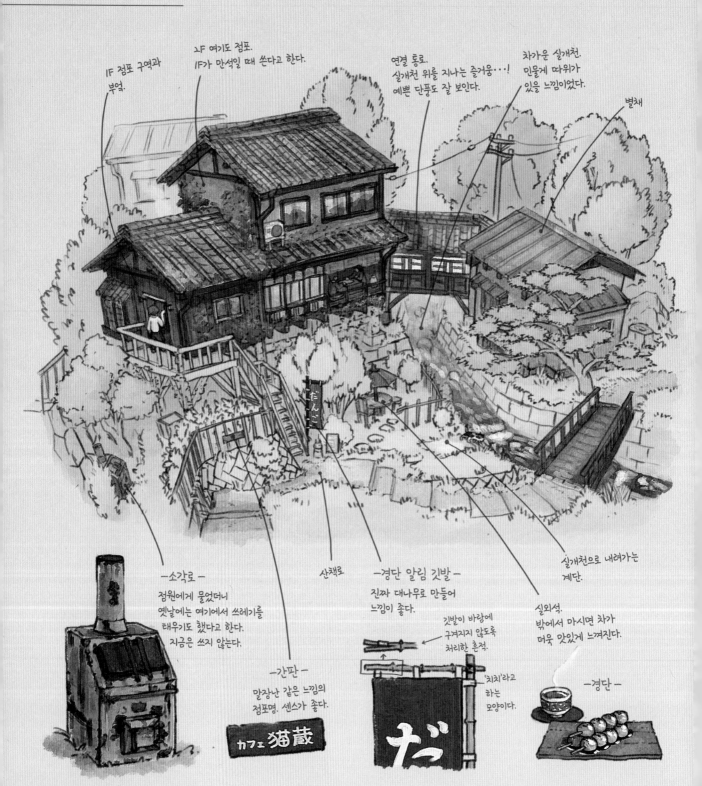

1F 점포 구역과
부엌.

2F 여기도 점포.
1F가 만석일 때 쓴다고 한다.

연결 통로.
실개천 위를 지나는 즐거움…!
예쁜 단풍도 잘 보인다.

차가운 실개천.
민물게 따위가
있을 느낌이었다.

별채

소각로
점원에게 물었더니
옛날에는 여기에서 쓰레기를
태우기도 했다고 한다.
지금은 쓰지 않는다.

산책로

경단 알림 깃발
진짜 대나무로 만들어
느낌이 좋다.

실개천으로 내려가는
계단.

깃발이 바람에
구겨지지 않도록
처리한 흔적.

'치치'라고
하는
모양이다.

실외석.
밖에서 마시면 차가
더욱 맛있게 느껴진다.

간판
말장난 같은 느낌의
점포명. 센스가 좋다.

경단

カフェ 猫蔵

だ

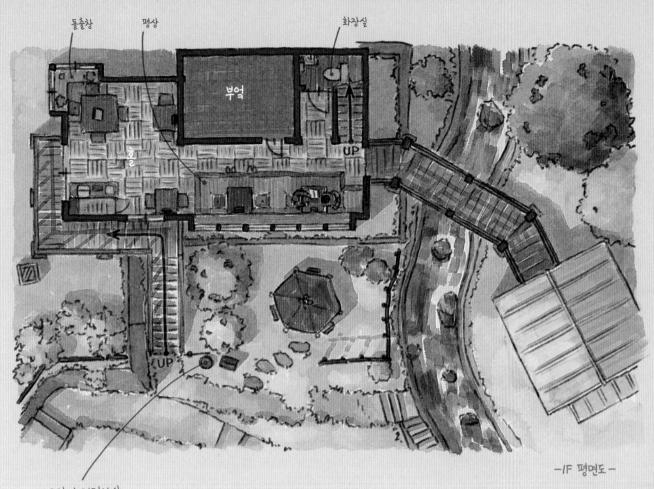

돌출창　평상　화장실

부엌

마루

UP

UP

-1F 평면도-

-고양이 지장보살-
고양이 모양의 석상.
데포르메가 귀엽다.

이끼가 끼었지만
생글거리고 있다.

목에 두른
천이
잘 어울린다.

짧은 손으로 제대로
합장하고 있다.

규모 : 2층 + 단층 별채	
기초 : 석재	
자재 : 목재·흙	
장소 : 태세 마을	
주민 : 없음(점포 전용 건물)	

-전통찻집의 여름- 가을은 단풍이 아름답지만, 여름은 신록이 짙게 우거져 색다른 맛이 있다.

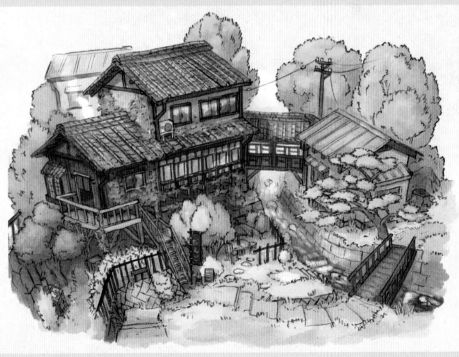

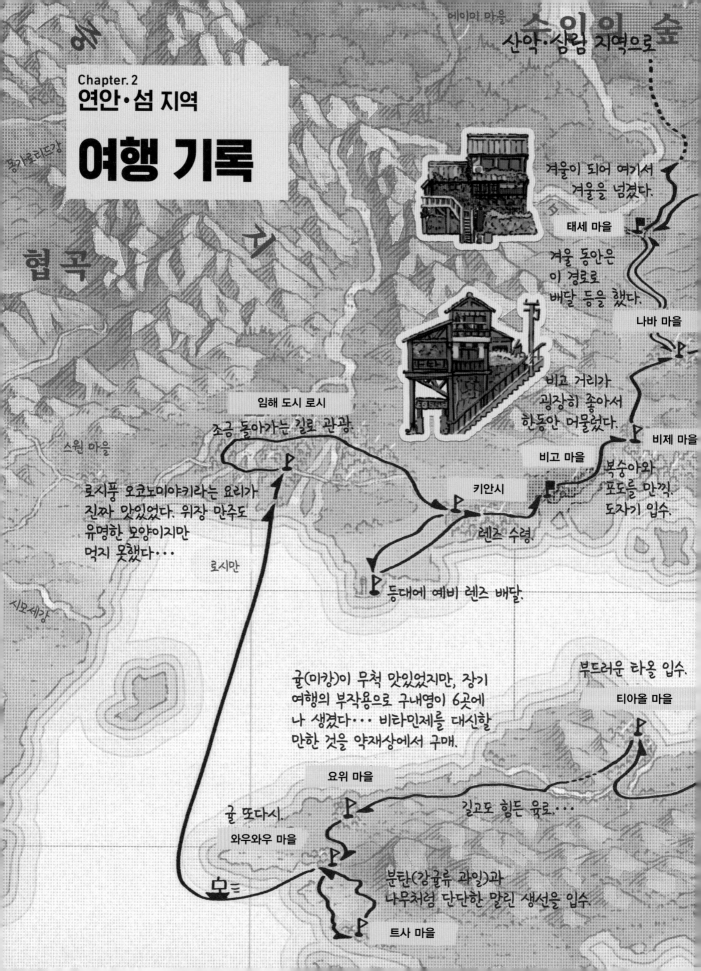

산악·삼림 지역으로...

수임의 숲

에이어 마을

Chapter. 2
연안·섬 지역
여행 기록

겨울이 되어 여기서
겨울을 넘겼다.

태세 마을

겨울 동안은
이 경로로
배달 등을 했다.

나바 마을

비고 거리가
굉장히 좋아서
한동안 머물렀다.

비제 마을

비고 마을

복숭아와
포도를 만끽.
도자기 입수.

임해 도시 로시

조금 돌아가는 길로 관광.

키안시

렌즈 수령.

스윈 마을

로시풍 오코노미야키라는 요리가
진짜 맛있었다. 위장 만주도
유명한 모양이지만
먹지 못했다···

로시만

등대에 예비 렌즈 배달.

시모세강

부드러운 타올 입수.

티아올 마을

굴(미캉)이 무척 맛있었지만, 장기
여행의 부작용으로 구내염이 6곳에
나 생겼다··· 비타민제를 대신할
만한 것을 약재상에서 구매.

요위 마을

길고도 힘든 육로···

굴 또다시.

와우와우 마을

분탄(강귤류 과일)과
나무처럼 단단한 말린 생선을 입수

트사 마을

통가로리드강

협곡

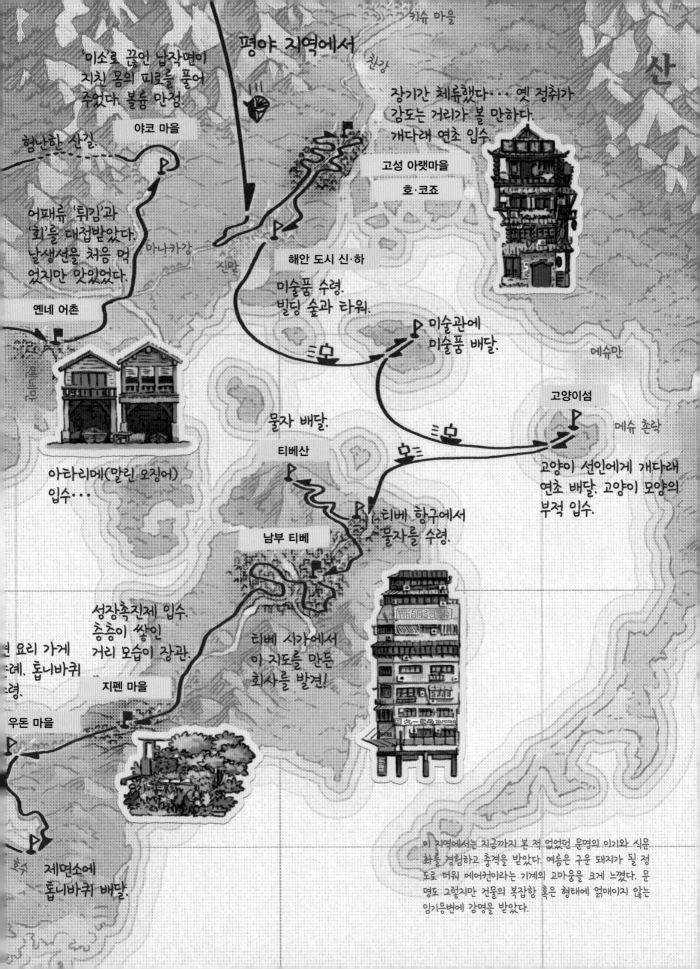

평야 지역에서

'미소'로 끓인 납작면이
지친 몸의 피로를 풀어
주었다. 볼륨 만점.

험난한 산길

야코 마을

어패류 '튀김'과
'회'를 대접받았다.
날생선을 처음 먹
었지만 맛있었다.

키슈 마을

찬강

장기간 체류했다… 옛 정취가
감도는 거리가 볼 만하다.
개다래 연초 입수.

고성 아랫마을

호·코조

산

마나카강

진랏

해안 도시 신·하

미술품 수령.
빌딩 숲과 타워.

미술관에
미술품 배달.

에슈안

옌네 어촌

아타리메(말린 오징어)
입수…

물자 배달.

티베산

남부 티베

고양이섬

에슈 촌락

고양이 선인에게 개다래
연초 배달. 고양이 모양의
부적 입수.

티베 항구에서
물자를 수령.

성장촉진제 입수.
층층이 쌓인
거리 모습이 장관.

면 요리 가게
례. 톱니바퀴
령.

지펜 마을

티베 시가에서
이 지도를 만든
회사를 발견!

우돈 마을

제면소에
톱니바퀴 배달.

이 지역에서는 지금까지 본 적 없었던 문명의 이기와 식문
화를 경험하고 충격을 받았다. 여름은 구운 돼지가 될 정
도로 더워 에어컨이라는 기계의 고마움을 크게 느꼈다. 문
명도 그렇지만 건물의 복잡함 혹은 형태에 얽매이지 않는
임기응변에 감명을 받았다.

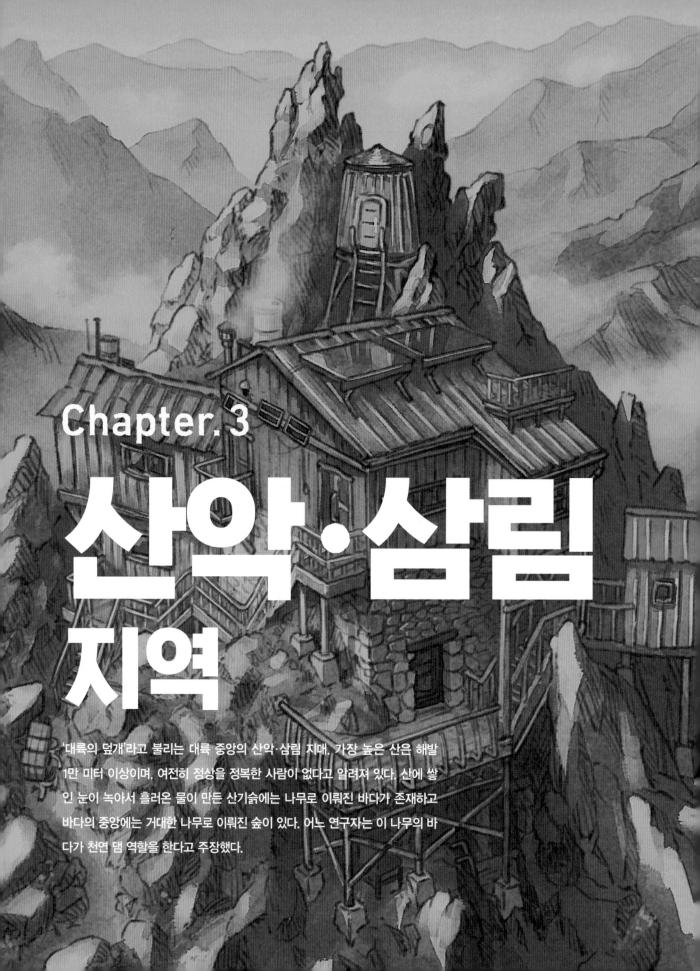

Chapter. 3
산악·삼림 지역

'대륙의 덮개'라고 불리는 대륙 중앙의 산악·삼림 지대. 가장 높은 산은 해발 1만 미터 이상이며, 여전히 정상을 정복한 사람이 없다고 알려져 있다. 산에 쌓인 눈이 녹아서 흘러온 물이 만든 산기슭에는 나무로 이뤄진 바다가 존재하고 바다의 중앙에는 거대한 나무로 이뤄진 숲이 있다. 어느 연구자는 이 나무의 바다가 천연 댐 역할을 한다고 주장했다.

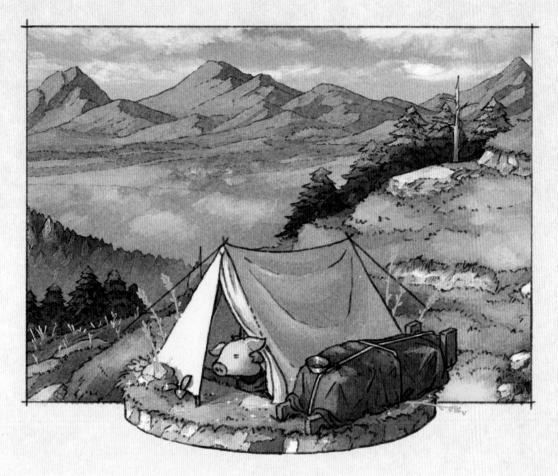

목적지

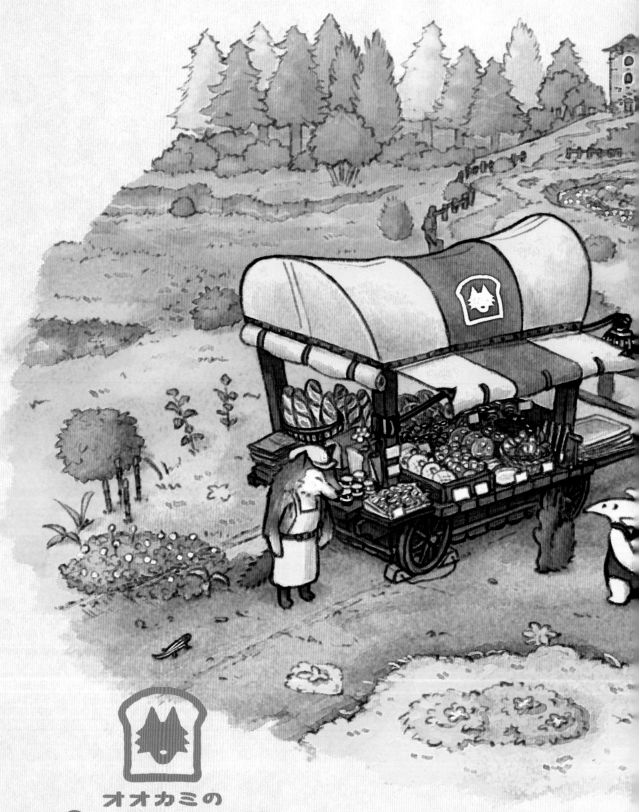

オオカミの
パンワゴン
녹대의 빵 수레

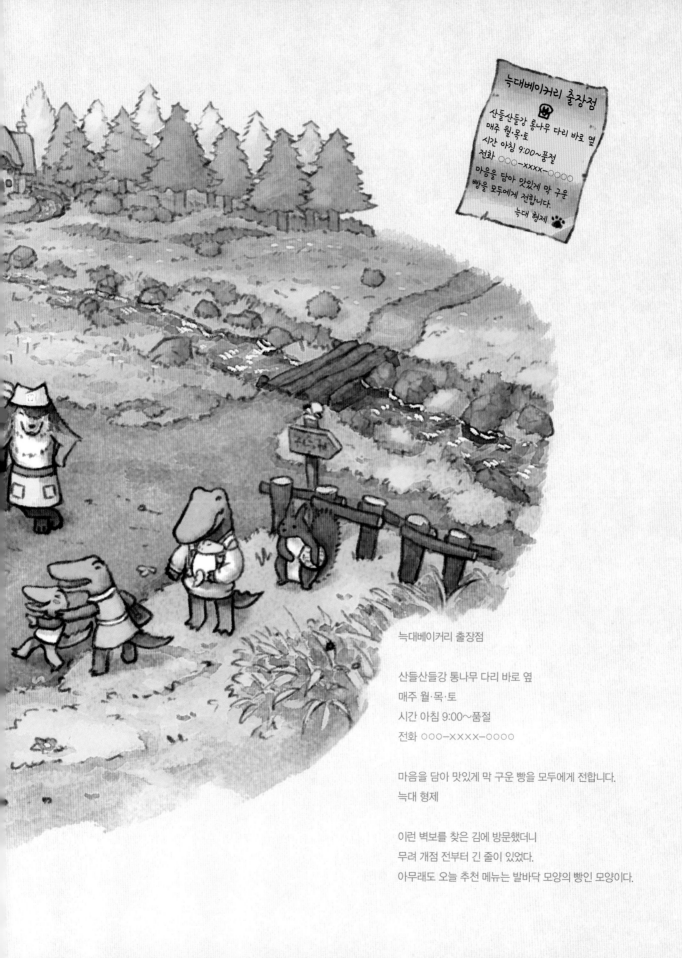

늑대베이커리 출장점

산들산들강 통나무 다리 바로 옆
매주 월·목·토
시간 아침 9:00~품절
전화 ○○○-XXXX-○○○○

마음을 담아 맛있게 막 구운 빵을 모두에게 전합니다.
늑대 형제

이런 벽보를 찾은 김에 방문했더니
무려 개점 전부터 긴 줄이 있었다.
아무래도 오늘 추천 메뉴는 발바닥 모양의 빵인 모양이다.

No. 14

늑대의 빵 수레

여기서 길을 따라 30분 정도 걸으면 보이는 큰 나무가 표지판인 빵집 '늑대베이커리' 출장점. 가까운 마을에서 전단을 보고 늑대 빵집이 이건가? 하고 찾아와 봤더니, 형제의 웃는 얼굴을 보고 납득했다. 빵은 전부 먹음직스러웠고, 모양도 나름의 개성이 있었다. 빵에 대한 점주의 열정이 느껴졌다.

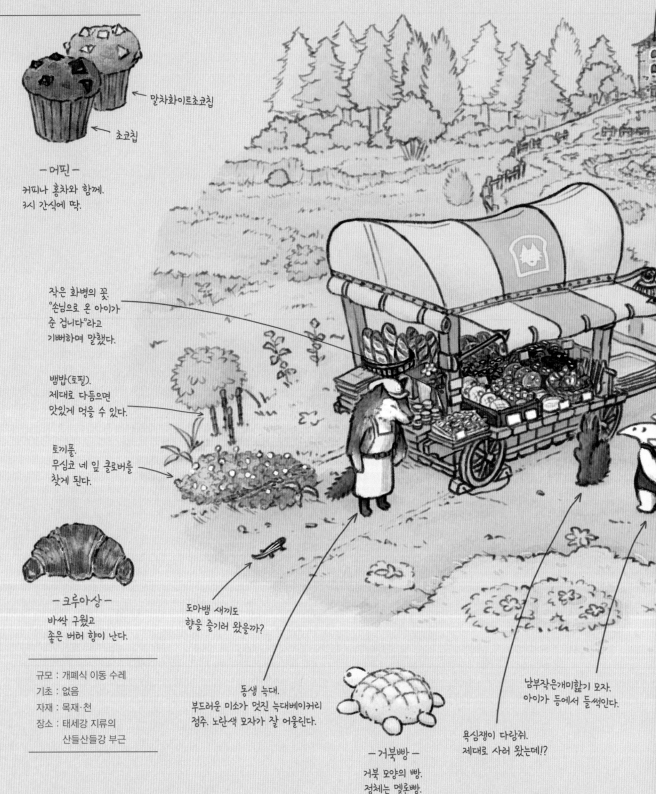

말차화이트초쿄칩

초쿄칩

— 머핀 —
커피나 홍차와 함께.
3시 간식에 딱.

작은 화병의 꽃.
"손님으로 온 아이가
준 겁니다"라고
기뻐하며 말했다.

뱀밥(토핑).
제대로 다듬으면
맛있게 먹을 수 있다.

토끼풀.
무심코 네 잎 클로버를
찾게 된다.

— 크루아상 —
바싹 구웠고
좋은 버터 향이 난다.

규모 : 개폐식 이동 수레
기초 : 없음
자재 : 목재·천
장소 : 태세강 지류의
　　　 산들산들강 부근

도마뱀 새끼도
향을 즐기러 왔을까?

동생 늑대.
부드러운 미소가 멋진 늑대베이커리
점주. 노란색 모자가 잘 어울린다.

— 거북빵 —
거북 모양의 빵.
정체는 멜론빵.

남부작은개미핥기 모자.
아이가 등에서 들썩인다.

욕심쟁이 다랑쥐.
제대로 사러 왔는데!?

검은고양이 씨 집.
89페이지에 자세한
메모가 있다.

― 물고기빵 ―
형태가 물고기일 뿐
살짝 단맛이 있는 빵.

― 식빵 ―
우유를 사용해 겉면까지
부드러운 식빵.

형 늑대.
티 내지 않는 노력가.

― 발바닥빵 ―
중간엔 커스터드.

― 치즈·토마토·양상추 파니니 ―
아침에 수확한 양상추와 토마토로 만든
파니니. 점심에 인기인 상품.

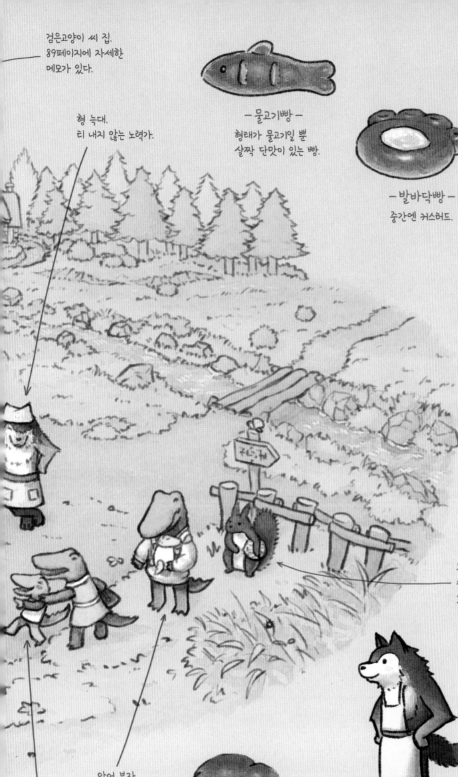

― 보울레(Boule) ―
조금 더 바싹하게 구워서 향긋하다.

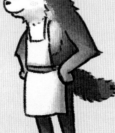

목수 다람쥐.
쉬는 시간에 들렀는지
호두 껍질 안전모를 들고 있다.

악어 부자.
아기는 자고 있다.

악어 모녀.
어린이는 아기 남부작은개미핥기의
꼬리에 정신이 팔렸다.

― 베이글 ―
쫄깃한 식감.
토핑은 당신 마음.

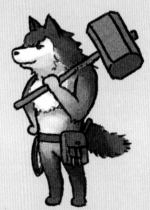

― 동생 늑대 ―
빵집 점주.
아이들을 좋아하고 상냥하지만,
아이들이 늑대라서 무서워할 때가 많다.
앞치마를 입고 모자를 쓴 다음부터는
무서워하는 아이들이 조금 줄었다.

― 형 늑대 ―
평소 건축 현장에서 일한다. 일이 없는
날은 동생 빵집을 돕기도 한다. 인상은
험악하지만 착한 심성의 소유자. 완력이
세서 수레를 끌 때 무척 의지가 된다.

No. 14

늑대의 빵 수레

수레는 형이 설계하고 제작했다. 수납했을 때 공간을 줄이면서 펼치면 큰 받침대가 되도록 고안했다. 천장은 잘 휘어지는 목재를 사용해 아치를 만들었다고 한다. 어딘가 식빵처럼 보인다.

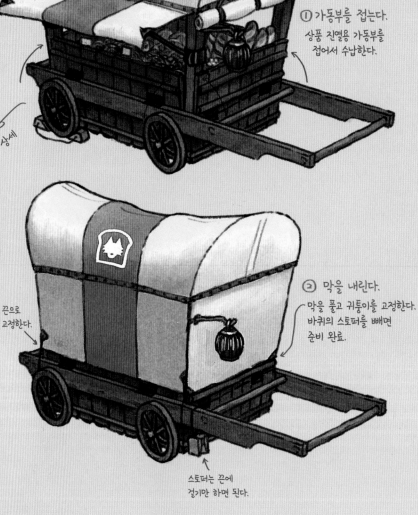

① 가동부를 접는다.
상품 진열용 가동부를 접어서 수납한다.

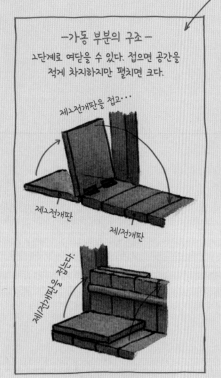

상세

─가동 부분의 구조─
2단계로 여닫을 수 있다. 접으면 공간을 적게 차지하지만 펼치면 크다.

제2전개판을 접고···

제2전개판

제1전개판

제1·2전개판을 접는다

끈으로 고정한다.

② 막을 내린다.
막을 풀고 귀퉁이를 고정한다. 바퀴의 스토퍼를 빼면 준비 완료.

스토퍼는 끈에 걸기만 하면 된다.

─후면도─

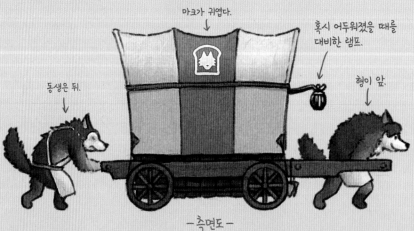

마크가 귀엽다.

혹시 어두워졌을 때를 대비한 램프.

동생은 뒤.

형이 앞.

─측면도─

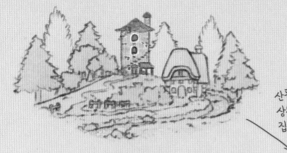

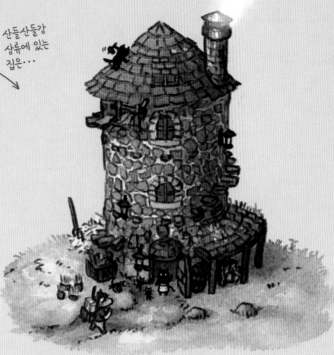

→ 검은고양이 씨 집 ←

산들산들강
상류에 있는
집은…

완만한 언덕 위에 검은고양이 씨 집이 있다. 짐을 전하러
가니 아기 고양이 3마리와 엄마가 기다리고 있었다. 아빠
는 어디 가셨냐고 물으니 아기 고양이들은 일제히 지붕
위를 가리키며 "아빠~!"라고 소리쳤다. 잘 보니 경사가
가파른 기와지붕을 수리하고 있는 아빠 모습이! 몸이 굳
을 정도의 높이였지만 높은 곳을 좋아하는 고양이들에
게는 일상적인 풍경이겠지…

―낮―

―밤에는 반짝이는 눈―

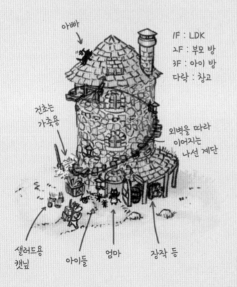

아빠

1F : LDK
2F : 부모 방
3F : 아이 방
다락 : 창고

건초는
가축용

외벽을 따라
이어지는
나선 계단

샐러드용
캣닢 아이들 엄마 장작 등

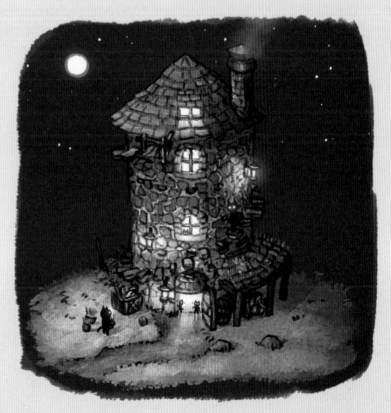

―밤―

089

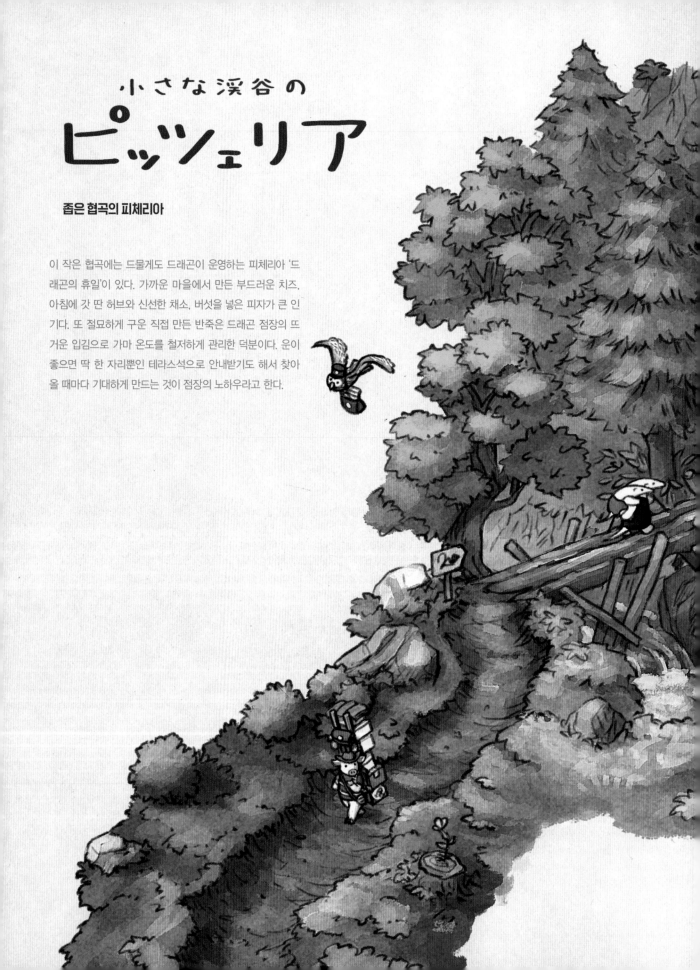

小さな渓谷の ピッツェリア

좁은 협곡의 피체리아

이 작은 협곡에는 드물게도 드래곤이 운영하는 피체리아 '드래곤의 휴일'이 있다. 가까운 마을에서 만든 부드러운 치즈, 아침에 갓 딴 허브와 신선한 채소, 버섯을 넣은 피자가 큰 인기다. 또 절묘하게 구운 직접 만든 반죽은 드래곤 점장의 뜨거운 입김으로 가마 온도를 철저하게 관리한 덕분이다. 운이 좋으면 딱 한 자리뿐인 테라스석으로 안내받기도 해서 찾아올 때마다 기대하게 만드는 것이 점장의 노하우라고 한다.

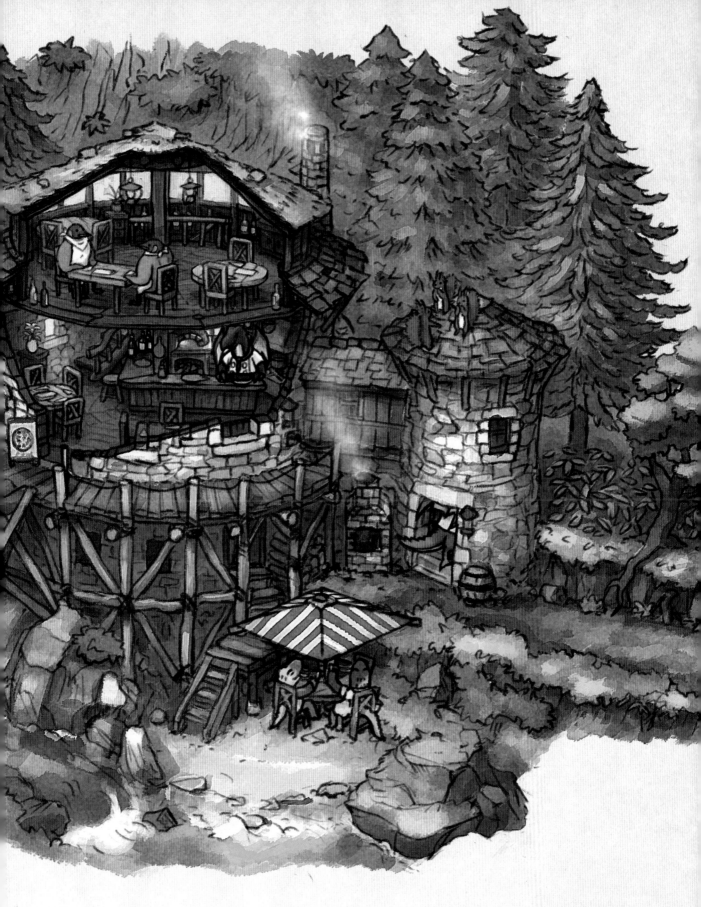

No. 15
좁은 협곡의
피체리아

지역 동물들에게 인기인 피체리아. 개점 당시는 주거도 겸했지만, 숲의 동물 네트워크에서 입소문으로 조금씩 인기를 얻어 주거 부분도 점포로 개조해 지금 모습이 되었다고 한다. 드래곤 점장도 점원도 날 수 있어 별도의 집에 쉽게 통근할 수 있는 모양이다.

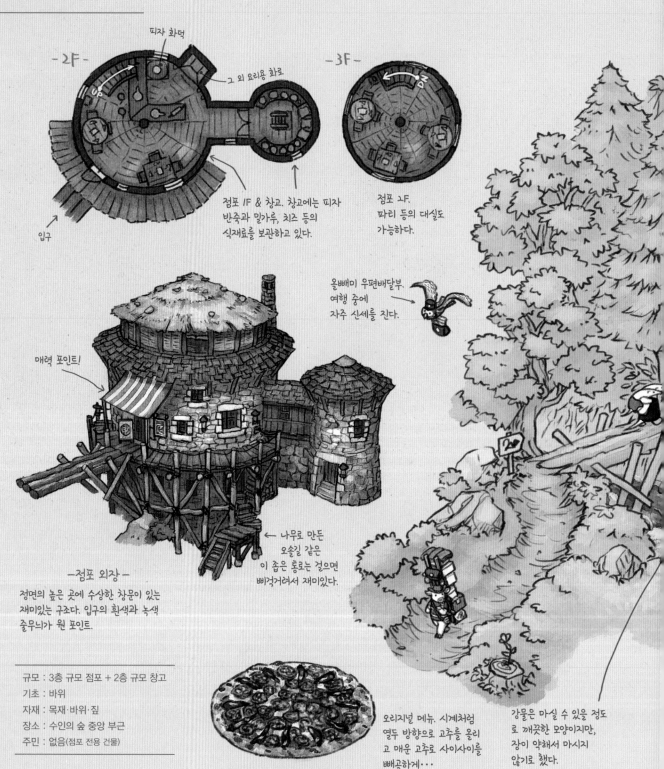

- 2F -

피자 화덕

그 외 요리용 화로

- 3F -

UP

입구

점포 1F & 창고. 창고에는 피자
반죽과 밀가루, 치즈 등의
식재료를 보관하고 있다.

점포 2F.
파티 등의 대실도
가능하다.

올빼미 우편배달부.
여행 중에
자주 신세를 진다.

매력 포인트!

← 나무로 만든
오솔길 같은
이 좁은 통로는 걸으면
삐걱거려서 재미있다.

-점포 외장-

정면의 높은 곳에 수상한 창문이 있는
재미있는 구조다. 입구의 흰색과 녹색
줄무늬가 원 포인트.

규모	: 3층 규모 점포 + 2층 규모 창고
기초	: 바위
자재	: 목재·바위·짚
장소	: 수인의 숲 중앙 부근
주민	: 없음(점포 전용 건물)

오리지널 메뉴. 시계처럼
열두 방향으로 고추를 올리
고 매운 고추로 사이사이를
빼곡하게···

-천국으로 가는 카운트다운-

강물은 마실 수 있을 정도
로 깨끗한 모양이지만,
장이 약해서 마시지
않기로 했다.

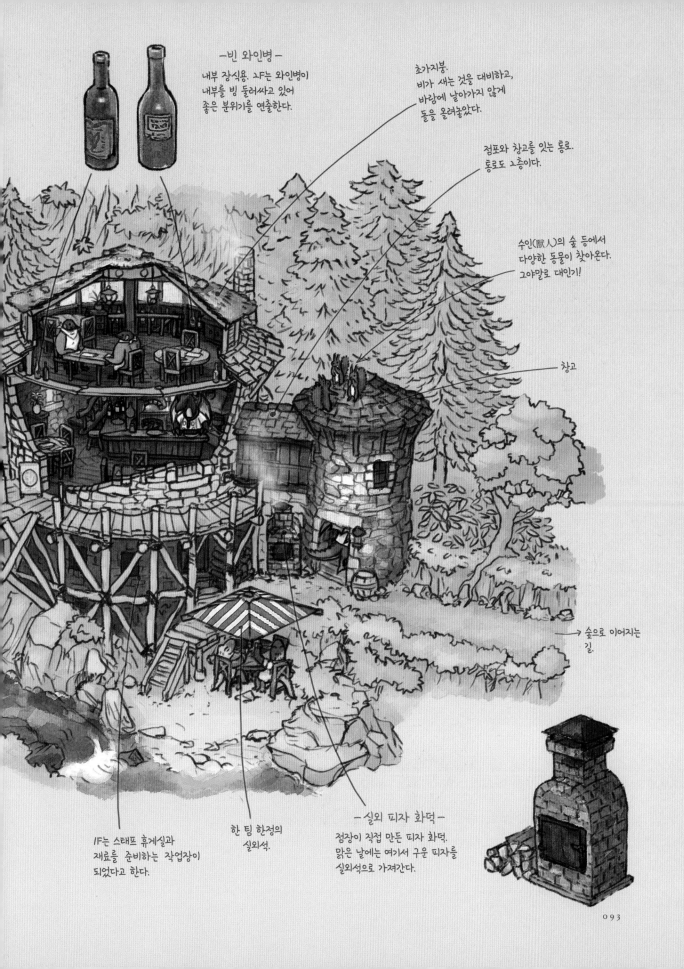

-빈 와인병-
내부 장식용. 2F는 와인병이
내부를 빙 둘러싸고 있어
좋은 분위기를 연출한다.

초가지붕.
비가 새는 것을 대비하고,
바람에 날아가지 않게
돌을 올려놓았다.

점포와 창고를 잇는 통로.
통로도 2층이다.

수인(獸人)의 숲 등에서
다양한 동물이 찾아온다.
그야말로 대인기!

창고

숲으로 이어지는
길.

1F는 스태프 휴게실과
재료를 준비하는 작업장이
되었다고 한다.

한 팀 한정의
실외석.

-실외 피자 화덕-
점장이 직접 만든 피자 화덕.
맑은 날에는 여기서 구운 피자를
실외석으로 가져간다.

도착과 동시에 석양에 물드는 구름바다(雲海)를 보고 무심코 심호흡을 하고 말았다. 흐릿하게 대기가 으르렁거리는 소리, 새 울음소리. 멀리서 무적(霧笛) 오두막의 소리. 산기슭 마을에서 물자를 운반하는 며칠간 마주치는 사람이 "왜 그렇게 큰 짐을?!" 하고 물어왔지만, 이런 경치를 보고 싶어서 이 일을 하고 있다.

* 무적(霧笛) : 안개가 끼었을 때에 선박이 충돌하는 따위를 막기 위하여 등대나 배에서 울리는 고동.

구름바다의 무적 오두막

雲海の霧笛小屋

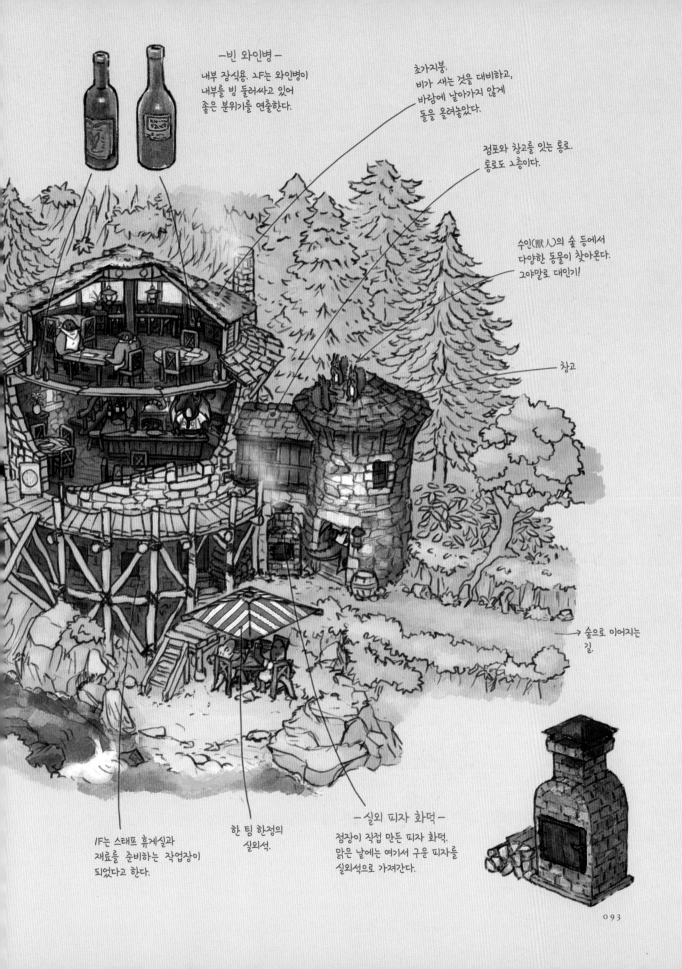

-빈 와인병-
내부 장식용. 1F는 와인병이
내부를 빙 둘러싸고 있어
좋은 분위기를 연출한다.

초가지붕.
비가 새는 것을 대비하고,
바람에 날아가지 않게
돌을 올려놓았다.

점포와 창고를 잇는 통로.
통로도 2층이다.

수인(獸人)의 숲 등에서
다양한 동물이 찾아온다.
그야말로 대인기!

창고

→ 숲으로 이어지는
길.

1F는 스태프 휴게실과
재료를 준비하는 작업장이
되었다고 한다.

한 팀 한정의
실외석.

-실외 피자 화덕-
점장이 직접 만든 피자 화덕.
맑은 날에는 여기서 구운 피자를
실외석으로 가져간다.

093

No. 15

좁은 협곡의 피체리아

지난번에는 천국으로 가는 카운트다운으로 고생해 이번에는 보스카이올라(Boscaiola) 피자를 주문 했다. 토핑으로 얹은 많은 종류의 버섯 덕에 입안 가득 퍼지는 감칠맛이 맛있었다.

➙ 가게를 운영하는 동물들 ⬅

― 드래곤 점장의 반죽 돌리기 ―
약간 탄 비스마르크(Bismark) 피자를 좋아한다.

― 드래곤 점원 ―
데리야키마요네즈를 좋아한다.

― 남부작은개미핥기 ―
마요포레이토(개미 토핑)를 좋아한다.

― 악어 남매 ―
두 사람 모두 콘마요의 팬인
부모와 자주 오는 듯하다.

(형) (동생)

― 마초 펭귄 형제 ―
형 : 올리브를 뺀 앤초비올리브를 좋아한다.
동생 : 루콜라를 뺀 연어를 좋아한다.

마초 펭귄들은 항상
협곡의 나라에 살고 있지만,
지금은 돈을 벌 겸 일시적으로
이 부근에 산다고 한다.

― 올빼미 우편배달부 ―
천국으로 가는 카운트다운의 팬!

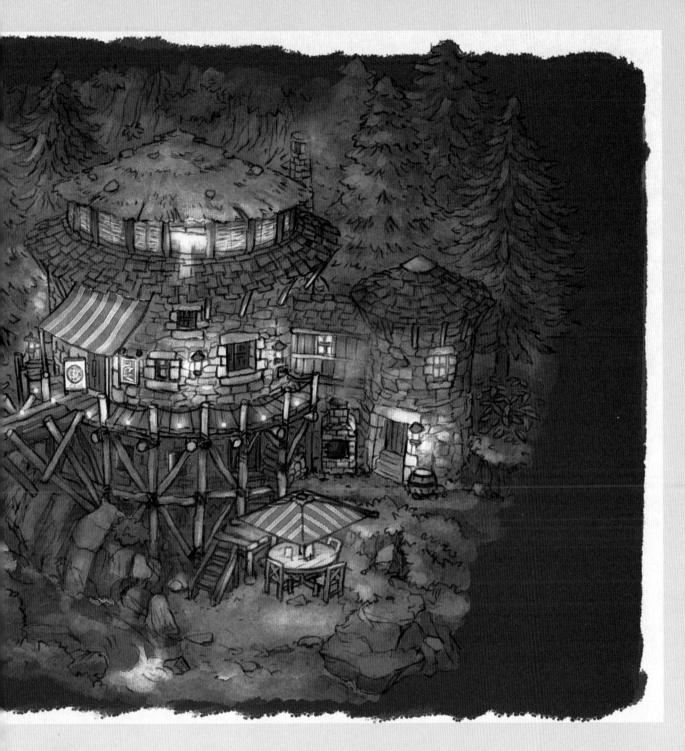

-욕심쟁이 다람쥐-
가게에 몰래 침입해 손님의 피자를 약탈한다.

밤에도 영업을 하고 있어서 놀랐다. 방문했던 밤이 초승달이어서 매월 열리는 '캔들 나이트'에 참여할 수 있었다. 손님으로 붐벼 가게의 인기를 실감했다. 보름달이 뜨는 밤에는 동물 재즈 밴드의 라이브 연주를 즐길 수 있는 '풀문 페스타'가 열린다고 하니 기회가 되면 꼭 오고 싶다. 시원한 밤바람을 맞으며 먹은 피자는 최고였다.

도착과 동시에 석양에 물드는 구름바다(雲海)를 보고 무심코 심호흡을 하고 말았다. 흐릿하게 대기가 으르렁거리는 소리, 새 울음소리. 멀리서 무적(霧笛) 오두막의 소리. 산기슭 마을에서 물자를 운반하는 며칠간 마주치는 사람이 "왜 그렇게 큰 짐을?!" 하고 물어왔지만, 이런 경치를 보고 싶어서 이 일을 하고 있다.

* 무적(霧笛) : 안개가 끼었을 때에 선박이 충돌하는 따위를 막기 위하여 등대나 배에서 울리는 고동.

구름바다의 무적 오두막

雲海の霧笛小屋

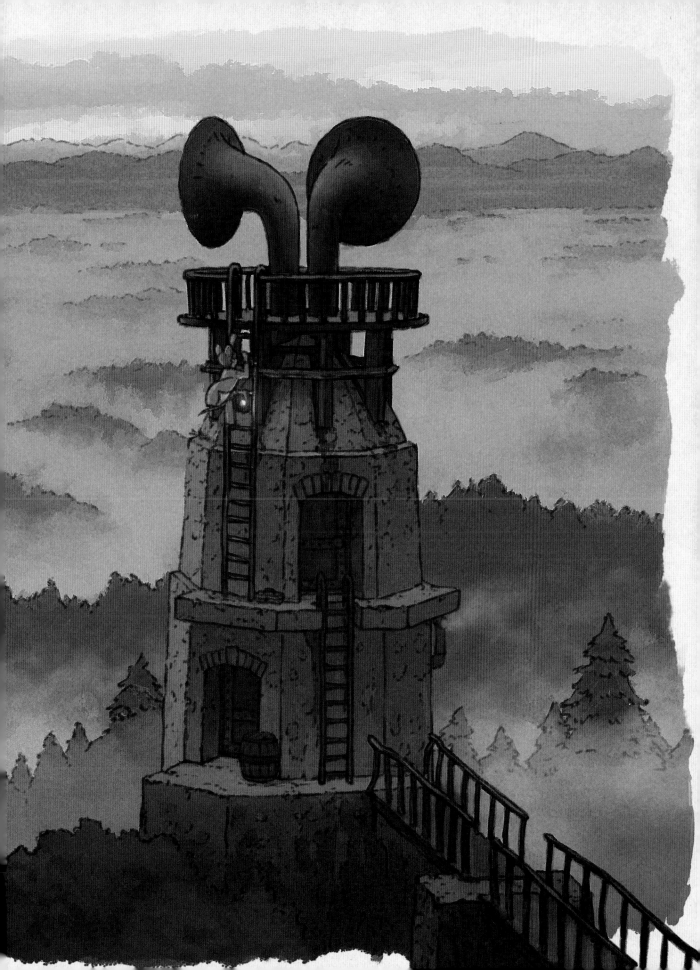

No. 16
구름바다의 무적 오두막

오두막이 아니라 콘크리트로 만든 시설에 가까운 건물이다. 본래 무적은 해안을 따라서 뾰족하게 뻗은 지형의 등대에 설치하며, 안개가 짙어 빛이 투과하지 못할 때는 고동 소리로 선박에 방향을 알리는 역할을 한다. 그러나 여기는 연중 구름바다가 생기는 지역이며, 빛이 효과가 없는 탓에 무적만 설치해놓았다. 구름바다 위로 솟구친 산 정상에 다른 무적 오두막도 여러 채 있다고 한다.

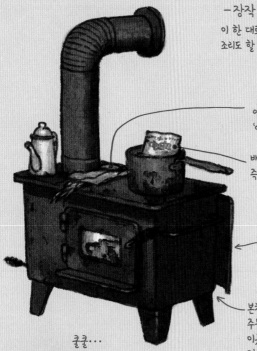

－장작 난로－
이 한 대로 온기를 유지하면서 조리도 할 수 있다.

옛네 어촌에서 입수한 '아라리에'라는 건어물.

배달한 물자에 들어 있던 즉석식품을 몇 봉지 얻었다.

단열재

본체는 동판이며 심플한 디자인. 주물로 만든 것보다 가볍다고 해도 이곳으로 운반하는 일은 험난한 작업이었을 것이다.

－귀마개－
무적 소리가 시끄러워서 잠들지 못할 때를 대비한 수면 굿즈. 코르크 재질이다. 가지고 오지 않아서 비품을 빌렸다.

－롤 매트－
물자를 운반하는 사람이나 날씨의 급변 등으로 피난해 온 사람들을 위한 손님용 매트. 이것도 빌렸다.

쿨쿨…

← 이렇게 했더니 조금 괜찮았다.

－즉석 잠자리－
빌린 롤 매트 위에 휴대한 침낭을 펼쳐 놓은 심플한 잠자리. 아침 무렵에 난로가 꺼져서 무척 추웠다.

－무적 오두막 위치－
산이 둘러싸고 있는 분지 언저리에 있다. 분지에는 항상 구름바다가 끼어 있으며, 맑은 날이 없다고 한다. 따라서 구름바다 속에서 방향을 알 수 있도록 분지를 둘러싸듯이 이런 시설이 몇 군데 있는 모양이다.

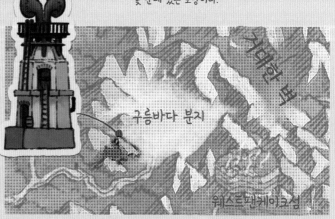

구름바다 분지

규모 : 2층 + 옥상 발판
기초 : 콘크리트
자재 : 콘크리트
장소 : 구름바다 분지 남서부
주민 : 무적 담당(교대제)

발음체에서 전달된 소리를 멀리까지
떠뜨리는 용도의 나팔. 상당히 크다.
지름이 3미터 정도 된다.

나팔의 보수·유지,
빛 신호를 주고받을 수 있는
받침대.

- 발음체 -
나팔 하단에는 발음체라고 불리는 소리를
만드는 부분이 있다. 에어사이렌이라고 하
며, 부유석 엔진을 이용해서 만든 압축 공
기를 밀어 넣어 발음체를 고속으로 회전시
켜서 소리를 만든다.

- 부유석 -
최근 기술 혁신으로
이 돌을 연료로 움직이는
기관이 급속하게 진화했다.

기계실

예비 발음체.

축기 탱크 x 2기

보수·유지용 특수 공구 선반.

부유석 엔진을 이용한 '컴프레서
(압축기)'라는 공기를 압축하는 기
계. 무적이 울린 뒤에 매번 작동
하고, 축기 탱크에 압축한 공기를
보낸다.

장작 난로용 굴뚝.

장작 난로.
불은 이것뿐이므로 조리도
이 난로를 이용한다.

거처

이층 침대만이 가능한
공간을 입체적으로
활용했다.

도끼와 장작.

- 무적 오두막 내부 -
교대로 묵으면서 근무하므로 한 사람이
생활할 수 있는 최소한의 물품이 비치되
어 있다. 물만큼은 어떻게 할 수 없어서
기본적으로 지참하는 모양이다.

당번이 한가하거나
기분 내킬 때
물을 길어두는
나무통.

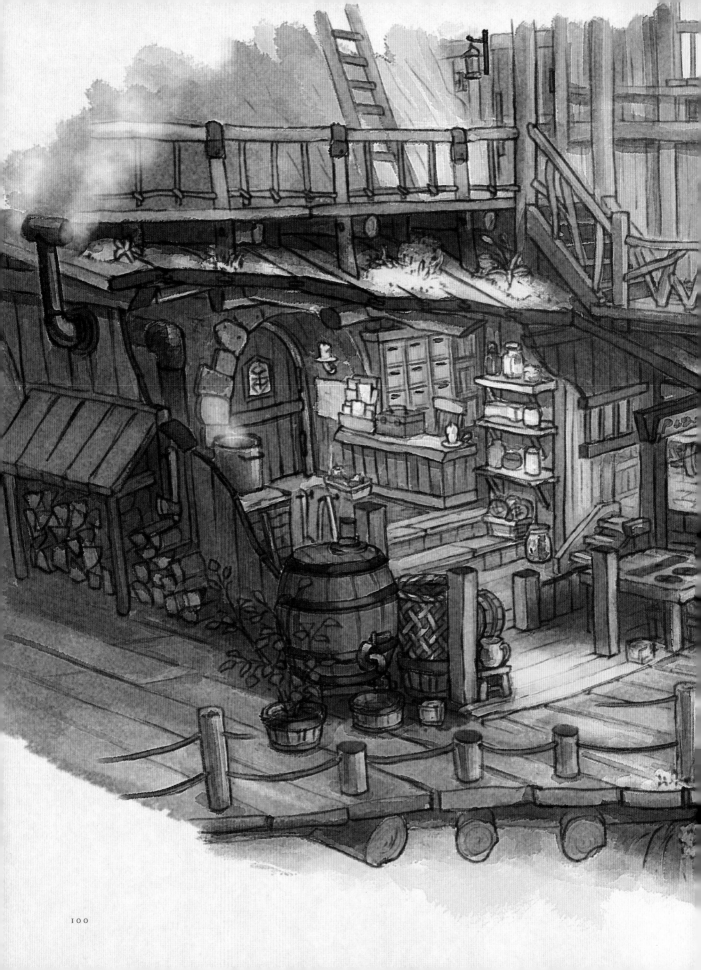

森の都の

薬草屋

숲의 도시 약재상

아래를 내려다봐도 보이는 것은 거대나무의 뿌리뿐. 숲의 도시가 이 정도 규모라니. 어디선가 눈이 뜨일 정도로 상쾌한 향기가 밀려왔고, 도달한 곳은 약재상. 숙면을 도와주는 약초가 있는지 물었더니. 마침 떨어졌다면서 쓴 메모를 건넨다. '가격을 조금 높이 쳐줄 테니 많이 부탁해.' 흐름에 맡긴 심부름을 부탁받았다.

받은 메모.

No. 17

숲의 도시 약재상

거대나무의 숲 중심부, 나무 위의 도시 파크레스트 한편에 있는 약재상. 기침약이나 소염제 등의 기본적인 약초부터 드물고 귀한 약초까지 폭넓게 취급하고 있다. 최근에는 약초차에도 힘을 쓰는 모양인지 입구에 시음 코너가 있었다. 귀중한 약초는 거대나무를 내려가서 가지고 오는 데만 하루가 걸리므로 거대나무 위에서 직접 재배한다고 한다.

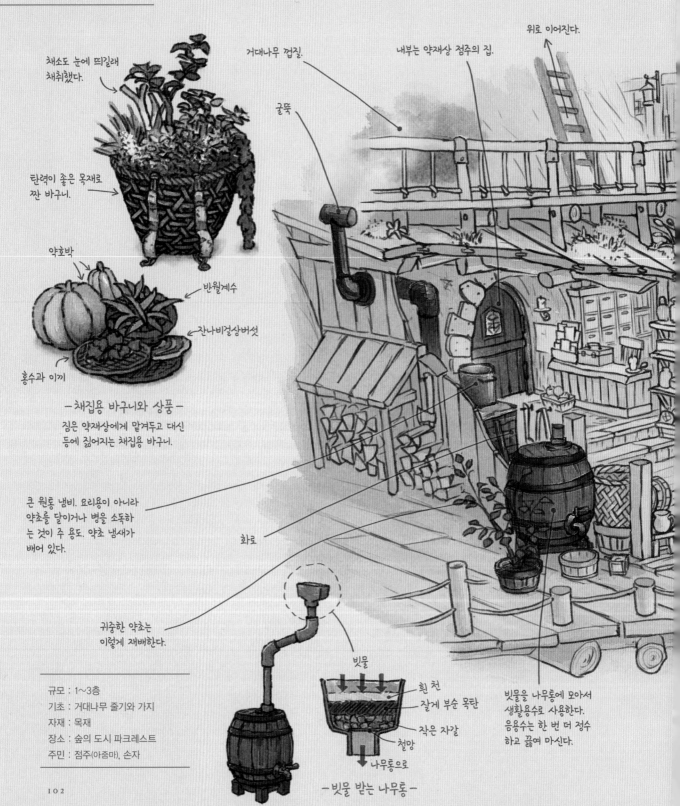

채소도 눈에 띄길래 채취했다.

거대나무 껍질.

내부는 약재상 점주의 집.

위로 이어진다.

굴뚝

탄력이 좋은 목재로 짠 바구니.

약호박

반월계수

잔나비걸상버섯

홍수과 이끼

— 채집용 바구니와 상품 —
짐은 약재상에게 맡겨두고 대신 등에 짊어지는 채집용 바구니.

큰 원통 냄비. 요리용이 아니라 약초를 달이거나 병을 소독하는 것이 주 용도. 약초 냄새가 배어 있다.

화로

귀중한 약초는 이렇게 재배한다.

빗물

흰 천

잘게 부순 목탄

작은 자갈

철망

빗물을 나무통에 모아서 생활용수로 사용한다. 음용수는 한 번 더 정수하고 끓여 마신다.

나무통으로

규모 : 1~3층
기초 : 거대나무 줄기와 가지
자재 : 목재
장소 : 숲의 도시 파크레스트
주민 : 점주(아줌마), 손자

—빗물 받는 나무통—

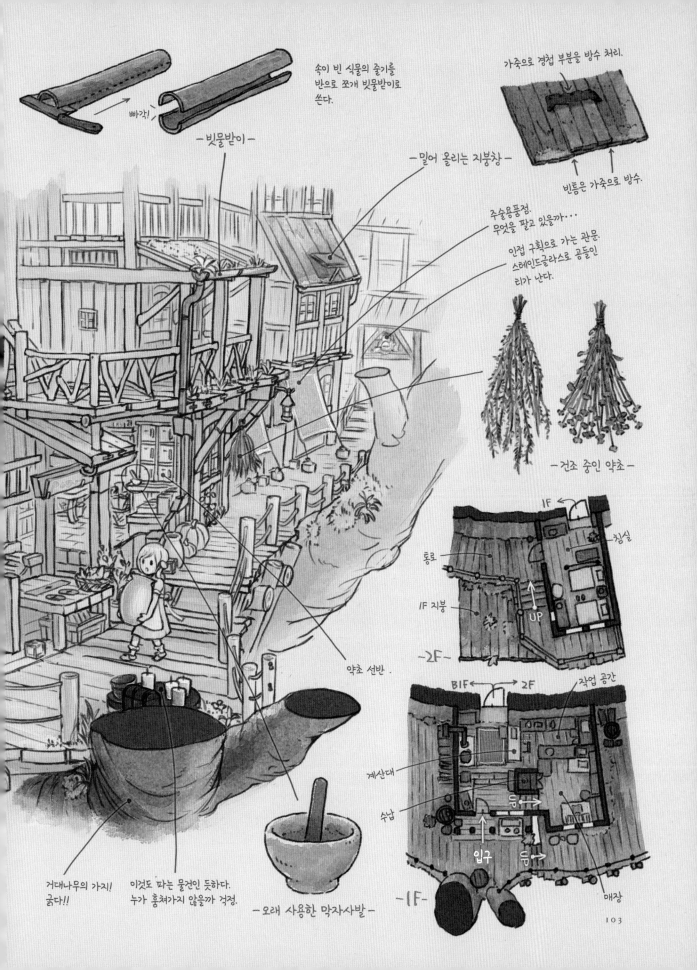

속이 빈 식물의 줄기를
반으로 쪼개 빗물받이로
쓴다.

빠각!

-빗물받이-

가죽으로 경첩 부분을 방수 처리.

빈틈은 가죽으로 방수.

-밀어 올리는 지붕창-

주술용품점.
무엇을 팔고 있을까···

인접 구획으로 가는 관문.
스테인드글라스로 공들인
티가 난다.

-건조 중인 약초-

1F

통로

침실

1F 지붕

UP

-2F-

B1F ← → 2F

작업 공간

계산대

수납

입구

매장

-1F-

약초 선반.

거대나무의 가지!
굵다!!

이것도 파는 물건인 듯하다.
누가 훔쳐가지 않을까 걱정.

-오래 사용한 막자사발-

No. 17

숲의 도시 약재상

⟶ 나무 위의 도시 파크레스트 ←

숲의 도시라고도 불리며, 대륙의 덮개에서 가장 큰 도시다. 세쿼이아라는 300미터를 넘는 거대한 나무 위에 도시가 자리 잡고 있다. 파크레스트를 중심으로 이 일대를 스톨스코그 자치구라고 부르며, 이름에 자치구가 들어가지만 거의 국가처럼 활동한다.

⟶ 파크레스트의 문화 ←

각각의 나무에 '스트로레구', '토키구' 등의 이름이 있고, 구마다 특색이 있다. 자치구청이 있는 나무, 상업에 특화한 나무, 공업에 특화한 나무, 치안이 좋지 못한 나무 등. 나무와 나무 사이의 이동은 주로 삭도(索道. Ropeway)를 이용한다. 아래층까지 내려가면 출렁다리(현수교)나 나무판자로 만든 좁다란 길이 있어 걸어서 건널 수 있지만 상당한 시간과 체력이 필요하다. 나무에는 정령이 깃들어 있다는 믿음이 있으며, 각 나무에는 저마다의 정령과 마음이 통하는 '드루이드(Druid)'라 불리는 사람이 있다는 말을 들었다. 사람들은 드루이드의 조언을 따라 정령과 조화를 이루면서 도시를 확장하는 듯하다. 비공선 정박장은 공업에 특화된 스트로레구에만 있고, 상당히 소규모다.

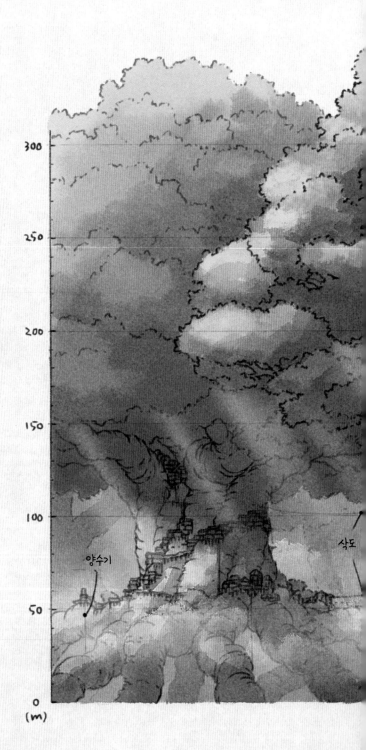

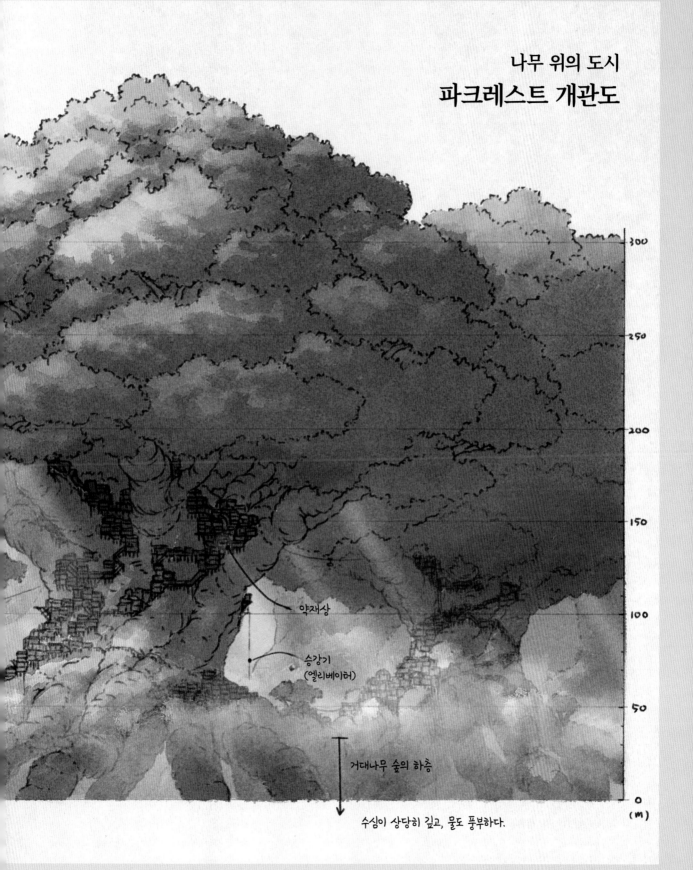

나무 위의 도시
파크레스트 개관도

300

250

200

150

약재상

100

승강기
(엘리베이터)

50

거대나무 숲의 하층

0

(m)

수심이 상당히 깊고, 물도 풍부하다.

No. 17

숲의 도시 약재상

⟶ 밤의 약재상 ⟵

밤의 숲이 위험한 것을 잘 알고 있어 빠르게 일을 마무리했다고 생각했지만, 약재상의 심부름을 무사히 마치고 마을로 돌아가니 주변은 이미 어두웠다. 어둑어둑할 때 밑에서 올려다본 도시는 환상적이지만 도시로 들어가 가까이서 봐도 무척이나 아름답다. 약재상에 도착하니 마침 점원이 문 닫을 준비를 하고 있었다. 약초를 거래하고 대접받은 차를 마시다가 멀리 떨어진 거목에 불이 켜지는 순간을 목격했다. 흐릿하게 보일 정도로 멀리 떨어진 곳에도 사람이 있다고 실감하고, 도시의 크기를 재인식했다.

― 충동 구매한 램프 ―
약재상이 알려준 램프 가게에서
무심코 사고 말았다. 무척 밝고
연비도 좋아서 최고다.

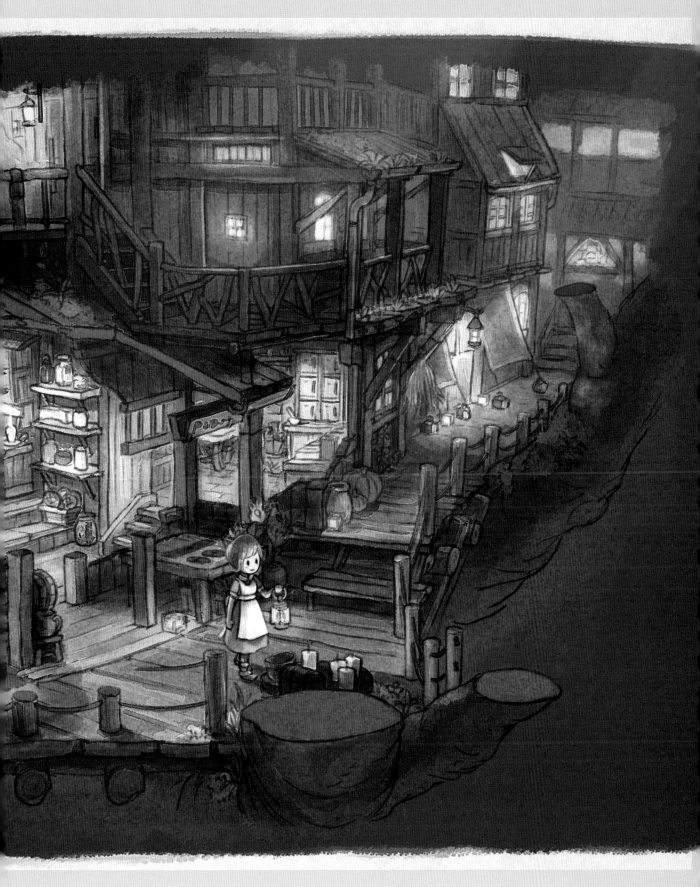

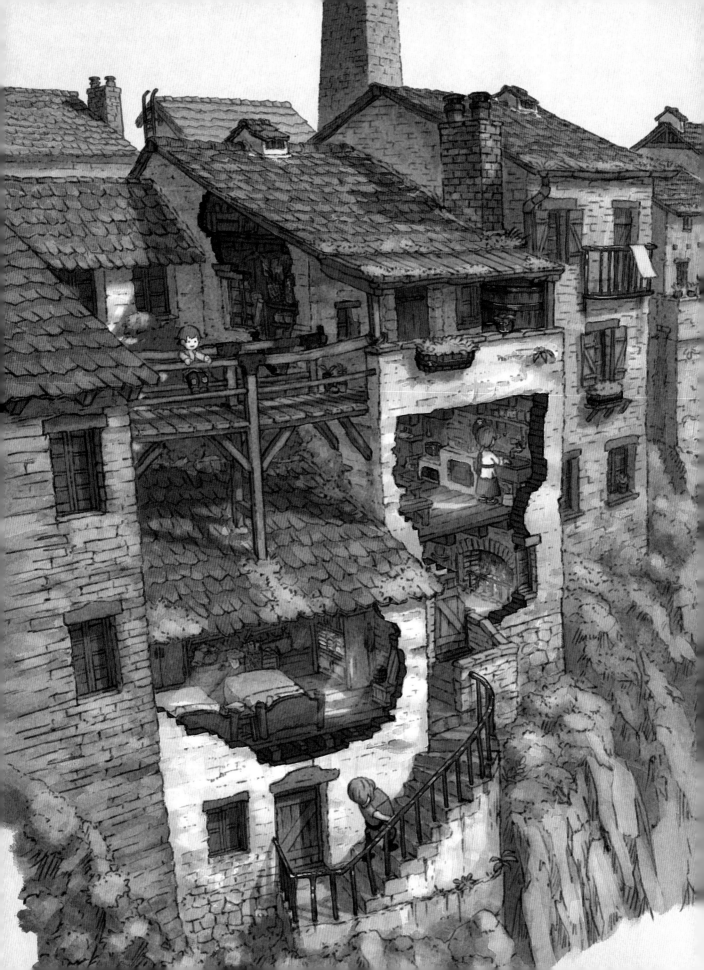

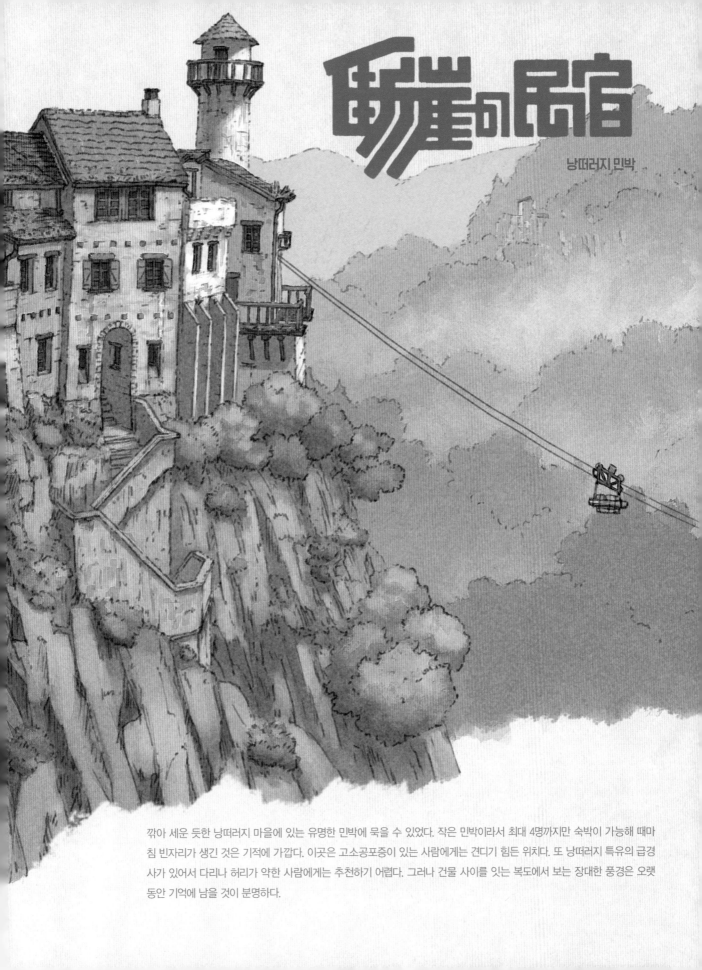

断崖의 民宿

낭떠러지 민박

깎아 세운 듯한 낭떠러지 마을에 있는 유명한 민박에 묵을 수 있었다. 작은 민박이라서 최대 4명까지만 숙박이 가능해 때마침 빈자리가 생긴 것은 기적에 가깝다. 이곳은 고소공포증이 있는 사람에게는 견디기 힘든 위치다. 또 낭떠러지 특유의 급경사가 있어서 다리나 허리가 약한 사람에게는 추천하기 어렵다. 그러나 건물 사이를 잇는 복도에서 보는 장대한 풍경은 오랫동안 기억에 남을 것이 분명하다.

No. 18

낭떠러지 민박

이곳의 물자 운반은 주로 '삭도'를 이용한다. 고지라는 환경에 적응한 결과일 것이다. 이곳에 오는 도중의 산길에서 여러 번 케이블과 중계탑을 발견했다. "용케 설치했네"라며 감탄하고 말았다. 작은 통나무라면 4~5개는 운반할 수 있는 강도다. 식자재 등도 운반하는데 야간을 제외하면 거의 종일 가동한다.

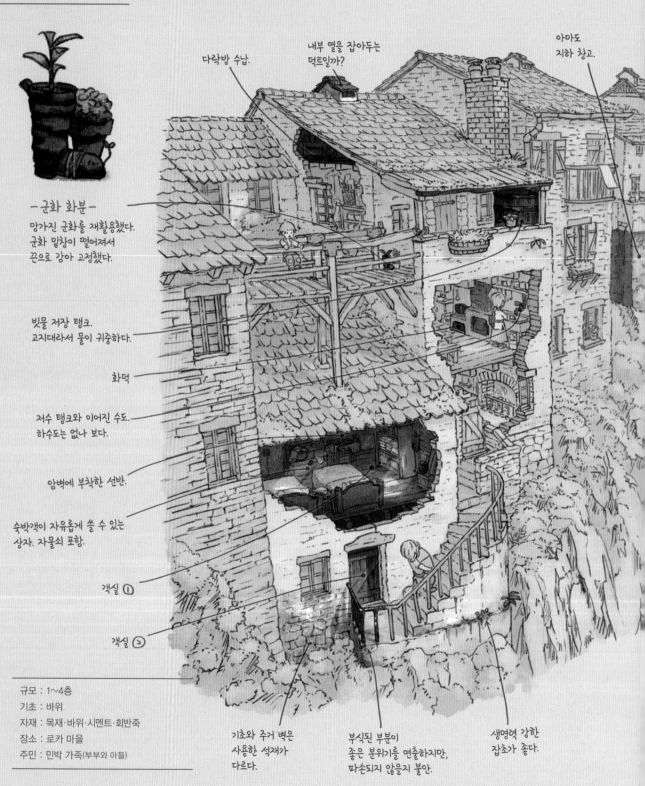

다락방 수납.

내부 열을 잡아두는 덕트일까?

아마도 지하 창고.

— 군화 화분 —
망가진 군화를 재활용했다.
군화 밑창이 떨어져서
끈으로 감아 고정했다.

빗물 저장 탱크.
고지대라서 물이 귀중하다.

화덕

저수 탱크와 이어진 수도.
하수도는 없나 보다.

암벽에 부착한 선반.

숙박객이 자유롭게 쓸 수 있는
상자. 자물쇠 포함.

객실 ①

객실 ②

규모 : 1~4층
기초 : 바위
자재 : 목재·바위·시멘트·회반죽
장소 : 로카 마을
주민 : 민박 가족(부부와 아들)

기초와 주거 벽은
사용한 석재가
다르다.

부식된 부분이
좋은 분위기를 연출하지만,
파손되지 않을지 불안.

생명력 강한
잡초가 좋다.

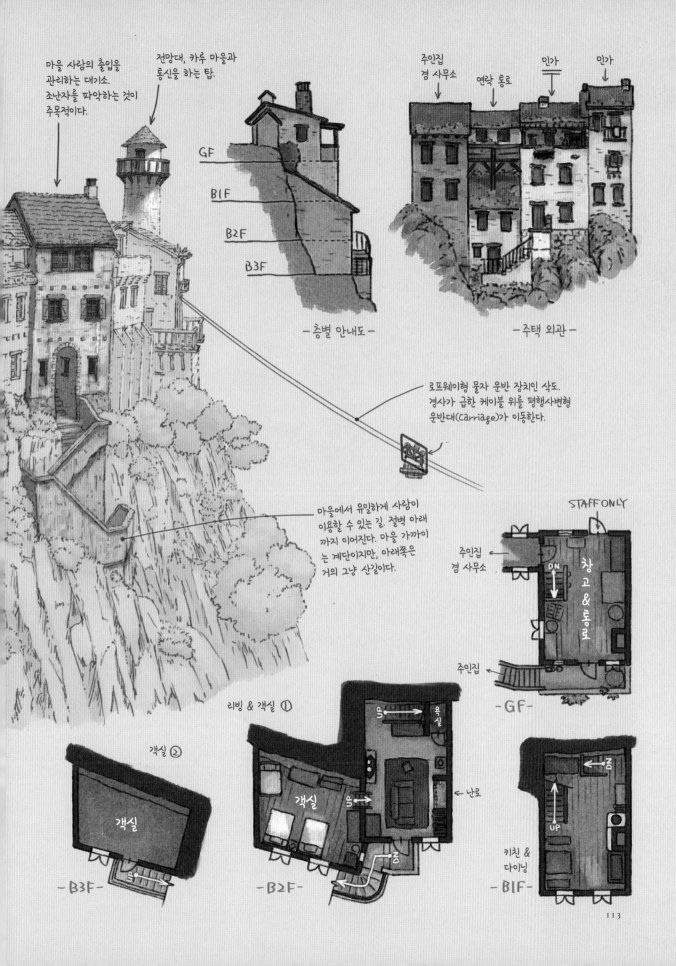

마을 사람의 출입을
관리하는 대기소.
조난자를 파악하는 것이
주목적이다.

전망대, 카루 마을과
통신을 하는 탑.

주인집
겸 사무소

연락 통로

민가

민가

GF

B1F

B2F

B3F

-층별 안내도-

-주택 외관-

로프웨이형 물자 운반 장치인 삭도.
경사가 급한 케이블 위를 평행사변형
운반대(Carriage)가 이동한다.

마을에서 유일하게 사람이
이용할 수 있는 길. 절벽 아래
까지 이어진다. 마을 가까이
는 계단이지만, 아래쪽은
거의 그냥 산길이다.

STAFF ONLY

주인집
겸 사무소

창고 & 통로

DN

주인집

-GF-

리빙 & 객실 ①

객실 ②

객실

욕실

UP

UP

객실

난로

DN

UP

키친 &
다이닝

-B3F-

-B2F-

-B1F-

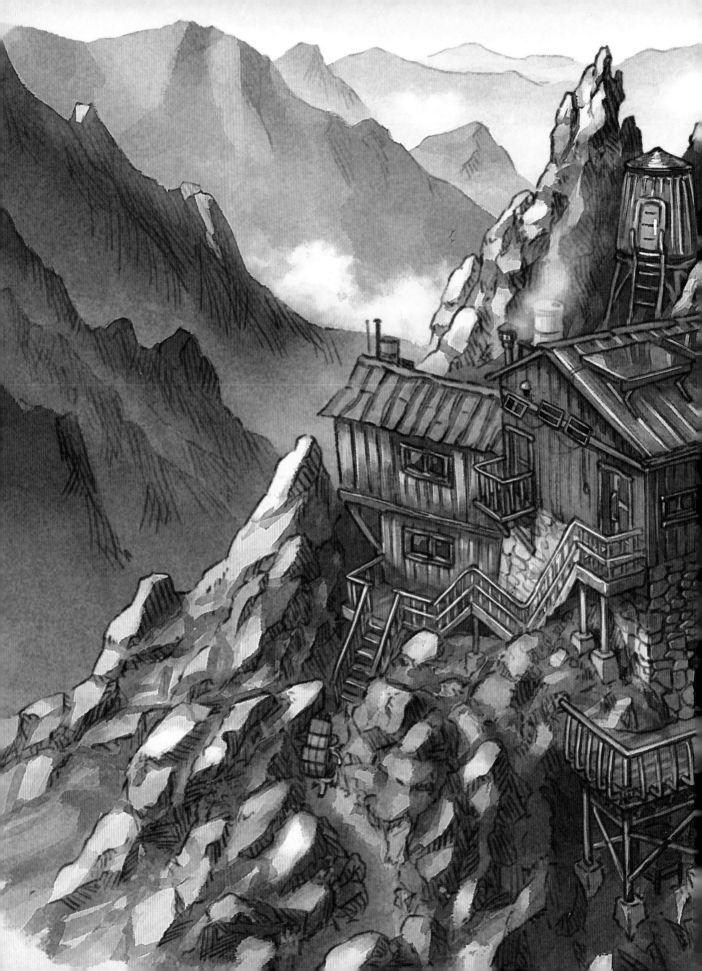

鋭峰の 山小屋

날카로운 봉우리 산장

이런 험난한 장소의 배달 의뢰는 처음이다. 도중에 인기척이 드물어서 길을 잘못 들지는 않았는지 걱정되었지만, 오두막이 보여서 진심으로 안심했다. 식물이 거의 없는 산길을 지나 정상에 기대선 형태로 지어진 산장에 도착했다. 몸도 녹초가 된 김에 오늘은 이곳에서 느긋하게 산장밥을 만끽하자.

No. 19

날카로운 봉우리
산장

건물 맨 꼭대기인 4층이 입구인 신비한 건물이다. 비좁은 1층은 창고, 2층도 대부분 창고, 3층은 객실이며 장작 난로와 보관함이 있고 4층은 식사와 담소를 나누는 공간이다. 옆으로 튀어나온 파란색 지붕 부분도 객실이며, 증축한 듯하다. 증축 부분 1층 바닥에는 수납공간이 있고, 긴급 물자 등이 보관되어 있을 것이다.

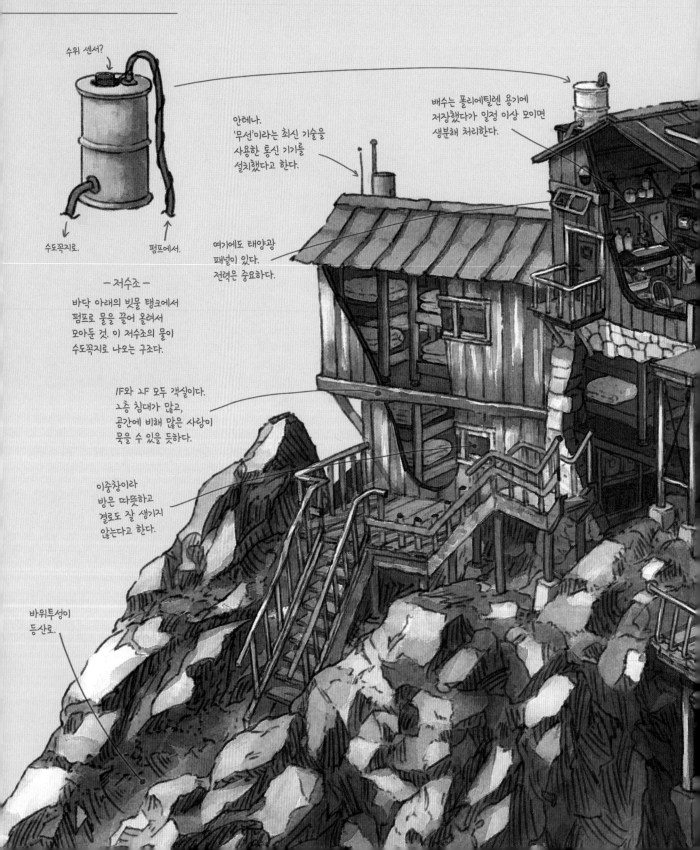

수위 센서?

안테나.
'무선'이라는 최신 기술을
사용한 통신 기기를
설치했다고 한다.

배수는 폴리에틸렌 용기에
저장했다가 일정 이상 모이면
생분해 처리한다.

수도꼭지로.

펌프에서.

― 저수조 ―
바닥 아래의 빗물 탱크에서
펌프로 물을 끌어 올려서
모아둔 것. 이 저수조의 물이
수도꼭지로 나오는 구조다.

여기에도 태양광
패널이 있다.
전력은 중요하다.

1F와 2F 모두 객실이다.
2층 침대가 많고,
공간에 비해 많은 사람이
묵을 수 있을 듯하다.

이중창이라
방은 따뜻하고
결로도 잘 생기지
않는다고 한다.

바위투성이
등산로.

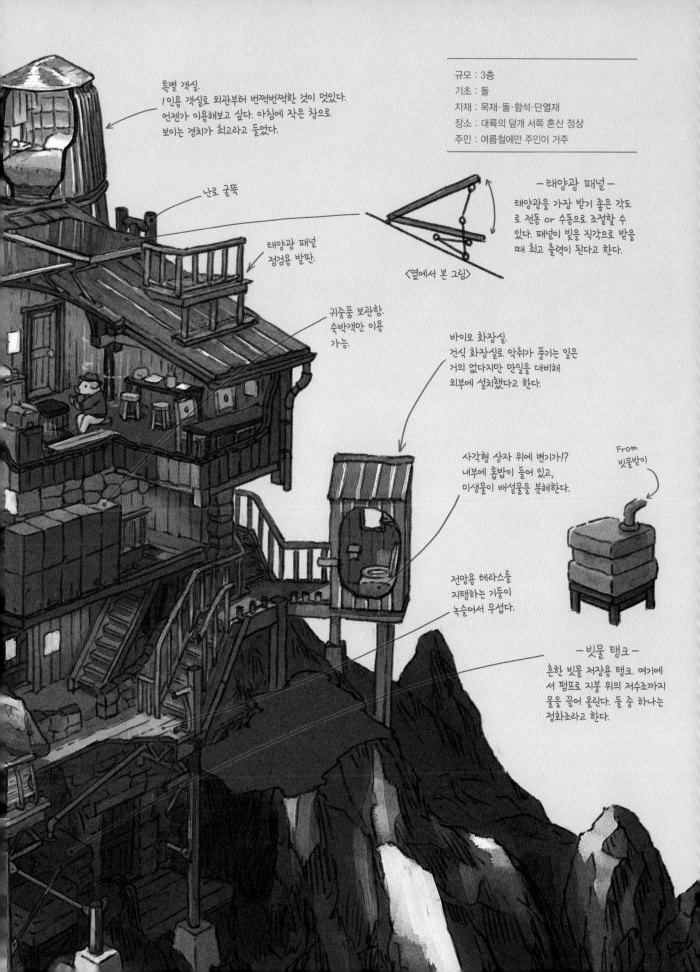

특별 객실.
1인용 객실로 외관부터 번쩍번쩍한 것이 멋있다.
언젠가 이용해보고 싶다. 아침에 작은 창으로
보이는 경치가 최고라고 들었다.

난로 굴뚝

태양광 패널
점검용 발판.

귀중품 보관함.
숙박객만 이용
가능.

규모 : 3층
기초 : 돌
자재 : 목재·돌·함석·단열재
장소 : 대륙의 덮개 서쪽 혼산 정상
주민 : 여름철에만 주인이 거주

– 태양광 패널 –
태양광을 가장 받기 좋은 각도
로 전동 or 수동으로 조절할 수
있다. 패널이 빛을 직각으로 받을
때 최고 출력이 된다고 한다.

〈옆에서 본 그림〉

바이오 화장실.
건식 화장실로 악취가 풍기는 일은
거의 없다지만 만일을 대비해
외부에 설치했다고 한다.

사각형 상자 위에 변기가!?
내부에 톱밥이 들어 있고,
미생물이 배설물을 분해한다.

From
빗물받이

전망용 테라스를
지탱하는 기둥이
녹슬어서 무섭다.

– 빗물 탱크 –
흔한 빗물 저장용 탱크. 여기에
서 펌프로 지붕 위의 저수조까지
물을 끌어 올린다. 둘 중 하나는
정화조라고 한다.

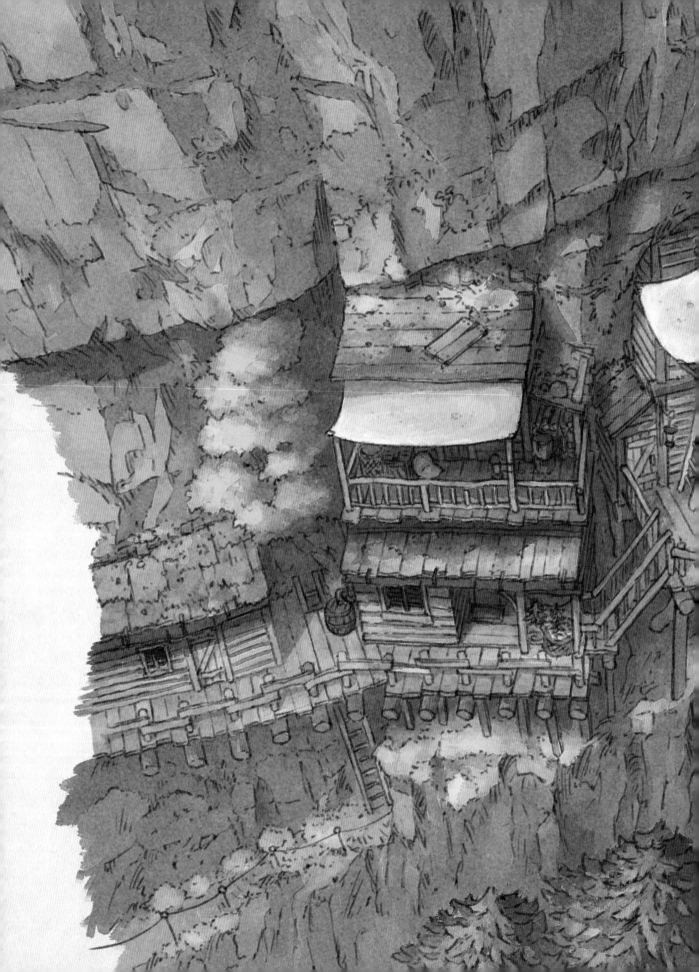

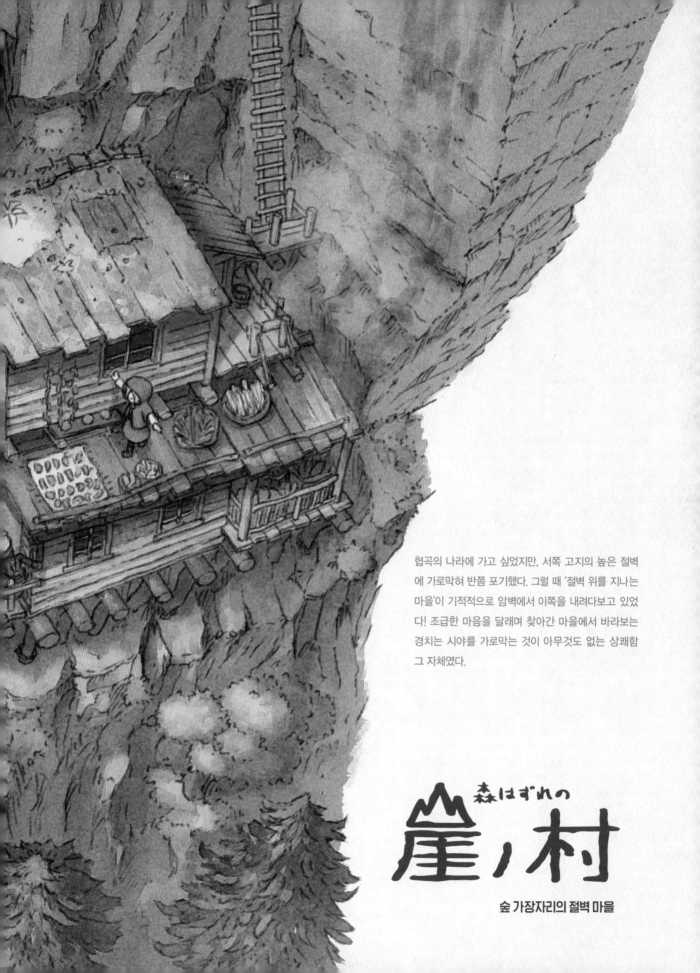

협곡의 나라에 가고 싶었지만, 서쪽 고지의 높은 절벽에 가로막혀 반쯤 포기했다. 그럴 때 '절벽 위를 지나는 마을'이 기적적으로 암벽에서 이쪽을 내려다보고 있었다! 조급한 마음을 달래며 찾아간 마을에서 바라보는 경치는 시야를 가로막는 것이 아무것도 없는 상쾌함 그 자체였다.

森はずれの
崖ノ村
숲 가장자리의 절벽 마을

No. 20

숲 가장자리의 절벽 마을

거대나무 숲 가장자리에 위치한 절벽에 달라붙어 있는 작은 마을. 촌장 집에 방문했는데, 작지만 기능성이 뛰어난 멋진 집이었다. 가지고 있던 잡화를 작은 여자아이에게 선물했더니 무척 마음에 들었는지 2층도 안내해주었다. 젊을 때는 좋지만, 나이를 먹으면 이 집에 살기는 힘들 것 같다.

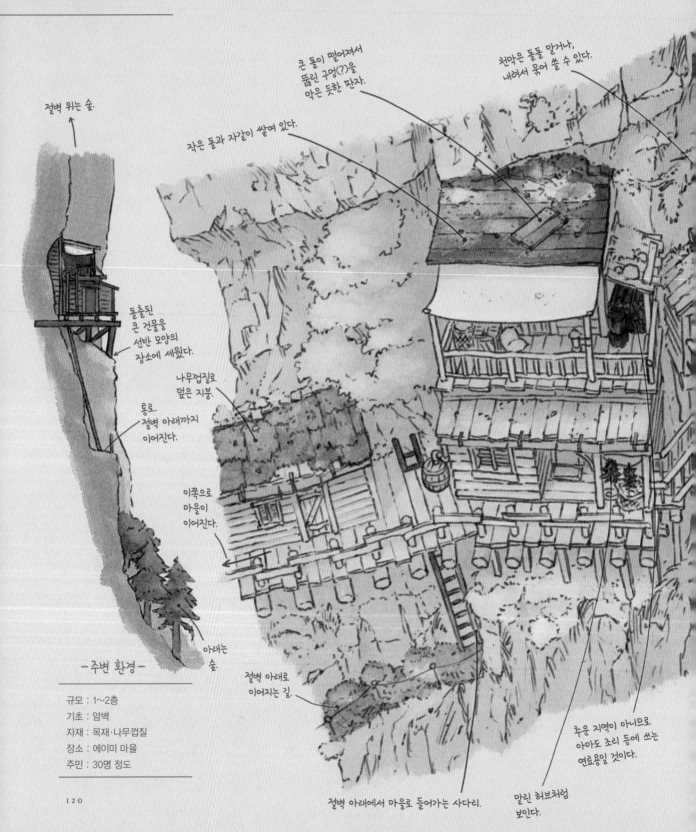

절벽 위는 숲.

큰 돌이 떨어져서 뚫린 구멍(?)을 막은 듯한 판자.

천막은 돌돌 말거나, 내려서 쓸 수 있다.

작은 돌과 자갈이 쌓여 있다.

돌출된 큰 건물을 선반 모양의 장소에 세웠다.

나무껍질로 덮은 지붕.

통로. 절벽 아래까지 이어진다.

이쪽으로 마을이 이어진다.

아래는 숲.

절벽 아래로 이어지는 길.

절벽 아래에서 마을로 들어가는 사다리.

말린 허브처럼 보인다.

추운 지역이 아니므로 아마도 조리 등에 쓰는 연료용일 것이다.

─ 주변 환경 ─

규모 : 1~2층
기초 : 암벽
자재 : 목재·나무껍질
장소 : 에이미 마을
주민 : 30명 정도

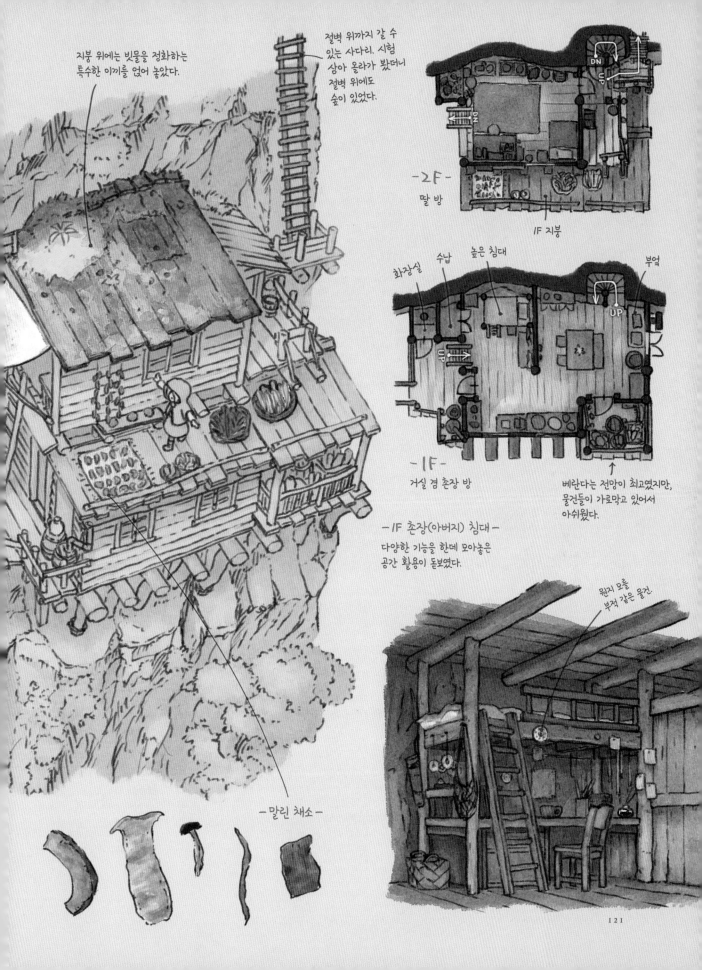

지붕 위에는 빗물을 정화하는
특수한 이끼를 얹어 놓았다.

절벽 위까지 갈 수
있는 사다리. 시험
삼아 올라가 봤더니
절벽 위에도
숲이 있었다.

-2F-
딸 방

1F 지붕

화장실 수납 높은 침대 부엌

-1F-
거실 겸 촌장 방

베란다는 전망이 최고였지만,
물건들이 가로막고 있어서
아쉬웠다.

-1F 촌장(아버지) 침대-
다양한 기능을 한데 모아놓은
공간 활용이 돋보였다.

뭔지 모를
부적 같은 물건.

-말린 채소-

121

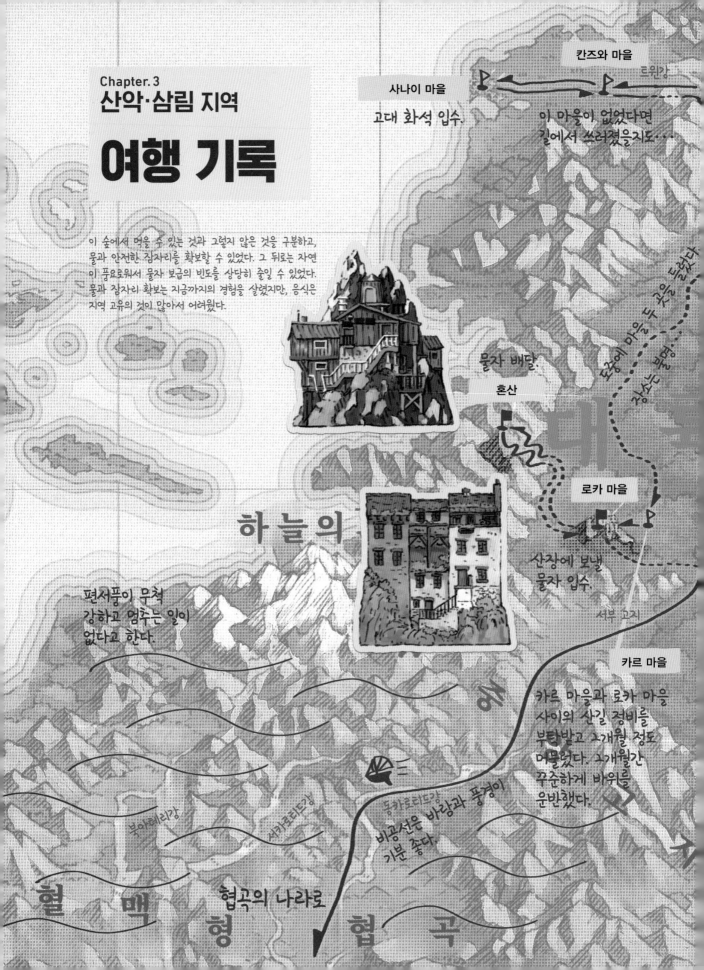

Chapter. 3
산악·삼림 지역
여행 기록

이 숲에서 먹을 수 있는 것과 그렇지 않은 것을 구분하고, 물과 안전한 잠자리를 확보할 수 있었다. 그 뒤로는 자연이 풍요로워서 물자 보급의 빈도를 상당히 줄일 수 있었다. 물과 잠자리 확보는 지금까지의 경험을 살렸지만, 음식은 지역 고유의 것이 많아서 어려웠다.

칸즈와 마을

트윈강

사나이 마을

고대 화석 입수.

이 마을이 없었다면 길에서 쓰러졌을지도···

도중에 마을 두 곳을 들렀다

정상은 춥다

물자 배달.

혼산

로카 마을

산장에 보낼 물자 입수.

서부 고지

카르 마을

카르 마을과 로카 마을 사이의 산길 정비를 부탁받고 2개월 정도 머물렀다. 2개월간 꾸준하게 바위를 운반했다.

하 늘 의

편서풍이 무척 강하고 멈추는 일이 없다고 한다.

동카로리드강

비공선은 바람과 풍경이 기분 좋다.

북아테리강

시카쿠리드강

혈 맥 형

협곡의 나라로

협 곡

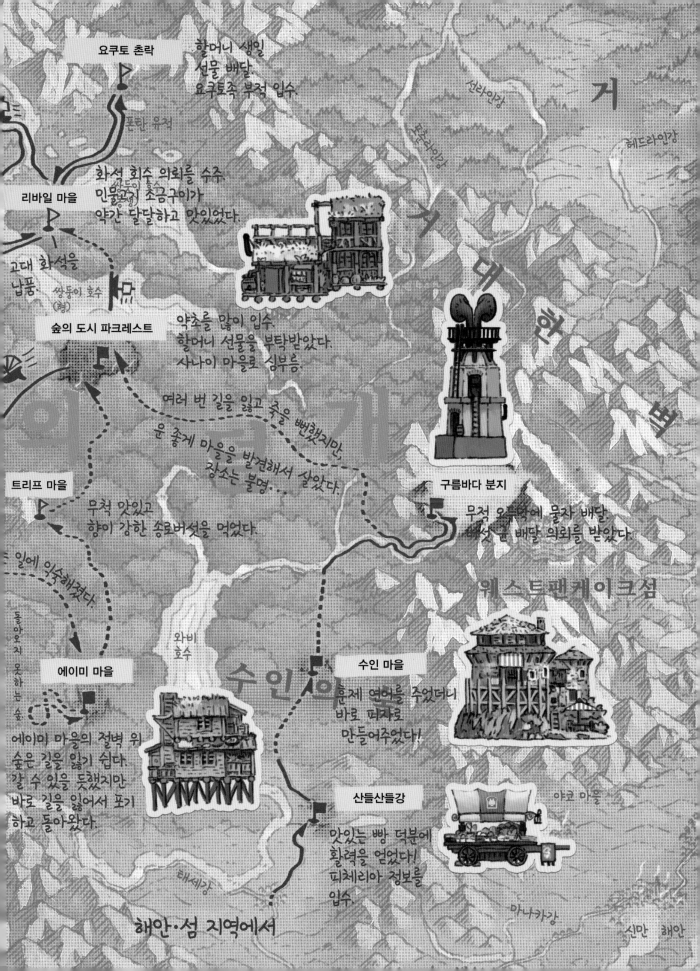

요쿠토 촌락

할머니 생일
선물 배달.
요쿠토족 부적 입수

화석 회수 의뢰를 수주
민물고기 소금구이가
약간 달달하고 맛있었다.

푼탄 유적

리바일 마을

고대 화석을
납품.

쌍둥이 호수
(형)

거

헤드라인강

숲의 도시 파크레스트

약초를 많이 입수.
할머니 선물을 부탁받았다.
사나이 마을로 심부름.

여러 번 길을 잃고 죽을 뻔했지만,
운 좋게 마을을 발견해서 살았다.
장소는 불명...

트리프 마을

무척 맛있고
향이 강한 송로버섯을 먹었다.

일에 익숙해졌다.

구름바다 분지

무척 오늘 날에 물자 배달.
해산물 배달 의뢰를 받았다.

위스트팬케이크섬

에이미 마을

돌아오지 못하는 숲

에이미 마을의 절벽 위
숲은 길을 잃기 쉽다.
갈 수 있을 듯했지만
바로 길을 잃어서 포기
하고 돌아왔다.

와비
호수

수인의

수인 마을

언제 열어를 주었더니
바로 떠자로
만들어주었다!

산들산들강

맛있는 빵 덕분에
활력을 얻었다!
피체리아 정보를
입수.

야쿠 마을

태세강

마나카강

해안·섬 지역에서

신만 해안

Chapter. 4
협곡의 나라

높은 대지와 깊은 계곡으로 이뤄진 높이 차이가 큰 협곡 지대에 있는 나라. 대부분의 깊은 계곡에는 동쪽 산악 지대에서 발원한 강이 흐르고, 강이 일으킨 침식으로 생성되었다고 여겨지고 있다. 계곡의 강을 대지를 흐르는 혈관에 빗대어 '혈맥형 협곡'이라는 발음하기 까다로운 이름이 붙었다. 협곡보다 높은 대지의 땅은 비교적 평탄하지만, 연중 바람이 무척 강해 사람이 주거할 수 있는 환경이 아니다.

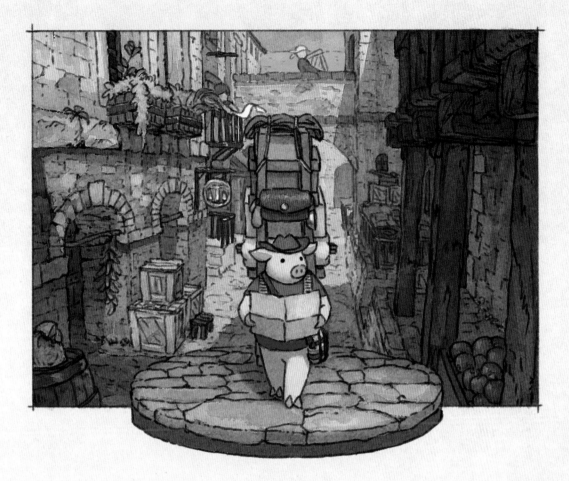

목적지

피체리아에서 근육 펭귄 형제를 처음 만났을 때, 협곡에 산다고 들었던 터라 험난하고 어두운 곳을 떠올렸으나 상당히 달랐다. 본 순간 '기발'이라는 단어와 '합리적'이라는 단어가 동시에 번뜩였지만 보다 보니 점차 후자가 더 커졌다.

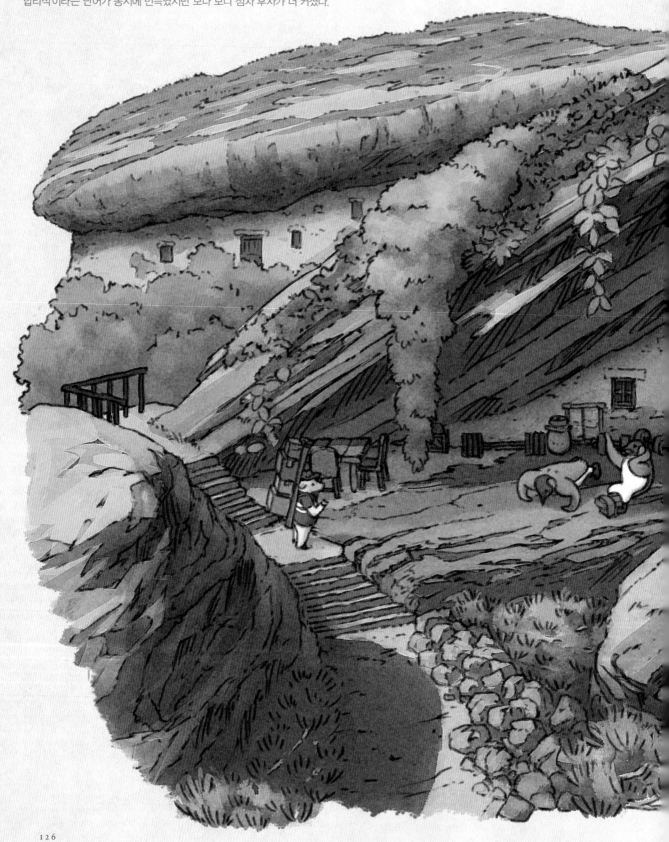

바위집

No. 21
바위집

이 집은 힘쓰는 일이 특기인 근육 펭귄 형제가 공들여 지은 것이다. 이곳을 포함해 협곡의 나라 상층은 바람이 강해 이런 형태가 아니면 집을 지을 수 없다고 한다. 바위 아래에 딱 좋은 틈을 발견한 펭귄 형제가 벽을 세우고 지면을 메워서 지하실을 만들어 주거로 쓰고 있다. 보면 볼수록 그들다운 좋은 집이다.

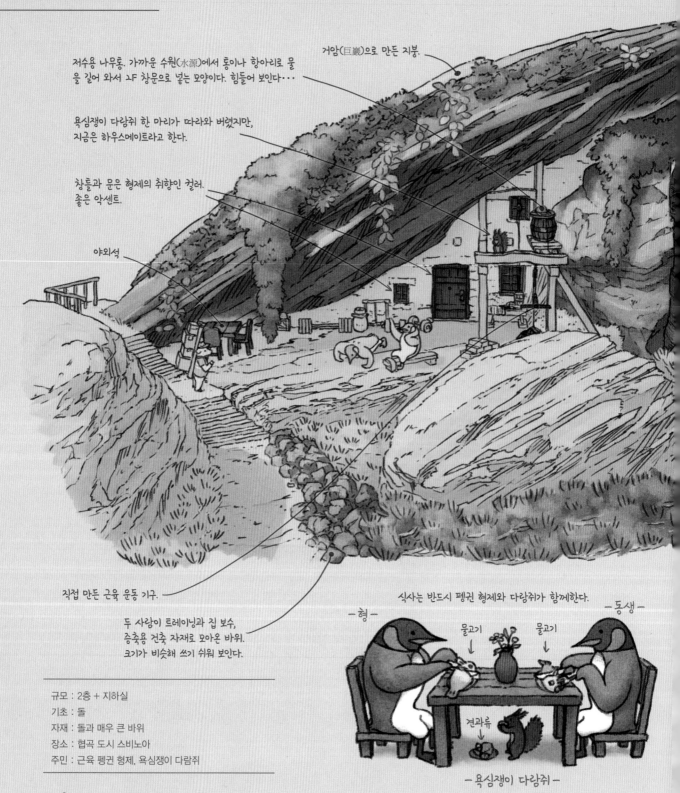

거암(巨巖)으로 만든 지붕.

저수용 나무통. 가까운 수원(水源)에서 통이나 항아리로 물을 길어 와서 2F 창문으로 넣는 모양이다. 힘들어 보인다···

욕심쟁이 다람쥐 한 마리가 따라와 버렸지만, 지금은 하우스메이트라고 한다.

창틀과 문은 형제의 취향인 컬러. 좋은 악센트.

야외석

직접 만든 근육 운동 기구.

두 사람이 트레이닝과 집 보수, 증축용 건축 자재로 모아온 바위. 크기가 비슷해 쓰기 쉬워 보인다.

식사는 반드시 펭귄 형제와 다람쥐가 함께한다.

－형－ － 동생 －

물고기 물고기

견과류

－ 욕심쟁이 다람쥐 －

규모 : 2층 + 지하실
기초 : 돌
자재 : 돌과 매우 큰 바위
장소 : 협곡 도시 스비노아
주민 : 근육 펭귄 형제, 욕심쟁이 다람쥐

- 트레이닝 룸 -

식물이 가득해 어쩐지 차분
해진다. 멋진 분위기. 숲의
피체리아에서 처음 만난 뒤
에 둘은 연안 지역을 돌아보
면서 최신 트레이닝 기구를
전부 사들였다고 한다.

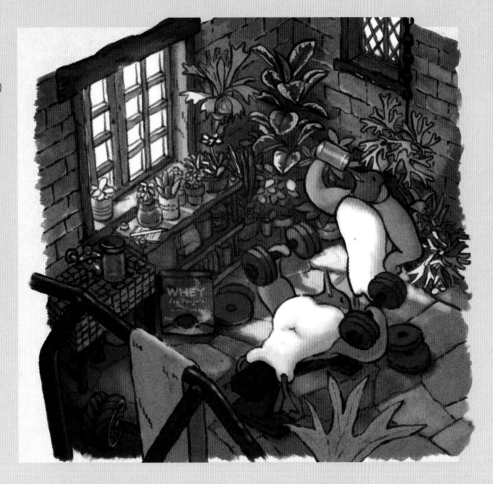

여기에 집을 세우기 전부터
갈라져 있었다고 한다.

눈갓나무라는 키 낮은 소나무.
바람이 강한 곳에 자란다.

- 송사리 발효 식품(오일절임) -

펭귄 형제가 지하실을 이용해서 만든 보존 식품.
송사리 배를 가르고 이등분해 소금에 절인다.
1개월 반~2개월 정도 숙성하고 오일에 담가
어둡고 서늘한 곳에 1주일 정도 추가로 묵혀두면
완성. 버터에 섞거나 수프에 넣고, 피자에 토핑
으로 올리는 식으로 다양하게 활용할 수 있다!

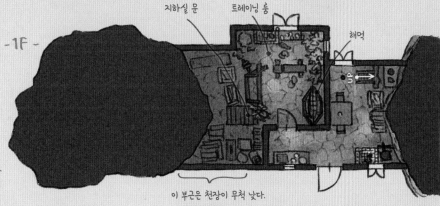

지하실 문 트레이닝 룸 해먹

- 1F -

이 부근은 천장이 무척 낮다.

- 2F -

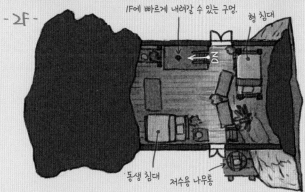

1F에 빠르게 내려갈 수 있는 구멍. 형 침대

동생 침대 저수용 나무통

129

No. 21

바위집

➡ 협곡의 나라 스비노아 ⬅

이 나라는 놀랄 만큼 거대한 호수의 물을 빼고 수위를 낮춰서 생긴 땅에 세워졌다. 산 위를 쉬지 않고 지나는 서풍을 피하려고 이곳을 선택했다고 들었지만, 막상 눈으로 보니 그런 이유만으로 이렇게까지 할 수 있을까 하는 의심이 들었다. 거리를 오가는 사람들에게 물어보았지만, 아무래도 그들도 정확한 이유는 모르는 모양이었다. 진실을 알고 싶다…

➡ 스비노아를 지탱하는 기술 ⬅

그런 과정을 거친 나라여서 배수 설비가 다양하다. 양수용 풍차와 배수용 인공 속도랑(暗渠)이 대표적이다. 단면도 왼쪽의 풍차들이 주력인 양수 풍차이며, 비공선과 마찬가지로 부유석 기술을 사용했다고 들었다. 호수 수위가 높아지면 옆면에 드문드문 커다랗게 뚫린 배수용 인공 속도랑으로 물이 흘러나간다고 한다. 이 바위를 파는 과정은 정말 힘들고 시간도 상당히 걸린 프로젝트였을 것이다.

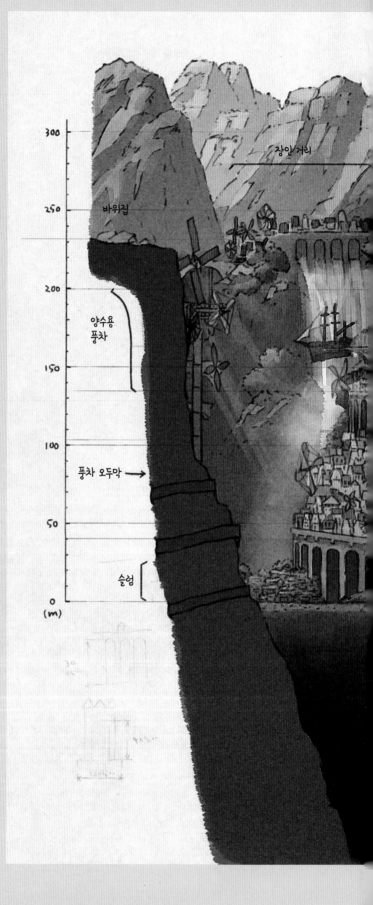

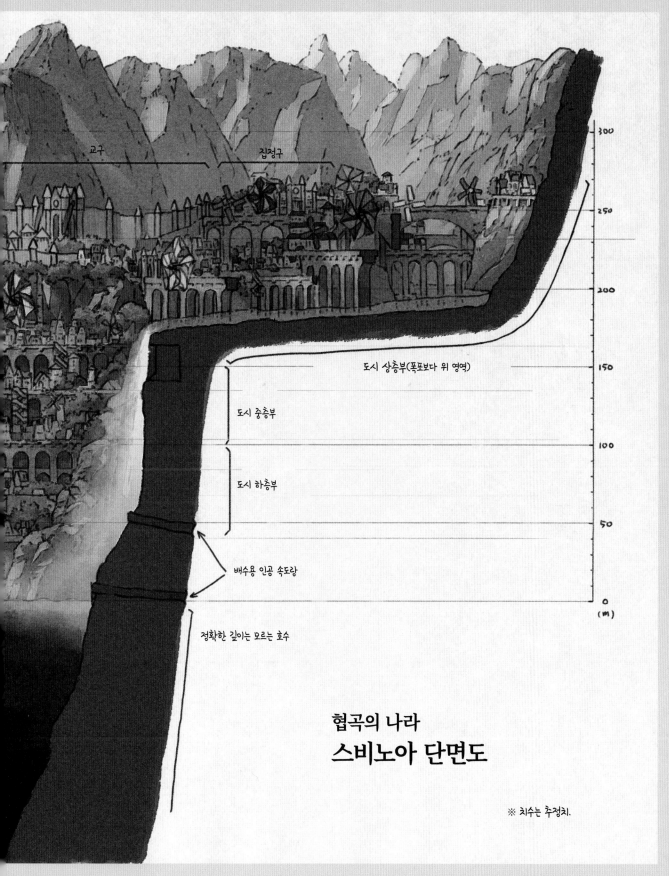

교구

집정구

도시 상층부(폭포보다 위 영역)

도시 중층부

도시 하층부

배수용 인공 속도랑

정확한 깊이는 모르는 호수

300

250

200

150

100

50

0

(m)

협곡의 나라
스비노아 단면도

※ 치수는 추정치.

滝裏レジデンス

폭포 뒤쪽 아파트

협곡의 나라로 내려왔을 때는 그저 장대
한 풍경에 압도되었지만, 문득 폭포를 보
니 뒤에 어떤 인공물이 보였다. 호기심이
이끄는 대로 찾아가 보니 무려 집단 주택
이었다. 땅울림 같은 물소리가 울렸지만,
이상하게도 시끄럽게 느껴지지 않았다.
빛을 받아 반짝이는 폭포를 다양한 방향
에서 바라보기만 해도 마음이 정화되는
듯한 기분이었다.

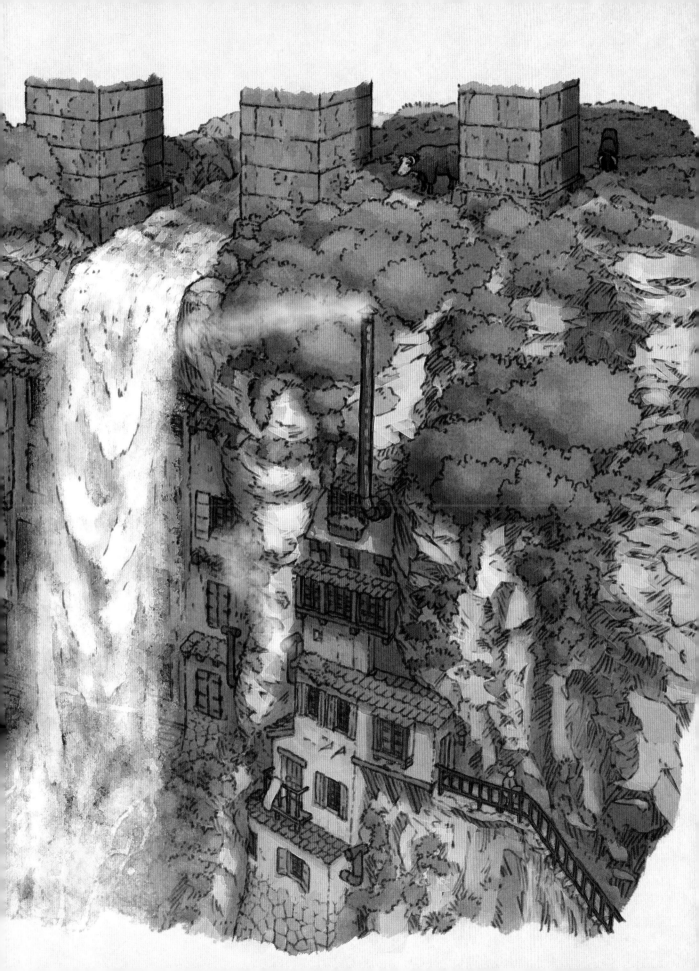

No. 22
폭포 뒤쪽
아파트

계단에서 폭포를 내려다봤더니 낙차가 커서 용소 가까이에서는 물이 거의 안개처럼 보였다. 공유 부분까지는 외부인 출입도 가능해 부담 없이 내부를 탐색했다. 물보라가 특히 강한 맨 아래층이 전부 비어 있는 이유는 습도나 침수 문제를 완전히 해결 못 한 탓일 것이다. 하지만 사흘 정도라면 살아보고 싶을지도.

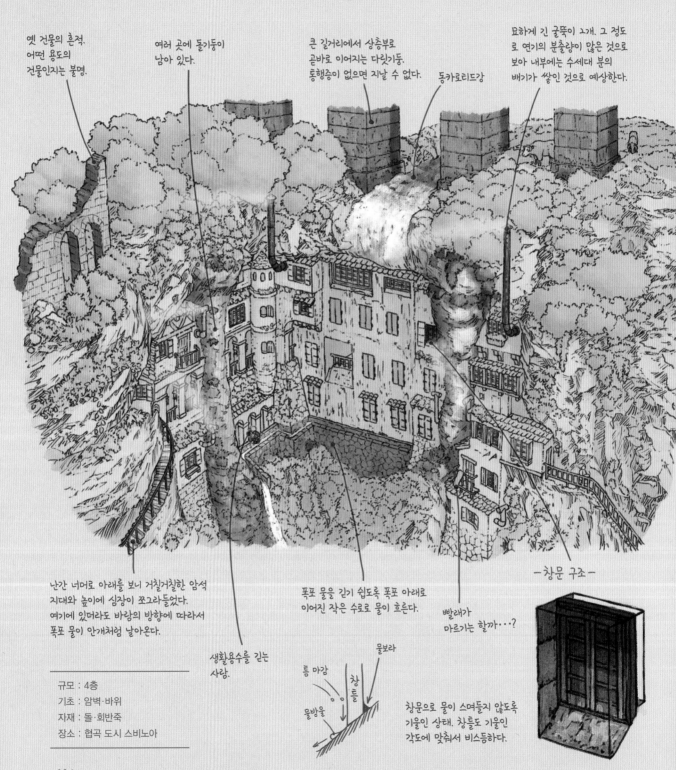

옛 건물의 흔적. 어떤 용도의 건물인지는 불명.

여러 곳에 돌기둥이 남아 있다.

큰 길거리에서 상층부로 곧바로 이어지는 다릿기둥. 통행증이 없으면 지날 수 없다.

동카로리드강

묘하게 긴 굴뚝이 2개. 그 정도로 연기의 분출량이 많은 것으로 보아 내부에는 수세대 분의 배기가 쌓인 것으로 예상한다.

난간 너머로 아래를 보니 거칠거칠한 암석 지대와 높이에 심장이 쪼그라들었다. 여기에 있더라도 바람의 방향에 따라서 폭포 물이 안개처럼 날아온다.

생활용수를 긷는 사람.

폭포 물을 긷기 쉽도록 폭포 아래로 이어진 작은 수로로 물이 흐른다.

빨래가 마르기는 할까···?

― 창문 구조 ―

물보라

틈 마감

창틀

물방울

창문으로 물이 스며들지 않도록 기울인 상태. 창틀도 기울인 각도에 맞춰서 비스듬하다.

규모 : 4층
기초 : 암벽·바위
자재 : 돌·회반죽
장소 : 협곡 도시 스비노아

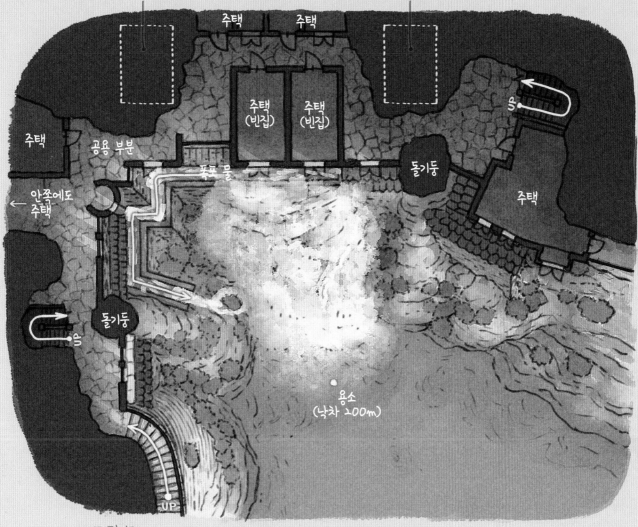

이 위에 다릿기둥이 있다.　　　　　이 위에 다릿기둥이 있다.

주택　주택

주택
(빈집)

주택
(빈집)

UP

주택

공용 부분

폭포 물

돌기둥

주택

안쪽에도
주택

UP

돌기둥

용소
(낙차 200m)

UP

- 1F 평면도 -

- 암벽 식물 -

폭포 주위의 암벽에는 양치식물처럼 습도가 높은
곳에서 자라는 식물이나 이끼가 자란다.

- 양인 듯 소 같은 동물 -

레지던스 위의 강가에는 풍성한 털과 휘어진 뿔을
가진 야생동물이 있었다.

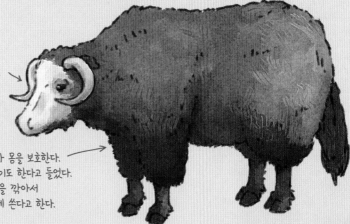

개체별로 체모의
색 분포가 제각각.
얼굴만 하얀 것은
한 마리뿐이었다.

풍성한 체모가 몸을 보호한다.
가축으로 키우기도 한다고 들었다.
주기적으로 털을 깎아서
옷을 만드는 데 쓴다고 한다.

135

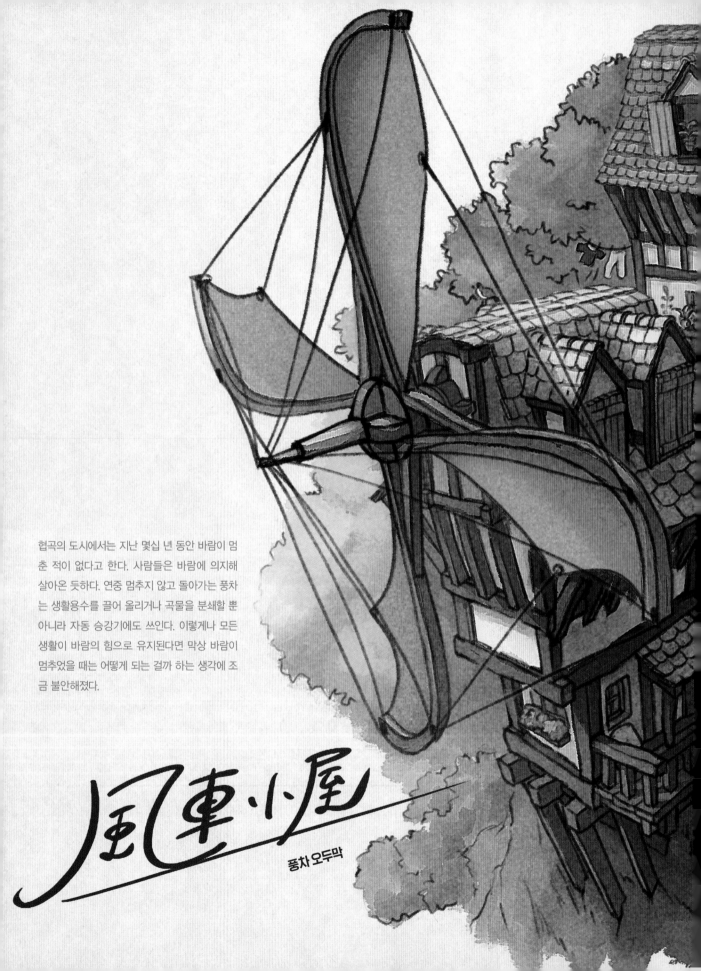

협곡의 도시에서는 지난 몇십 년 동안 바람이 멈춘 적이 없다고 한다. 사람들은 바람에 의지해 살아온 듯하다. 연중 멈추지 않고 돌아가는 풍차는 생활용수를 끌어 올리거나 곡물을 분쇄할 뿐 아니라 자동 승강기에도 쓰인다. 이렇게나 모든 생활이 바람의 힘으로 유지된다면 막상 바람이 멈추었을 때는 어떻게 되는 걸까 하는 생각에 조금 불안해졌다.

風車小屋
풍차 오두막

No. 23

풍차 오두막

이 계곡은 바람의 방향이 연중 거의 변하지 않아 방향이 고정된 풍차가 대부분이다. 최근에는 조금이라도 효율을 높이려고 바람의 방향에 따라서 방향을 바꿀 수 있는 구조의 풍차도 있다고 한다. 엄청난 수의 풍차는 풍차 기사라고 불리는 사람들이 관리한다. 기사들은 풍차를 연구·개발하거나 비공선 제조에 참여하기도 한다.

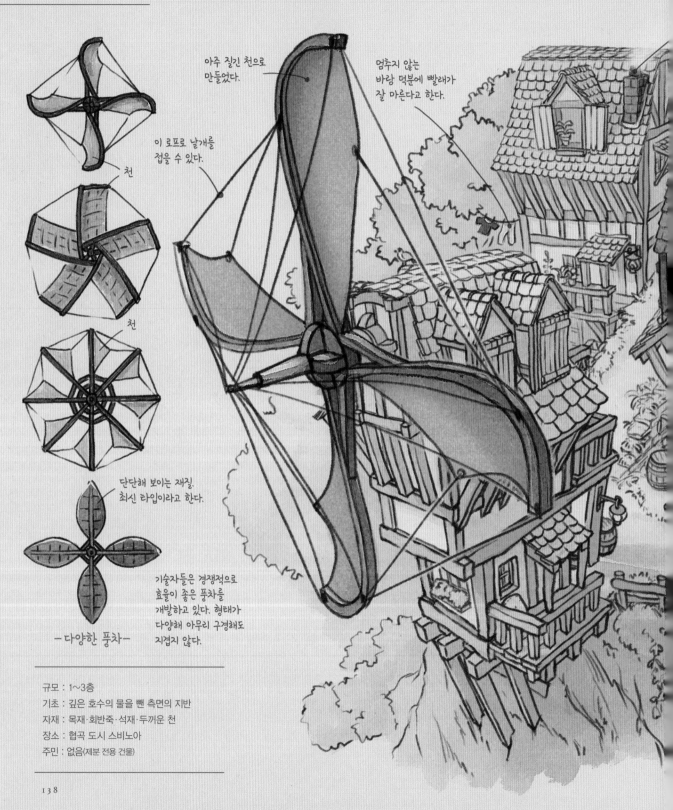

아주 질긴 천으로 만들었다.

멈추지 않는 바람 덕분에 빨래가 잘 마른다고 한다.

이 로프로 날개를 접을 수 있다.

천

천

단단해 보이는 재질. 최신 타입이라고 한다.

기술자들은 경쟁적으로 효율이 좋은 풍차를 개발하고 있다. 형태가 다양해 아무리 구경해도 지겹지 않다.

－다양한 풍차－

규모 : 1~3층
기초 : 깊은 호수의 물을 뺀 측면의 지반
자재 : 목재·회반죽·석재·두꺼운 천
장소 : 협곡 도시 스비노아
주민 : 없음(제분 전용 건물)

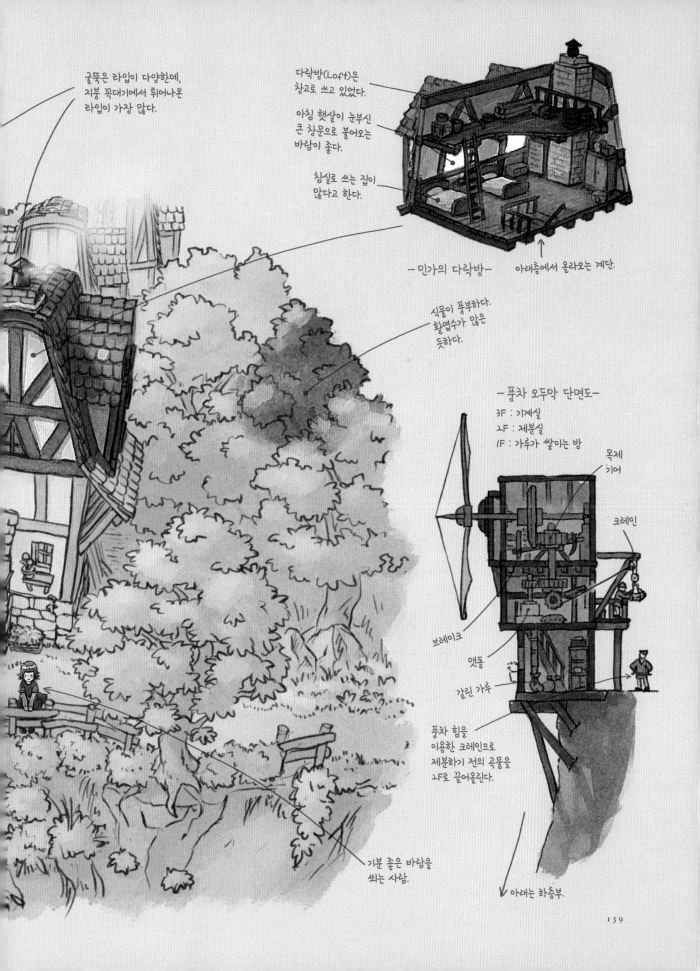

굴뚝은 타입이 다양한데,
지붕 꼭대기에서 튀어나온
타입이 가장 많다.

다락방(Loft)은
창고로 쓰고 있었다.

아침 햇살이 눈부신
큰 창문으로 불어오는
바람이 좋다.

침실로 쓰는 집이
많다고 한다.

－민가의 다락방－

아래층에서 올라오는 계단.

식물이 풍부하다.
활엽수가 많은
듯하다.

－풍차 오두막 단면도－

3F : 기계실
2F : 제분실
1F : 가루가 쌓이는 방

목제
기어

크레인

브레이크

맷돌

갈린 가루

풍차 힘을
이용한 크레인으로
제분하기 전의 곡물을
2F로 끌어올린다.

기분 좋은 바람을
쐬는 사람.

아래는 하층부.

139

도시를 방문한 여행객이 가장 먼저 지나는 장소는 도시 하층부다. 이번에는 소개장 덕분에 중층에 있는 비공선 선착장으로 왔지만 드문 일일 것이다. 여기는 큰 상점이나 눈길을 끄는 유흥장이 없다. 하지만 약간 쇠퇴한 느낌의 거리 모습이 묘하게 편안하다. 입구 가까이에 있는 술집에도 가보고 싶고, 오늘 밤은 하층부에 숙소를 잡자.

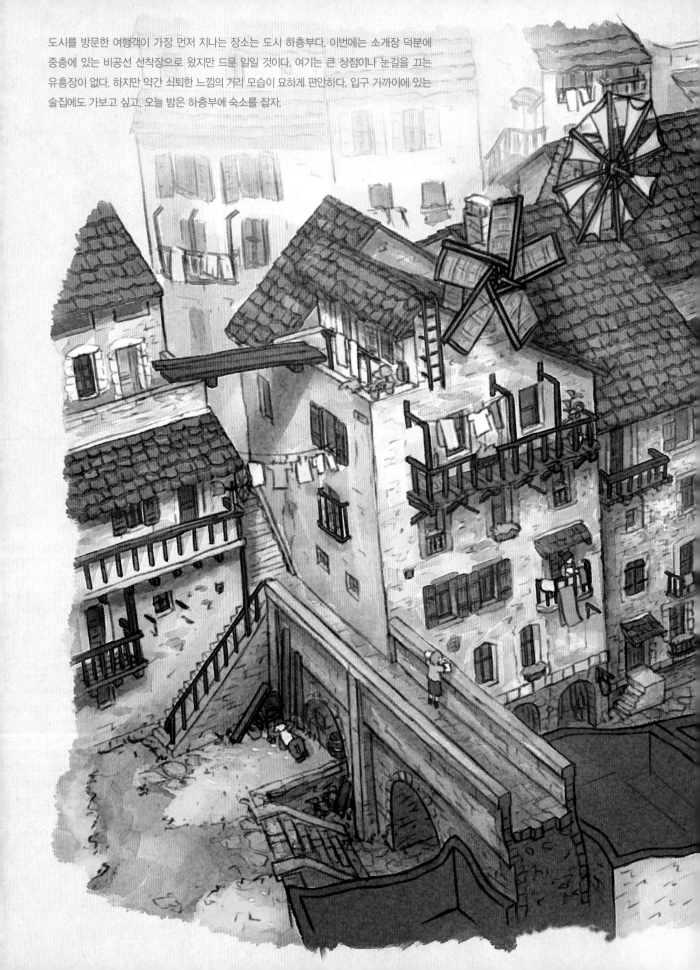

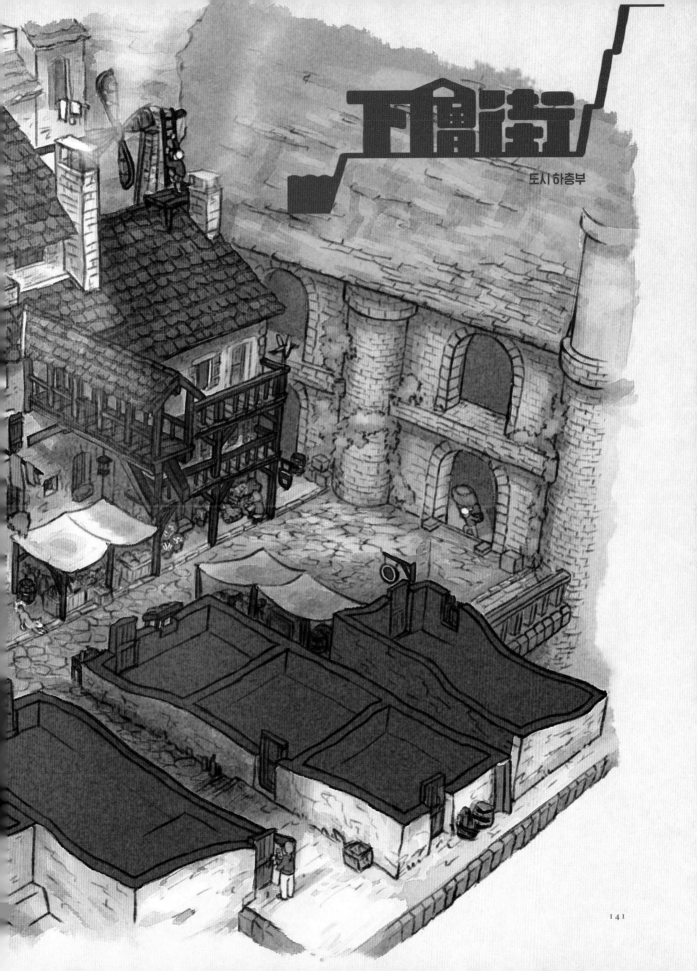

都會街

토시하층부

No. 24

도시 하층부

전체적으로 예쁘다고 말하기는 어렵지만, 도시에는 대중식당의 향취로 가득하고 상냥하면서도 인간미 넘치는 사람들이 살아가고 있다. 정비된 상층부보다 진짜 사람들이 살고 있다는 느낌이 들었다. 그나저나 간소한 다리라고 하기는 힘든 수준의 판자를 이곳저곳의 옥상이나 지붕에서 볼 수 있는데, 풍차 기사가 쓰는 것일까…? 누군가 건너는 모습을 상상하는 것만으로도 수명이 주는 듯하다.

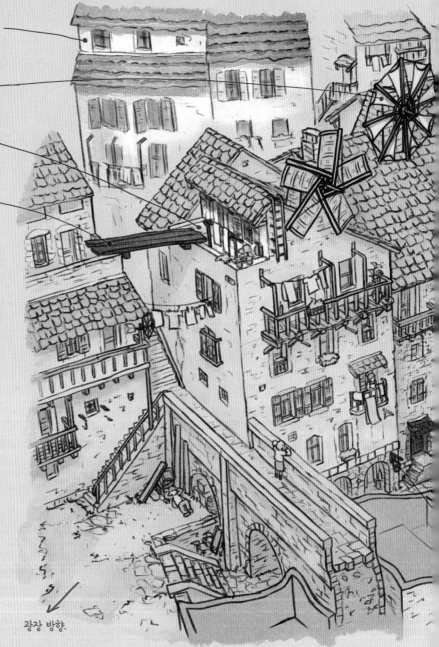

이쪽에 늘어선 집은 뒷면의 암벽이 벽이나 마찬가지다.

튼튼한 천으로 만든 풍차 외형이 아름답다.

재미있는 구조의 옥상. 다락방을 반쯤 잘라내고 옥상으로 만든 것 같다.

어떤 목적으로 올려두었을까…? 사람이 지나다니는 건가…? 무섭다…

광장 방향

- 다양한 빨랫줄 -

맞은편 건물 벽을 이용하는 패턴.

건물 벽 두 곳에 지탱하는 패턴.

봉에 걸고 창밖으로 꺼내 놓은 패턴.

규모 : 1~7층
기초 : 단단한 암반
자재 : 바위·목재
장소 : 협곡 도시 스비노아

- 다양한 문 -

간혹 볼 수 있다.

가장 많다.

간혹 볼 수 있다.

거의 보기 힘들다.

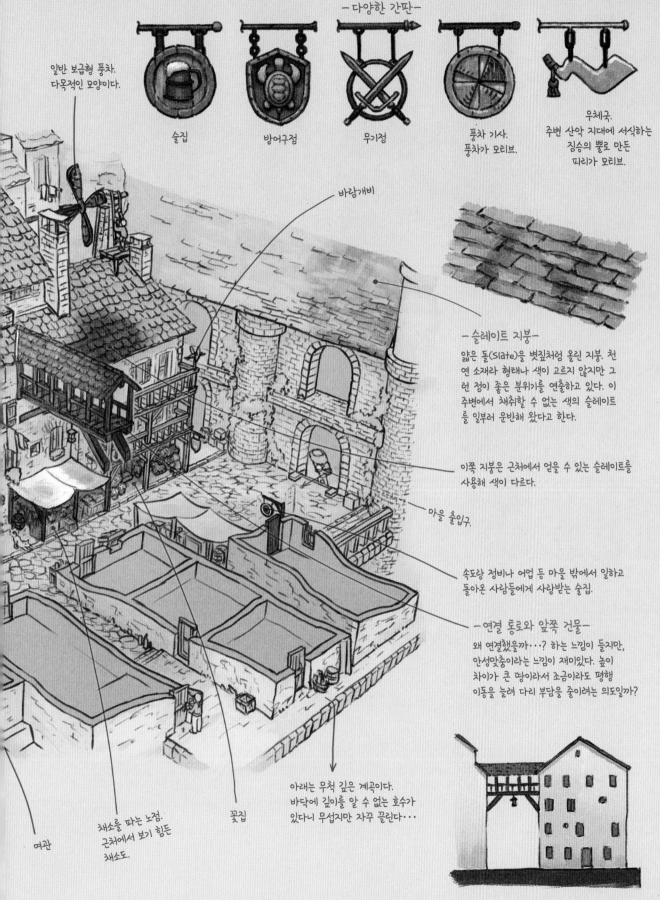

－다양한 간판－

술집

방어구점

무기점

풍차 기사.
풍차가 모티브.

우체국.
주변 산악 지대에 서식하는
짐승의 뿔로 만든
피리가 모티브.

일반 보급형 풍차.
다목적인 모양이다.

바람개비

－슬레이트 지붕－

얇은 돌(slate)을 볏짚처럼 올린 지붕. 천
연 소재라 형태나 색이 고르지 않지만 그
런 점이 좋은 분위기를 연출하고 있다. 이
주변에서 채취할 수 없는 색의 슬레이트
를 일부러 운반해 왔다고 한다.

이쪽 지붕은 근처에서 얻을 수 있는 슬레이트를
사용해 색이 다르다.

마을 출입구.

속도랑 정비나 어업 등 마을 밖에서 일하고
돌아온 사람들에게 사랑받는 술집.

－연결 통로와 앞쪽 건물－

왜 연결했을까···? 하는 느낌이 들지만,
안성맞춤이라는 느낌이 재미있다. 높이
차이가 큰 땅이라서 조금이라도 평행
이동을 늘려 다리 부담을 줄이려는 의도일까?

아래는 무척 깊은 계곡이다.
바닥에 깊이를 알 수 없는 호수가
있다니 무섭지만 자꾸 끌린다···

채소를 파는 노점.
근처에서 보기 힘든
채소도.

꽃집

여관

143

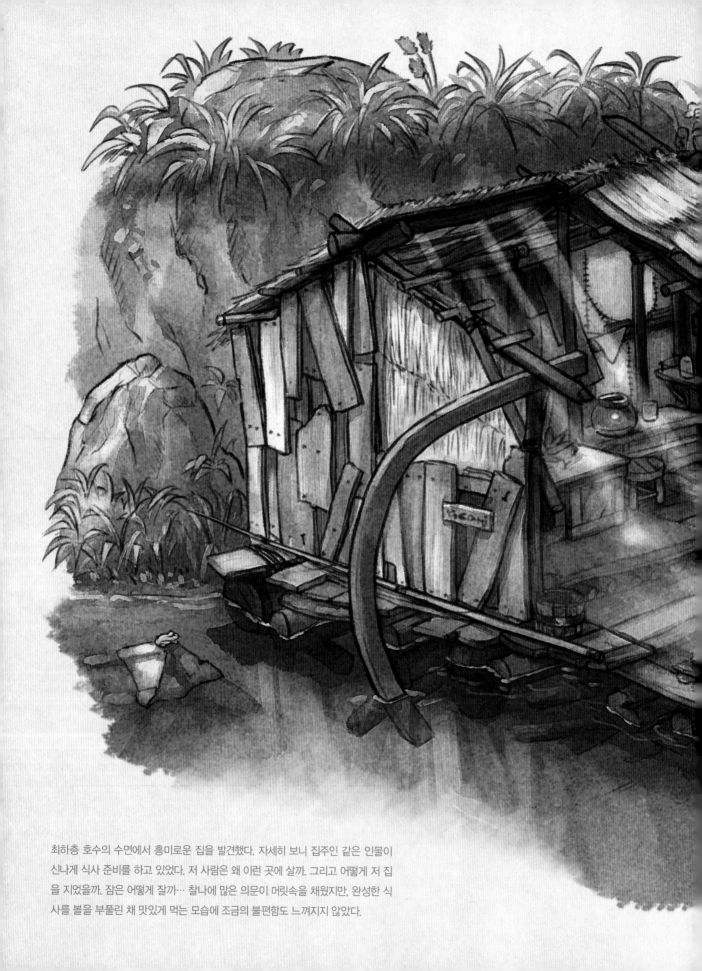

최하층 호수의 수면에서 흥미로운 집을 발견했다. 자세히 보니 집주인 같은 인물이 신나게 식사 준비를 하고 있었다. 저 사람은 왜 이런 곳에 살까. 그리고 어떻게 저 집을 지었을까. 잠은 어떻게 잘까… 찰나에 많은 의문이 머릿속을 채웠지만, 완성한 식사를 볼을 부풀린 채 맛있게 먹는 모습에 조금의 불편함도 느껴지지 않았다.

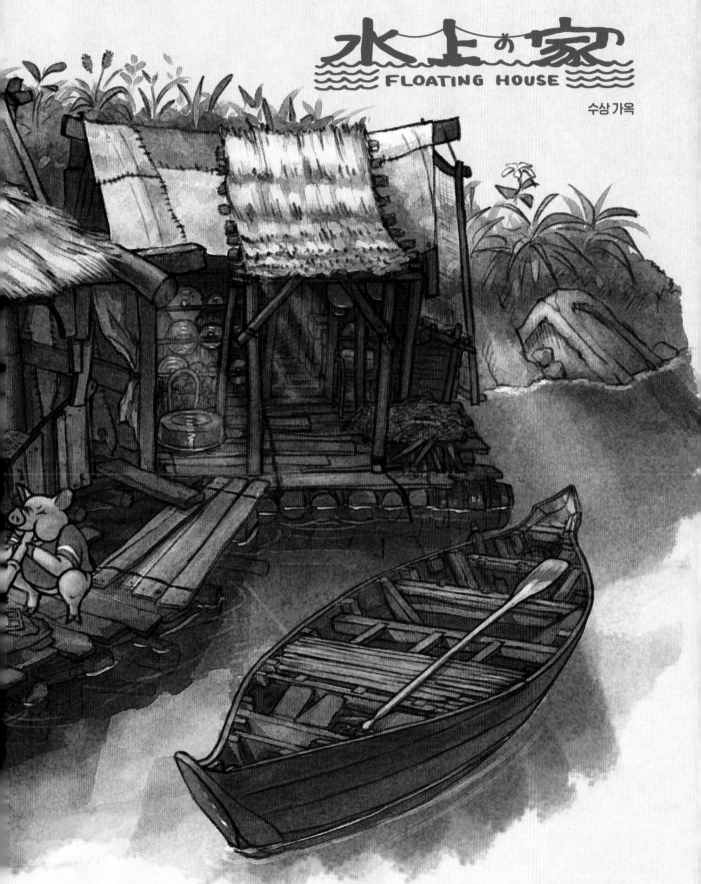

水上の家
FLOATING HOUSE
수상 가옥

No. 25

수상 가옥

정말 궁금해서 직접 대화를 나눠보았다. 그는 대대로 이 부근에 살았고, 집도 부모가 보수와 증축을 거듭하면서 쓰던 곳이라고 한다. 그러나 부모는 다른 곳에 편리한 집을 짓고 산다고 한다. 집주인은 이 집이 마음에 들어서 더 큰 수상 콜로니(Colony)로 만들고 싶다는 포부를 말해주었다. 참 즐거워 보였다.

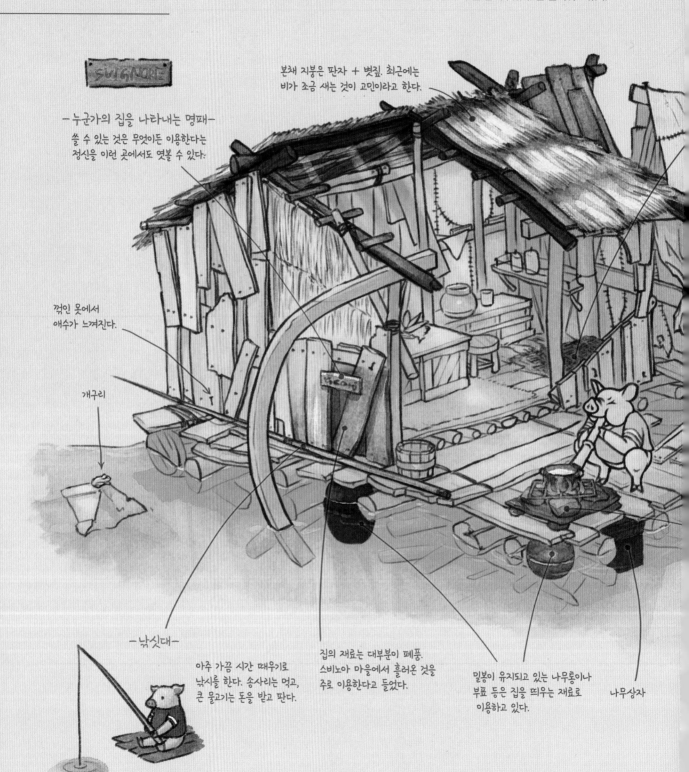

본채 지붕은 판자 + 볏짚. 최근에는
비가 조금 새는 것이 고민이라고 한다.

ー누군가의 집을 나타내는 명패ー
쓸 수 있는 것은 무엇이든 이용한다는
정신을 이런 곳에서도 엿볼 수 있다.

꺾인 못에서
애수가 느껴진다.

개구리

ー낚싯대ー

아주 가끔 시간 때우기로
낚시를 한다. 송사리는 먹고,
큰 물고기는 돈을 받고 판다.

집의 재료는 대부분이 폐품.
스비노아 마을에서 흘러온 것을
주로 이용한다고 들었다.

밀봉이 유지되고 있는 나무통이나
부표 등은 집을 띄우는 재료로
이용하고 있다.

나무상자

규모 : 단층 본채 + 단층 별채
기초 : 없음
자재 : 목재, 두꺼운 천 등(거의 폐자재)
장소 : 협곡 도시 스비노아
주민 : 어부 돼지

거적.
여기서 자는 듯하다.

조리실 겸 작업장. 취사 외의
조리 준비나 도구 손질 등을
여기서 한다.

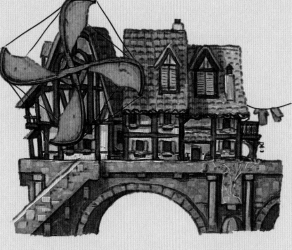

―자재로 쓸 수 없는 폐품이 되기 전의 가옥―
질이 좋은 풍차 천이나 목재 등을 주워서
행운이었다고 한다.

큰 건조망. 장작, 채소나
물고기를 말린다. 어디에나
쓸 수 있어 편리하다고 한다.

조리 기구들

시장에 팔
물고기를 잡는
그물.

―어느 날의 밥, 채소 스튜―
채소를 보글보글 끓인 부드러운 맛

말린 장작.
이 땅에서는 귀중하다.
말리지 않은 장작도
주워 와 말려서 쓴다.

―방화 취사장―
판자 모양 바위를 작은 돌 위에 올린다.
그 위에 적당한 크기의 바위를 올리고 성
긴 철망을 얹으면 완성. 판자 모양의 바
위는 간혹 부러지니 여러 장을 미리 준비
해 둔다.

~ HOW TO ASSEMBLE ~

철망 × 1

적당한 바위
× 4

판자 모양 바위
× 1

작은 돌 × 4

쪽배.
주로 낚시나 물자를
운반하는 데 쓴다고 한다.

부엌 오두막에서 맡은 버섯 종균 운반이라는 까다로운 의뢰를 해결할 때가
드디어 다가왔다. 오랜 기간 운반한 탓에 바짝 말라서 잘못되지는 않았을지
불안했지만, 물건도 무사한 듯해 일단 안심이다. 그나저나 폐속도랑이라는 장
소에 사는 버섯족을 보고 처음으로 먼 이국에 온 것을 실감했다.

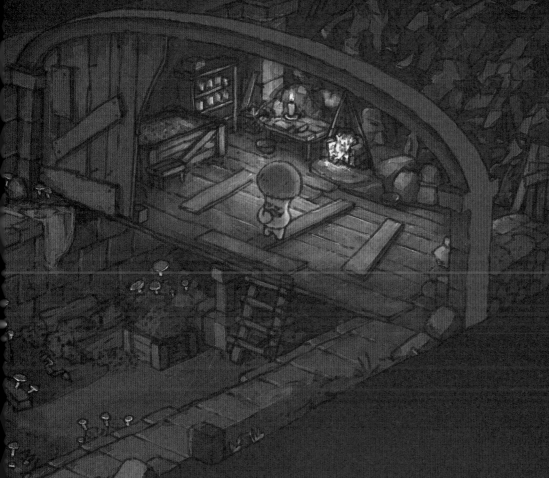

속도랑 은신처

No. 26

속도랑 은신처

집주인은 버섯족의 발생을 조사하는 연구자다. 전 세계 버섯족의 개체 수 조사와 자신의 몸을 연구한 결과, 버섯족은 기적적인 확률로 평범한 버섯의 돌연변이로만 발생한다는 사실을 알게 되었다고 했다. 연구를 목적으로 지금까지 많은 수의 버섯을 생산했고, 생산한 버섯은 협곡 도시의 시장에 가져다가 팔아치웠다고 한다.

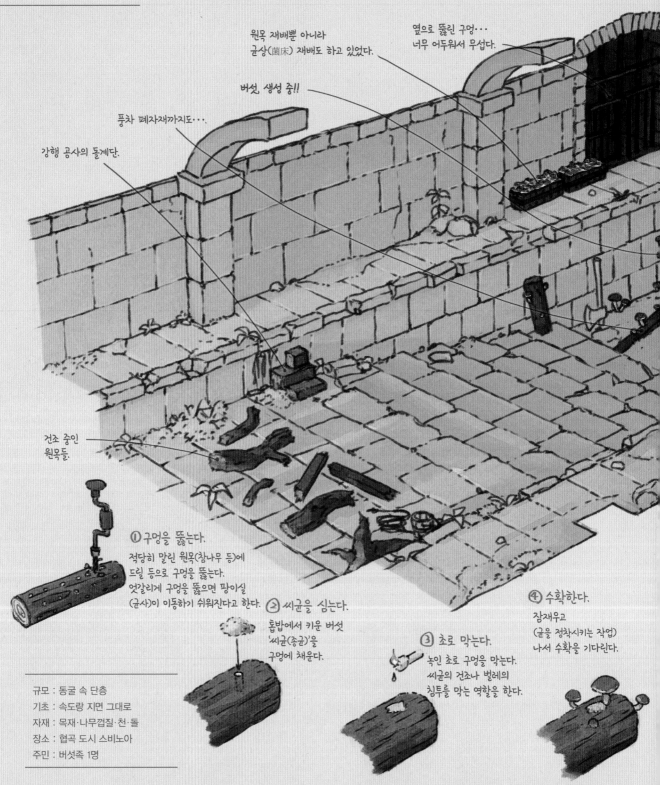

원목 재배뿐 아니라
균상(菌床) 재배도 하고 있었다.

옆으로 뚫린 구멍···
너무 어두워서 무섭다.

버섯 생성 중!!

풍차 폐자재까지도···.

강행 공사의 돌계단.

건조 중인
원목들.

① 구멍을 뚫는다.
적당히 말린 원목(참나무 등)에
드릴 등으로 구멍을 뚫는다.
엇갈리게 구멍을 뚫으면 땅이실
(균사)이 이동하기 쉬워진다고 한다.

② 씨균을 심는다.
톱밥에서 키운 버섯
'씨균(종균)'을
구멍에 채운다.

③ 초로 막는다.
녹인 초로 구멍을 막는다.
씨균의 건조나 벌레의
침투를 막는 역할을 한다.

④ 수확한다.
잠재우고
(균을 정착시키는 작업)
나서 수확을 기다린다.

규모 : 동굴 속 단층
기초 : 속도랑 지면 그대로
자재 : 목재·나무껍질·천·돌
장소 : 협곡 도시 스비노아
주민 : 버섯족 1명

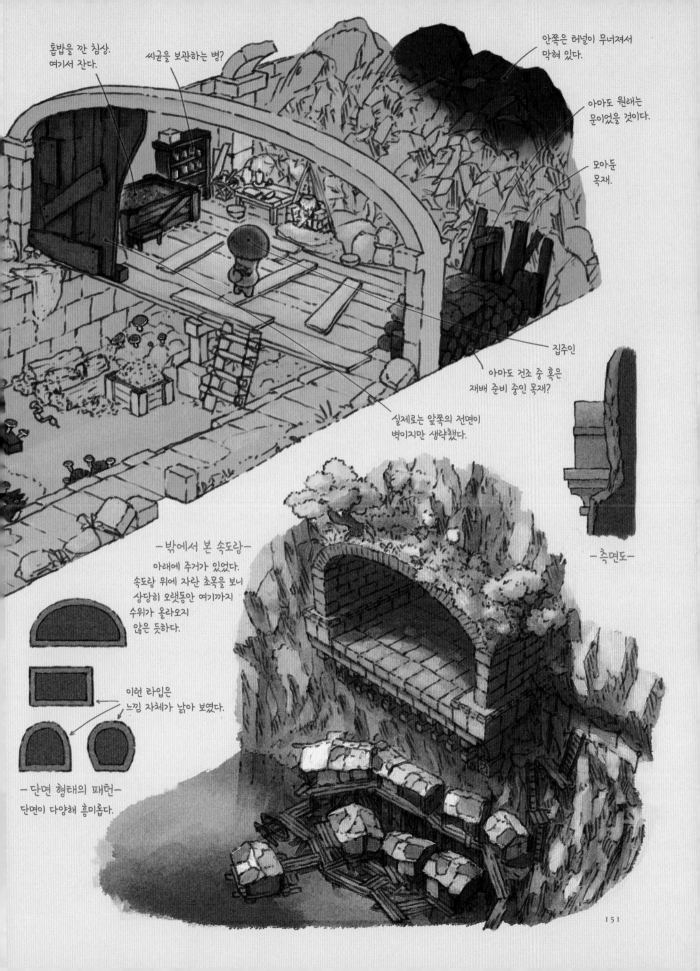

톱밥을 깐 침상. 여기서 잔다.

씨균을 보관하는 병?

안쪽은 터널이 무너져서 막혀 있다.

아마도 원래는 문이었을 것이다.

모아둔 목재.

집주인

아마도 건조 중 혹은 재배 준비 중인 목재?

실제로는 앞쪽의 전면이 벽이지만 생략했다.

-측면도-

-밖에서 본 속도랑-
아래에 주거가 있었다. 속도랑 위에 자란 초목을 보니 상당히 오랫동안 여기까지 수위가 올라오지 않은 듯하다.

이런 타입은 느낌 자체가 낡아 보였다.

-단면 형태의 패턴-
단면이 다양해 흥미롭다.

151

협곡의 나라
다른 지역 스케치

지금까지 소개한 곳 외에도 재미있는 장소와 건물이 많다. 그중에서 마음에 든 장소를 엄선해서 소개한다.

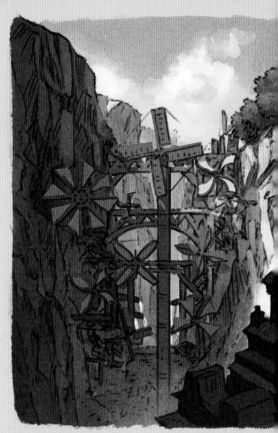

－양수 풍차 윗부분의 부유석 유닛 내부－
이것으로 물에 부력을 더하는 양수·배수를 하고 있다.

－주력 양수 풍차군－

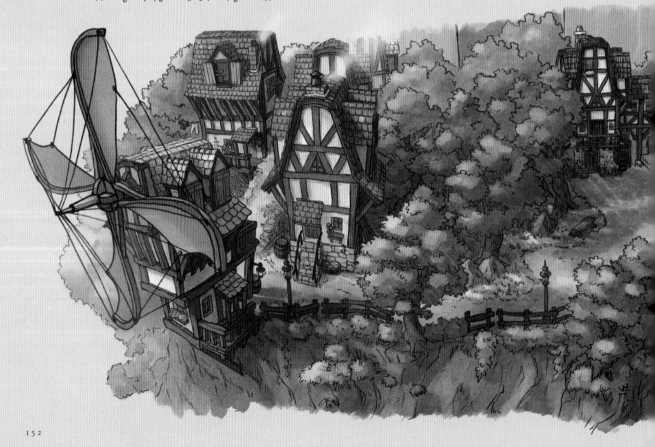

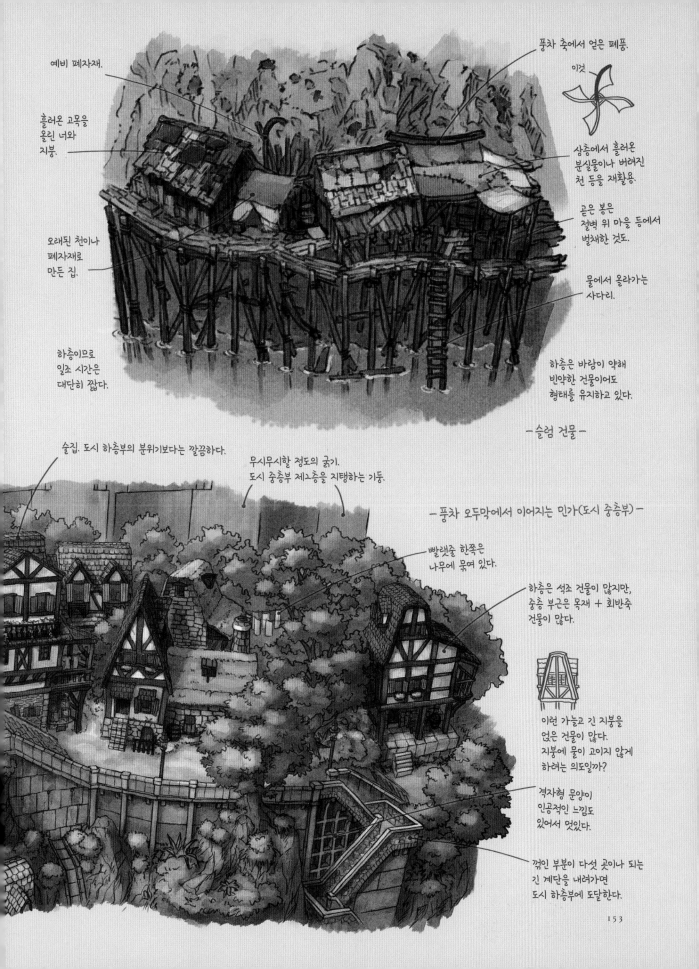

예비 폐자재.

풍차 축에서 얻은 폐풍.

이것

흘러온 고목을
올린 너와
지붕.

상층에서 흘러온
분실물이나 버려진
천 등을 재활용.

곧은 봉은
절벽 위 마을 등에서
벌채한 것도.

오래된 천이나
폐자재로
만든 집.

물에서 올라가는
사다리.

하층이므로
일조 시간은
대단히 짧다.

하층은 바람이 약해
빈약한 건물이어도
형태를 유지하고 있다.

- 슬럼 건물 -

술집. 도시 하층부의 분위기보다는 깔끔하다.

무시무시할 정도의 굵기.
도시 중층부 제2층을 지탱하는 기둥.

- 풍차 오두막에서 이어지는 민가(도시 중층부) -

빨랫줄 한쪽은
나무에 묶여 있다.

하층은 석조 건물이 많지만,
중층 부근은 목재 + 회반죽
건물이 많다.

이런 가늘고 긴 지붕을
얹은 건물이 많다.
지붕에 물이 고이지 않게
하려는 의도일까?

격자형 문양이
인공적인 느낌도
있어서 멋있다.

꺾인 부분이 다섯 곳이나 되는
긴 계단을 내려가면
도시 하층부에 도달한다.

여행 기록

상공은 바람이 강하다.

바람을 가르는 소리를 일으키며
눈앞에서 통과하는 풍차는 압권.
강풍 주의!

옛 호숫가

주력 양수 풍차군

바위집 주인에게 비타민제를 주었다.
대신 집에서 만든 콩 프로틴을 받았다.
또 이들과 친하게 지내는 풍차 오두막을
알려주었다. 이 고지는 전체를 볼 수
있는 숨겨진 명소라지만 바람이
무척 강하다.

비공선 선착장

중층부는 상층부보다
활기가 느껴진다.

도시 중층부

집으로

이 풍차 오두막에서
콩이나 보리를 제분한다.

풍차 오두막

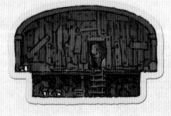

버섯균을 배달했다.
말린 버섯을 받았다.

배수용 인공 속도랑

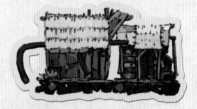

대장간에서 받은 날카로운
나이프를 주었다. 대신
나무 컵을 받았다.

슬럼

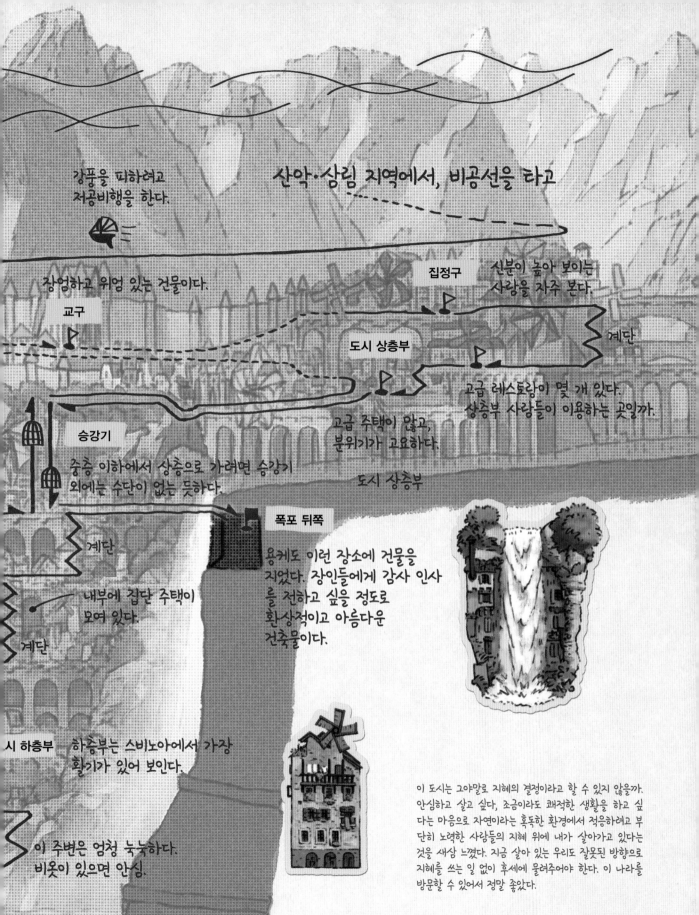

강풍을 피하려고
저공비행을 한다.

산악·삼림 지역에서, 비공선을 타고

장엄하고 위엄 있는 건물이다.

집정구

신분이 높아 보이는
사람을 자주 본다.

교구

도시 상층부

계단

고급 레스토랑이 몇 개 있다.
상층부 사람들이 이용하는 곳일까.

승강기

중층 이하에서 상층으로 가려면 승강기
외에는 수단이 없는 듯하다.

고급 주택이 많고,
분위기가 고요하다.

도시 상층부

폭포 뒤쪽

계단

용케도 이런 장소에 건물을
지었다. 장인들에게 감사 인사
를 전하고 싶을 정도로
환상적이고 아름다운
건축물이다.

내부에 집단 주택이
모여 있다.

계단

시 하층부

하층부는 스비노아에서 가장
활기가 있어 보인다.

이 주변은 엄청 눅눅하다.
비옷이 있으면 안심.

이 도시는 그야말로 지혜의 결정이라고 할 수 있지 않을까.
안심하고 살고 싶다, 조금이라도 쾌적한 생활을 하고 싶
다는 마음으로 자연이라는 혹독한 환경에서 적응하려고 부
단히 노력한 사람들의 지혜 위에 내가 살아가고 있다는
것을 새삼 느꼈다. 지금 살아 있는 우리도 잘못된 방향으로
지혜를 쓰는 일 없이 후세에 물려주어야 한다. 이 나라를
방문할 수 있어서 정말 좋았다.

여행 기념품

기념품은 여행의 큰 재미 가운데 하나이다. 여행지에서 느낀 그곳의 분위기를 집에 가지고 오고 싶거나, 갔던 증거가 필요할 때, 또는 친한 사람에게 선물한다든가, 용도는 사람마다 다를 것이다. 이번 라인업은 직접 선택한 것이 절반, 선물 받은 것이 절반이지만 제품들이 다양해 소개하고 싶었다.

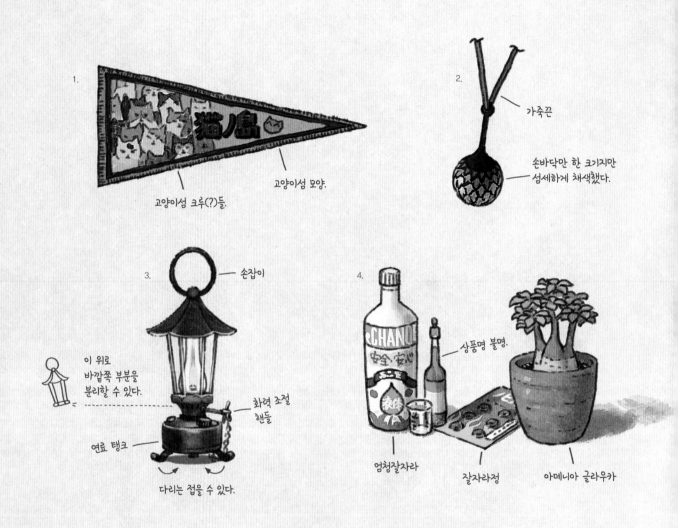

1.

고양이섬 크루(?)들.

고양이섬 모양.

2.

가죽끈

손바닥만 한 크기지만 섬세하게 채색했다.

3.

손잡이

이 위로 바깥쪽 부분을 분리할 수 있다.

화력 조절 핸들

연료 탱크

다리는 접을 수 있다.

4.

상품명 불명.

엄청잘자라

잘자라정

아데니아 글라우카

/. 고양이섬의 페넌트

고양이 선인이 강제로 쥐여준 물건. 고양이 선인은 듬직한 고양이 수인이자 고양이섬의 수장이다. 그는 고양이어(語)를 해석하려고 섬 전체를 테마파크로 만들어 생계를 유지하고 있다. 또 이 섬은 고양이들에게 환상의 섬이므로 이주권은 매회 쟁탈전이 벌어지는 모양이다. 페넌트는… 애묘가인 친구에게 주자….

2. 요쿠토족의 부적

요쿠토 촌락의 할머니가 준 '변형균' 모티브 목걸이. 작은 쪽이 뛰어나다는 가치관을 가진 몸이 작고 재빠른 요쿠토족에게 '변형균'은 작은 크기의 상징이며, 변형균을 본뜬 장신구는 위기를 회피하는 효과가 있다고 여긴다. 목걸이가 아니라 가방에 걸어두는 편이 좋을지도.

3. 오일램프

숲의 도시 램프 상점에서 한눈에 반해 구매했다. 핸들을 돌려서 화력을 조절할 수 있는 심플한 램프. 손잡이를 잡을 때 화상을 입지 않도록 발열이 적은 특수 연료를 권장하지만, 구하기가 약간 어렵다. 일반 연료도 쓸 수 있지만 심을 빼고 써야 한다.

ч. 성장촉진제

지펜 마을의 식물 상점에서 구매. 엄청잘자라는 750밀리리터밖에 없어 구매를 망설였지만, 결과적으로 다행이었다. 덕분에 지금까지 보름이면 말라버렸던 식물을 몇 개월 이상 제대로 키울 수 있었다. 다른 2종류도 쓸 날을 기대하고 있다.

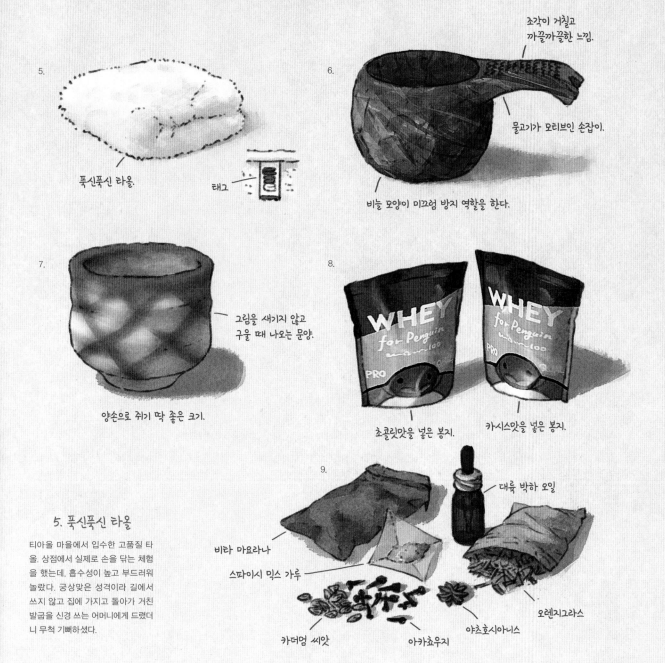

5.

푹신푹신 타올.

태그

6.

조각이 거칠고
까끌까끌한 느낌.

물고기가 모티브인 손잡이.

비늘 모양이 미끄럼 방지 역할을 한다.

7.

그림을 새기지 않고
구울 때 나오는 문양.

양손으로 쥐기 딱 좋은 크기.

8.

WHEY
for Penguin
PRO

WHEY
for Penguin
PRO

초콜릿맛을 넣은 봉지.

카시스맛을 넣은 봉지.

9.

대륙 박하 오일

비타 마요라나

스파이시 믹스 가루

카더멈 씨앗

아카쵸우지

야초호시아니스

오렌지그라스

5. 푹신푹신 타올

티아올 마을에서 입수한 고품질 타올. 상점에서 실제로 손을 닦는 체험을 했는데, 흡수성이 높고 부드러워 놀랐다. 궁상맞은 성격이라 길에서 쓰지 않고 집에 가지고 돌아가 거친 발굽을 신경 쓰는 어머니에게 드렸더니 무척 기뻐하셨다.

6. 나무 컵

수상 가옥에 사는 어부 돼지에게 받은 나무를 깎아 만든 컵. 협곡의 나라에는 '직접 만든 나무 컵을 받은 사람에게 행운이 찾아온다'라는 전승이 있다. 무척 좋은 기운의 아이템이라고 한다. 손에 딱 맞는 크기도 좋고, 다음 여행의 필수 아이템이 될 예감.

7. 비제 찻잔

비제 마을에서 유명한 도자기 '비제야키'의 찻잔. 굴곡을 느낄 수 있어 마음이 편안해진다. 민무늬에 유약을 쓰지 않고, 흙으로만 고온에서 구운 궁극의 심플한 도자기로 무척 단단하다. 이 찻잔에 차를 마시기만 해도 평소보다 몸이 따뜻해지는 느낌이다.

8. 콩 프로틴

근육 펭귄 형제가 만든 콩을 원료로 한 프로틴. 다 먹은 유청 프로틴 봉투를 재활용해서 넣어준 것. 아무 맛도 첨가하지 않아서 마시기 어렵겠다고 생각했는데 담백해서 의외로 나쁘지 않았다. 이번 기회에 매일 한 잔씩 마시는 습관을 들여보는 것도 괜찮을지도.

9. 약초

파크레스트 약재상에서 구매한 약초들. 말린 약초뿐 아니라 약초의 방향(芳香) 성분만 추출한 오일을 팔고 있어서 두통에 효과가 좋다는 대륙 박하 오일을 샀다. 꽃 모양의 특이한 향신료는 쓰지 않으면서도 무심코 집어 들고 말았다.

맺으며

이 책은 '#멋진건축' 시리즈를 바탕으로 한 것입니다. 봇카(Mountain Porter, 배달꾼)를 생업으로 하는 돼지가 여행하면서 그린 그림이라는 콘셉트로 간단한 이야기와 설정을 더해 재구성했습니다. 봇카를 주인공으로 설정한 이유는 어린 시절 등산 중에 만났던 '대량의 짐을 짊어진 사람'의 모습이 지금도 강렬하게 남아 있어서입니다. 나중에 봇카라는 직업을 알게 되었고, 물류가 발달한 지금도 여전히 사람의 두 다리가 아니면 운반할 수 없는 장소가 존재한다는 사실에 적잖이 놀랐습니다.

이번 집필에 앞서 좀 더 현실감 있는 공상 세계를 표현할 수 있도록 실제 봇카인 아키모토(秋本) 씨를 취재할 기회를 얻었습니다. 귀중한 체험담과 수많은 지식은 이 책의 이야기와 설정에 확실한 설득력을 더해주었습니다. 이 자리를 빌려 감사를 전합니다.

끝으로 책 제작이라는 귀중한 기회를 준 엑스날리지의 오타(太田) 씨, 제작에 협력해준 모든 분, 항상 응원해주는 소셜 미디어 팔로워 여러분, 그리고 집필에 대한 부담에 포기할 것만 같았던 저를 든든하게 지탱해준 아내에게 진심으로 감사의 인사를 전합니다.

* 이 책의 내용은 창작이며 실제 지명·인물·단체 등과 관련이 없습니다.

NONOHARA SAKUHINSHU WOKASHI NA TATEMONO TANBOKI
ⓒ NONOHARA 2024
Originally published in Japan in 2024 by X-Knowledge Co., Ltd.
Korean translation rights arranged through AMO Agency KOREA.

원서 STAFF
문장·편집 협력: monoyo
Special Thanks: Masahiro AKIMOTO(Mountain Porter/ YAMAYA CORPORATION)
디자인: Takanobu KOVA+OCTAVE
편집: Noriko OHTA
제본·인쇄: KATO BUNMEISHA Co., Ltd

노노하라 작품집
신비한 건물 탐방기

1판 1쇄 인쇄 | 2024년 8월 16일
1판 1쇄 발행 | 2024년 8월 27일

지은이 노노하라
옮긴이 김재훈
펴낸이 김기옥

실용본부장 박재성
마케터 서지운
지원 고광현, 김형식

디자인 푸른나무 디자인
인쇄·제본 민언프린텍

펴낸곳 한스미디어(한즈미디어(주))
주소 121-839 서울시 마포구 양화로 11길 13(서교동, 강원빌딩 5층)
전화 02-707-0337 | 팩스 02-707-0198 | 홈페이지 www.hansmedia.com
출판신고번호 제 313-2003-227호 | 신고일자 2003년 6월 25일

ISBN 979-11-93712-45-0 03650

책값은 뒤표지에 있습니다.
잘못 만들어진 책은 구입하신 서점에서 교환해 드립니다.